KB023524

문화와 한 디자인

문화와 한 디자인

한국 문화의 원형을 찾아서

채금석 지음

학고재

차례

머리말

문화가 국력이자 국격인 시대다. 세계 각국은 자국 문화를 바탕으로 경쟁적으로 문화 마케팅을 펼치고 있다. 아시아 문화에 대한 세계인의 관심도 높으며, '한류'는 그 중심에 서 있다. 한류의 열풍은 5천 년 문화유산을 토양으로 삼은 상상력에 첨단 기술을 융합한 콘텐츠의 높은 확장성과 동일한 궤적을 그린다. 세계적으로 주목받는 K-무비, K-드라마, K-팝, K-푸드, K-패션, IT 등은 한류를 구성하는 산업이자 키워드다.

문화의 이면에는 그것을 만들어낸 이들의 마음이 살아 숨쉰다. 서양에는 서양의 마음, 동양에는 동양의 마음, 한국에는 한국의 마음이 있다. 한국 문화를 만들어낸 한국의 마음은 무엇이며, 어떻게 설명할 수 있을까? 한류를 만들어낸 한국의 마음의 근원은 무엇인가? '한국적'이라고 뭉뚱그려 말하는 그것의 본질은 무엇인가? 한국인도 온전히 모르고 명료하게 설명하지 못하는 한국 문화, 그 DNA와 실체를 살펴 미래의 K-디자인, K-경제가치에 접근하려는 것이 이 책의 의도다.

서양의 과학, 예술, 문화를 이끌어온 생각의 틀은 코스모스 우주관이며 이는 19세기까지 유클리드 기하학으로 뒷받침되었다. 그러나, 코스모스 우주관이 20세기에 들어 카오스 우주관으로 전환되면서 비유

클리드非Euclid, 프랙탈 기하학 등 새로운 차원의 현대 과학 이론을 활화산처럼 펼쳐내고 있다. 새로운 생각의 틀, 즉 카오스 우주관에 바탕을 둔 현대 과학은 20세기 이후 서양 예술 표현의 대전환점이다.

카오스 우주관은 서양에 국한시켜 보면 형식적 합리주의의 해체이자 인간과 우주의 거대한 연계성에 대한 벼락같은 통찰이라 할 것이다. 하지만 동양에선 그것이 고대부터 인간과 우주를 바라보는 생각의 틀이자 마음이었다. 동양 문화 중에서도 특히 한국은 이런 생각의 틀을 의식주를 비롯한 모든 일상의 디자인에 투영시켜 비유클리드적인 돌리기rolling, 꼬기twisting, 묶기fastening와 같이 비틀어 꼬는 문화를 만들어 왔다.

우리는 지금 동양적 인식론을 과학적 체계로 형식화시켜나가는 과정, 즉 동양적 마음의 형상화의 시대에 살고 있다. 그 중심에 수천 년간 한국의 마음속에 자리 잡아온 '비틀어 꼬는 문화'가 있다. 한국의 마음이 만들어낸 한국 문화가 서양 문화와 다른 특성은 무엇이라고 이야기할 수 있을까?

예술은 시대를 이끌어가는 당대의 과학 패러다임에 따라 표현 관점이 변하며, 과학은 우주를 바라보는 관점과 밀접하다. 동·서양이 우주를 바라보는 마음의 차이가 동·서양의 과학의 법칙과 어떤 상관관계가 있으며, 이러한 과학의 법칙이 동·서양 그리고 한국의 예술 문화에 어떻게 연결되는지를 살피는 것은 '한韓 문화'에 담긴 고감도의 마음을 이해하는 관문이라 할 수 있다.

'한국 문화의 원형'을 키워드로 삼아 동·서양 문화의 시스템을 이해하는 단계를 거쳐 한국 문화의 본질을 찾아가는 형식으로 책을 구성했다. 철학, 과학, 예술이 서로 영향을 주고받는 상보적 관계, 그리고 그것의 유기적 결과로 나타나는 문화 현상을 통해 한국 문화의 본질을 찾아가다 보면 자연스레 생각이라는 공간 속으로 빠져들게 된다.

이는 젊은이들에게는 신한류의 창의성에 이르는 '생각의 탄생'으로 연결될 수 있고, 중장년층에게는 '한 문화'가 지닌 깊이와 저력에 대한 천착을 거쳐 또 다른 큰마음으로 새로운 한 문화를 여는 '살 궁리'가 될 수도 있다.

이 책은 한국 문화에 대한 이해를 바탕으로 한국적 디자인에 접근하는 방법을 제시하기 위해 위와 같은 동·서양 문화의 출현 과정과 상호 관계들을 살피고, 이런 단계적 과정을 통해 한국 문화의 본모습을 찾아가고자 했다. 우리를 알기 위해 우리에게 너무도 익숙한 서양과의 긴 생각 여행을 한 것이다.

지금까지 재력이 자본이었다면, 앞으로는 생각이 자본이 되는 시대이다. 생각 속에서 창조가 뿜어져 나온다. 생각은 곧 자원이요, 자본이다. 로봇에게 일자리를 내어주고 사람은 '생각'이라는 여행 속에서 새로운 시대의 일자리를 찾고 만들어야 한다. 사람이 살 길을 찾는 생각 속으로 여행을 해보자!

한류와 문화 원형

한류와 한국 문화

문화란 무엇인가?

사람이 모여 사는 곳에는 문화가 있다. 문화는 좁은 의미에서 예술적
또는 정신적 산물을 뜻하지만, 넓게는 인간 집단이 만들어낸 모든 삶의
양식과 상징 체계다. 다양한 시각에서 문화를 정의 내릴 수 있으나 서
로 다른 정의를 뛰어넘어 문화를 관통하는 본질은 소통이며 교감이다.
어느 집단의 구성원이 된다는 것은 그 집단의 문화를 습득하고 공유한
다는 것을 뜻하기 때문이다.

　문화는 국가가 있기 전부터 그곳에 있었고, 국경이 생기기 전부터
그곳에 사는 사람의 무리를 하나의 집단으로 묶는 역할을 했다. 근대국
가들이 경쟁적으로 국경을 높이 쌓으면서 문화는 국가의 정체성과 국

민의 동질성을 강화하는 데 중요한 수단으로 사용되기도 했다.

현대에 이르러 국가들 사이에 상품, 자본, 사람의 이동이 점차 자유로워지고 있으며 그만큼 국경은 낮아지고 있다. 국가나 국민이 원하든 원치 않든 앞으로 국경은 더 낮아질 터인데, 이제 국민을 하나로 잇는 유일한 힘은 문화일 것이다. 어느 나라 국적을 갖고 있느냐보다 어느 나라 문화에 더 깊은 친밀감과 동질감을 갖느냐에 따라 개개인의 심리적 귀속이 결정되는 셈이다.

이처럼 21세기는 문화가 국력이자 국격인 시대다. 어느 나라의 문화에 친밀감과 동질감을 느끼는 사람이 늘어난다는 것은 그만큼 그 나라 문화의 외연이 넓어짐을 뜻한다. 문화 외연의 확장은 자연스럽게 산업 외연과 잠재력 확장으로 이어지며, 정치적 영향력 등 하드파워 외연의 확장과도 무관하지 않다. 세계는 자국 문화를 바탕으로 경쟁적인 문화 마케팅을 펼쳐나가고 있다. 서구 문화가 이끌어온 세계 문화 시장은 20세기 포스트모더니즘 시대를 시작으로 그동안 소외되어온 비서구 문화권에 눈길을 돌리고 서구 문화와 비서구 문화 요소들을 절충한 문화를 만들어내고 있다. 아프리카, 모로코, 인도로 눈길을 돌린 데 이어 한국, 중국, 일본 등 동아시아 문화권이 세계 문화의 관심을 받은 지 오래다. '한류'가 그 중심에 서 있다.

한류 열풍 속에서 정부는 5천 년 문화유산을 자양분 삼아 상상력을 꽃피우는 콘텐츠, 그리고 여기에 첨단기술을 융합한 콘텐츠 산업 육성에 주력하고 있다. 한국 문화를 바탕으로 한 개개인의 상상력이 문화 콘텐츠 산업으로 자라나 경제적 부가가치 창출의 원동력이 된다는 것인데, 그렇다면 우리는 5천 년 문화유산에 얼마나 관심을 갖고 있으며, 또

얼마나 알고 있는가?

지난 십수 년간 세계의 관심은 한국을 향해 있는데, 정작 우리는 우리 문화에 깃든 정신문화, 그 예술적 가치 속에 담긴 세계성에 무심한 채 그 가치를 인식하지 못하고 있는 현실이다. 지속적인 한류 발전을 위해서는 우리 전통문화가 갖는 가치의 중요성을 인식해야 한다.

문화란 자연에 대응해나가면서 생겨나는 생활양식이며 철학, 과학, 예술과 상호보완적인 관계로 형성된다. 무엇을 먹고, 무엇을 입고, 주거 형식은 어떠하며 사고방식은 어떠한지 등 전체적인 삶의 형태가 문화이고, 문화는 이를 대변하는 지표다. 따라서 한국 문화란 한국인들이 살아온 그리고 살아가는 모습으로, 우리가 '한국적'이라 말하는 근본 개념은 한국 문화에 응축된 DNA, 특질을 말하는 것이다. 이는 의식주, 그리고 예술이 기본을 이룬다.

동아시아로 집중되는 세계의 시선 속에서 가장 관심을 끄는 주인공이 한국 문화라고 앞에서 언급했다. 중국의 마음은 노자와 장자에서 비롯되고, 일본의 마음은 젠禪, ZEN으로 모아진다. 그렇다면 한국의 문화를 만들어낸 우리 마음의 근원은 무엇이라 할 수 있을까?

한류와 전통문화

선풍적으로 인기를 끈 가수 싸이PSY의 〈강남스타일〉을 들어보면 경쾌하고 단순한 리듬이 되풀이되는 것이 특징이다. 또 다른 K-팝의 공통적인 특징 역시 이와 비슷한 순환성이다. 특히 〈강남스타일〉은 흥겨운 '말춤'으로 큰 인기를 모았고, K-팝 스타들의 경쾌한 댄스도 전세계 젊

고구려 무용총 벽화, 4~5세기.

은이들을 열광시키는 핵심이다. 한국 비보이들의 활약상 또한 대단하다. 한국 젊은이들의 노래와 춤이 세계적으로 인기를 끄는 이유가 무엇일까?

한국 현대 문화를 이끄는 젊은이들의 활약은 역사 속에서 DNA의 흔적을 찾아볼 수 있다. 우선 주목할 점은 한국인이 말을 타고 활을 쏘는 북방계 기마유목민족의 역동적인 DNA를 갖고 있다는 사실이다. 고구려 벽화의 기마인에게서 느껴지는 역동성은 오랜 시간을 관통해 싸이의 말춤으로 다시 살아난다. 싸이의 말춤은 북방계 유목민으로서 한국인에게 잠재하고 있는 역동성이 표출된 것이다. 고대 문헌에는 한국인들이 밤새 노래하며 춤추기를 즐겨 했다는 기록이 많다. 이러한 기록

한국 전통 놀이인 상모돌리기.

들을 살피다 보면 K-팝과 말춤, 비보이의 활약상이 한민족에게 잠재한
DNA에 뿌리내리고 있음을 유추할 수 있다.

　K-팝의 경쾌하고 단순한 리듬 반복은 사람을 몰입시키는 중독성을
띤다. 이 역시 전통놀이 문화에서 발견되는 특징으로 농악놀이, 사물놀
이, 상모돌리기에서 흔히 보게 된다. 전통놀이에서는 북, 징 같은 전통
악기를 반복적으로 두들겨 경쾌하고 단순한 리듬을 만들어내는데, 이
런 경쾌하고 단순한 반복성이 K-팝에서도 흥을 불러일으키는 밑바탕
이 되고 있다. 사물놀이를 이끄는 상쇠가 머리에 쓴 상모 한가운데에는
긴 띠가 매달려 있다. 이 띠는 허공에서 반복적으로 돌아간다. 많은 한
학자들이 한국의 문화를 '비틀어 꼬는 띠 문화'[1]라고 정의하는데, 이 상

　　　　　　　　　　　　　　　　　　　1 한류와 한국 문화

모돌리기는 한국 문화의 특성을 드러내는 상징적인 놀이이다.

K-팝뿐 아니라 한국 영화나 드라마, 복식, 음식 등에 대해서도 국내외적으로 관심이 커지고 있다. 이는 과학기술 진전과 경제 발전에 힘입은 것이며, 문화 예술과 과학기술은 공진화共進化하는 양상을 보인다. 무엇보다 중요한 사실은 현대 한국 문화의 원동력은 오랜 역사와 전통 속에 이어져온 한국인의 정신과 마음에서 근원을 찾을 수 있다는 점이다. 한국 전통문화는 오늘의 한국을 이룬 근원이다.

한국 사람이 전통적으로 입고 먹는 것, 지금까지 살아온 모습에서 서양 문화와 다른 특성은 무엇일까? 이 시대를 주도하는 현대 과학과는 어떠한 연관성이 있을까? 한국 전통문화에 담긴 본질이 무엇인지를 탐색하면서 실마리를 풀어보자.

한국 전통문화의 예술미

한국인의 삶의 특징을 살펴볼 전통문화에는 대표적으로 한복, 한식, 한옥이 있다. 여기에 나타난 구조적인 특징을 간단히 살펴보자.

고대부터 현대까지 한복에서 보이는 구조적 특징은 사각형 옷꼴[2]을 기본으로 한 평면 구성이면서도 착용했을 때는 공간미가 풍성해지는 곡선적 외형미에 있다.

한옥 역시 기본적으로 사각형 구조다. 직사각형으로 된 작은 건물 여러 채가 ㄷ자, ㅁ자 형태로 배열된다. 세부 구조 또한 직사각형을 바탕으로 기하학적 특징을 보인다. 특히 지붕의 측면은 삼각형으로 조형되고, 처마 끝 목기연木只椽은 원형이다. 한옥 기와집은 사각형을 중심

자음

ㄱ ㄲ ㄴ ㄷ ㄸ ㄹ ㅁ
ㅂ ㅃ ㅅ ㅆ ㅇ ㅈ ㅉ
ㅊ ㅋ ㅌ ㅍ ㅎ

모음

ㅏ ㅐ ㅑ ㅒ ㅓ ㅔ ㅕ
ㅖ ㅗ ㅘ ㅙ ㅚ ㅛ ㅜ
ㅝ ㅞ ㅟ ㅠ ㅡ ㅣ

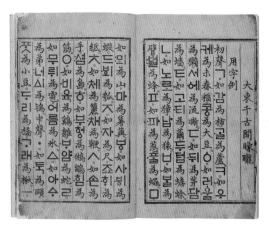

왼쪽 직선과 원으로 기하학적 형태를 보여주는 한글.
오른쪽 『훈민정음 해례(訓民正音解例)』, 1446년.

으로 원형, 삼각형 세부로 구성된다는 것을 알 수 있다.

한국의 전통 가구도 다양한 사각형 구조로 구성된다. 현대적 조형감을 느끼게 해주는 요인이다. 한국 전통 음식 역시 사각형, 원형, 빗살무늬 등 기하학적 조형감을 나타내며, 음식을 담는 그릇도 팔각, 사각, 원 등 기하학적 특징을 보인다. 이렇게 한국 전통문화의 곳곳에서 원형, 사각형, 삼각형의 원圓·방方·각角 기하 형태가 기본이자 주축이 됨을 알 수 있다. 또 한글의 자음과 모음 역시 대부분 직선으로 이루어져 한국 문화에 나타나는 조형감을 잘 보여준다. 이러한 특징들은 서양의 전통문화에서 독립성을 강조하고 장식적인 선 사용이 많이 나타나는 것과는 차이를 보인다.

1 한류와 한국 문화

한국의 마음과
비틀어 꼬는 문화

우주를 바라보는 동양의 마음에 공통으로 잠재하는 '기氣'의 세계는 비시원적非始源的인 특성을 지닌다. '비시원적'이라 함은 처음과 끝, 전후, 좌우, 상하, 내외 구별이 없는 것을 뜻하며, 이는 한국 정서의 고유한 특징 중 하나다.³ '한韓'의 비시원성은 한국 문화의 특성으로 정의되는 '비틀어 꼬는 띠 문화'로 연결되는 핵심이다. 비시원적인 한국 문화의 공간감은 서구 문화의 지주였던 뉴턴 물리학의 가설들이 무너지면서 20세기에 새롭게 등장한 유기체론적 세계관의 토대가 된 비유클리드적 공간 과학과 흡사하다.⁴ 이는 동아시아 문화 가운데서 유독 한국 문화에만 나타나는 특성으로 특히 중국, 일본과는 여러 면에서 차이를 드러내는 골간이 된다. 그렇다면 '비유클리드'란 무엇인가?

한국의 마음과 비유클리드

'문화'의 바탕에는 사람의 마음이 존재한다. 5천 년 역사에 면면이 이어져온 한국의 마음은 '한 문화'를 만들었다. 한국의 마음은 겉으로 보이는 외적 세계보다는 보이지 않는 내적 세계, 즉 정신을 중시한다. 이는 대상이 지닌 생명감과 '기'를 중시하는 동양사상에서 비롯된 것으로, 사유할 수 있는 공간감에 큰 의미를 둔다. 이 점이 한국 문화가 현대 과학의 핵심과 통한다고 말할 수 있는 근간이 된다.

고대로부터 한국의 우주관, 한국의 마음에 담긴 '기'의 공간감은 비틀어 돌려 휘고 접히는 선과 면이 연속적으로 순환하는 흐름이다. 일정한 방향을 예측할 수도, 유지할 수도 없다. 그래서 무형이고 비정향적이다. 이는 우리가 살고 있는 3차원 세계의 시원적인 것과는 반대되는 특성이다. 시원적이라 함은 방향이 뚜렷하고 시작하는 점과 끝나는 점이 명확하며 전후, 좌우, 상하, 내외 구별이 뚜렷함을 말하는데, 이를 이원론적이라 하고 서양의 유물론적 특성이라고도 할 수 있다.[5]

한국의 고대 경전 『천부경天符經』에서 말하는 우주 만물의 생성과 천지창조 원리는 바로 '기'의 세계에서 음양의 역학에 따라 일어나는 자연의 이치다.

'기'의 흐름은 방향을 예측할 수 없는 파동이 구불거리는 선형 공간감이다. 비틀려 돌아가는 파동 속에서는 고정된 실체가 없기 때문에 무형태, 불균형의 특성을 갖는다. 이러한 '기'의 공간감은 인간의 정신이 규정하는 바에 따라 변화한다. 따라서 '기'의 우주는 변화 가능성이 무한히 잠재된 가변적 공간이다.

우주는 비어 있다. 그 공간에서는 비가시적인 무형의 운동이 펼쳐진다. 우주 공간에서 일어나는 무형의 운동은 앞서 말했듯 비틀려 휘고 접힌 선과 면의 공간감으로 나타난다. 이는 일종의 파장, 즉 파동의 곡률 변화를 나타내는 것이라 할 수 있는데, 비틀려 휘어 돌아가는 불규칙한 파의 변화 속에선 직선 밖의 한 점을 지나는 선에 평행한 선이 두 개 이상 존재할 수 있다는 1:다多 개념이 성립한다.[6] 이는 비틀려 휘어 돌아가는 순환적 선상에서는 순간순간 겹치는 선이 여러 개 존재한다는 의미다. 결국 직선이란 곡면 위의 특정한 곡선 속에 존재하며, 무한히 평행한 직선은 존재하지 않는 것이다.

기의 비정향성, 무형태성, 불균형성은 현대 과학이 20세기에 우주 공간에 집중한 비유클리드 기하학의 특성과 닮았다. 이것은 한국 문화의 비틀어 꼬는 특성 그 자체다. 그렇다면, '비틀어 꼬는 띠 문화'인 '한 문화'의 특성과 '비유클리드'는 어떠한 관계가 있는가?

'한 문화'의 '한韓'은 본래 하나one와 여럿many의 의미를 동시에 지닌다.[7] 일찍이 신라시대에 화엄사상의 핵심을 도인圖印으로 펼쳐낸 의상義湘대사의 화엄일승법계도華嚴一乘法界圖에 담겨 있다.[8] 화엄사상의 '하나가 그대로 전부이며, 전부가 그대로 하나됨'을 말하는 '일즉다 다즉일一卽多 多卽一' 원리는 각 현상이 서로 원인이 되어 밀접한 융합을 이룬다는 의미를 내포한다. 다시 말해 우주의 다양한 현상은 하나로 귀결됨을 말하는 전일주의全一主義 개념이다.[9]

대승불교가 아시아 전역으로 전파될 때 한국·중국·일본인의 마음을 사로잡은 경전은 무엇보다도 『화엄경』으로 알려졌지만 의상의 화엄사상은 상상적, 형이상학적, 초월적으로 한국인의 마음속에 녹아들

어 한국만의 독특한 문화를 생성시켰다.[10]

'일즉다 다즉일'은 모든 이치를 꿰뚫는다는 의미의 오도일이관지吾道一以貫之 철학과도 통한다. 사물이나 현상에 숨겨진 본질적 속성이라든지, 또는 이치를 깨달으면 전체의 본질이나 이치를 깨달을 수 있음[11]을 말한다. 이는 서양이 20세기에 들어서 자연을 유기적이고 통합적인 시각으로 바라본 카오스적 세계관과 연결된다. 카오스의 우주는 본래 동양 우주관으로 이는 한국의 마음의 원형이기도 하다. 우주 공간의 '기'의 세계는 본질적으로 카오스의 세계다. 카오스, 즉 혼돈은 '어지럽고 정돈되지 않은' 무질서 상태를 의미한다. 그래서 기의 공간감은 비정향적이고 무형이며 불균형적이라 말하는 것이다.

'한'의 1:多 관계는 또한 선불교에서 '여섯 근원이 하나가 된다'고 말하는 '육근합일六根合一'과도 같다고 볼 수 있다. 이는 창문이 여섯 개 있는 방 한가운데에서 소리를 치면 그 소리가 여섯 창문으로 동시에 퍼져나간다는 이치를 말한다.[12]

또 '한'에는 '부분分', '전체一', '가운데中', '같음同', '대략或'의 의미가 포함된다.[13] 앞서 말한 '비시원적'이라는 정의에 이 모든 것이 포괄된다. 이는 뒤에서 상세히 살펴보기로 한다.

공간 속의 한 점이 무한한 대우주와 서로를 품는다는 한 사상, '하나'이자 '여럿'을 내포하는 한 개념은 시공간 차원에서 1:多의 공간감으로 연결된다. 여기서 하나란 하나, 둘, 셋처럼 수를 셀 때의 하나가 아니라 전체, 즉 본체 자체인 하나를 뜻한다.[14]

일찍이 우주를 바라보는 한국의 마음에는 비가시적인 우주 공간에 가득 찬 '기'로 인해 나와 우주가 연결된다는 관계성 개념이 내재했고,

2 한국의 마음과 비틀어 꼬는 문화

이것은 나와 대상을 하나로 간주하고 '우리'로 연계시키는 유기적 사고로 발전했다. 우주에는 무수히 많은 '나'가 존재한다. 무한한 대우주라는 본체로서의 하나와, 공간 속 한 점으로 존재하는 무수히 많은 '나'가 서로와 서로를 품는다는 사유는 시공간 차원에서 1:多의 비유클리드적 공간감과 통하며, 이것이 바로 고대로부터 전해온 동양의 전일주의적 세계관으로 이어진다.

'한'의 근원은 화엄사상의 '일즉다 다즉일'에 내포되어 있다. 전체는 곧 부분이고 부분은 곧 전체라는 개념을 말하는 것이기도 하며, 공간과 물질이 같음을 이른다. 즉 바탕으로서의 공간이 도형이 되고 도형이 그대로 바탕이 되는 것으로 공간과 도형이 같아지는 상대성 이론을 의미한다.[15]

이는 한국 전통의 바시미 논리에 형상화되어 나타난다. 건축 용어인 '바시미'는 못을 사용하지 않고 나무와 나무를 끼워 마주 붙이는 기법으로, 공간과 도형이 같아지는 것이 특징이다.[16] 여기서 도형은 물질이 되고 물질은 공간이 되는데, 다시 말해 공간은 숲 같은 전체이고, 물질은 나무처럼 부분을 의미한다. 이는 한국의 마음을 단적으로 드러낸다. 한국 문화의 정체성을 상징하는 바시미 구조는 공간이 물질과 만나고 물질은 다시 마음을 만나 '공간=물질=정신=마음'이라는 등식이 성립됨으로써[17] 어떠한 제약과 형식이 없는 요소 간의 일원적이고 초월적인 개념을 갖게 된다. 동양과 한국의 '기' 개념 역시 같은 등식으로 설명된다. 이는 물질은 시공간과 같다는 아인슈타인의 상대성 이론 그 자체다.

바시미 원리는 한옥은 물론 한글, 한복 등 한국 전통문화에 전반적

못을 쓰지 않고 나무와 나무를 끼워 맞추는 바시미 공법.

으로 나타난다. 바시미 안에는 천·지·인 합일사상에서 나타나는 우주
적 관점이 담겨 있다.[18] 공간과 도형이 같아지는 바시미 미학의 원리는
작은 구조가 전체 구조와 비슷한 형태로 되풀이되는 '자기유사성self-
similarity'과 '순환성recursiveness'을 특징으로 한다.[19] 이는 한 가닥 머리카락
이나 작은 세포 하나가 신체의 유전자 정보를 모두 담고 있다는 유전
학의 이치나, 유한 속의 무한이라는 20세기 서구 비유클리드 기하학의
프랙탈 이론과도 통한다.[20] 프랙탈은 유한 속의 무한, 하나 안에 전체의
모습과 특성이 그대로 반영되어 하나만 보아도 그 하나가 속한 전체의
모습과 특성을 알 수 있다는 이론이다.

공간과 물질이 같다는 바시미 원리를 한국 전통 보자기로 설명해보
자. 보자기는 물건에 따라 외형이 변한다.[21] 원·방·각 기하 형태를 바

2 한국의 마음과 비틀어 꼬는 문화

왼쪽 자투리 천을 모아 바느질한 전통 조각보.
오른쪽 크고 작은 사각형이 반복되는 격자무늬 문살.

탕으로 작은 사각형, 삼각형, 원형이 반복되어 동일한 큰 형태를 이루는 조각보 역시 바시미 원리를 보여주며, 이는 한복, 한옥의 구조, 한옥의 문짝, 전통 가구 등 한 문화 전체에 나타나는 공통점이다. 한복은 체급 변화에 따라 조절이 가능하며, 체격에 구애되지 않고 여러 사람이 공유할 수 있다는 점에서 '공간=물질' 원리를 담고 있다. 한옥의 '방' 역시 한 공간에서 잠도 자고, 밥도 먹고, 공부도 하는 등 목적에 따라 다양하게 활용되는 것이 보자기와 같은 바시미 원리에 해당된다.

고대 서구에서 비롯된 코스모스 우주관은 유클리드 기하학을 토대로 한다. 물체를 3차원 공간에 현존하는 것으로만 보는 고전 물리학은 모든 존재의 근원적인 통일성에는 시간과 공간이라는 두 차원이 존재한다고 인식했다. 이는 뉴턴 물리학으로 설명된다. 뉴턴은 '시간과 공간은 각기 절대적인 것으로 독립적인 차원을 이룬다'는 논리를 펼쳤다.

뉴턴의 공간은 좌표계와 같다. 좌표계 안에서 물질은 일정한 법칙을 따라 운동한다는 이치다. 공간은 전체이고 물질은 부분으로, 여기서 전체와 부분은 제각기 독립적인 차원의 의미를 갖는다.[22]

그러나 20세기 현대 물리학은 무한한 대우주와 공간 속 점이 서로를 품는다는 시공간 차원에서의 통일체적 세계 인식으로 사유 체계가 전환되면서 프랙탈 원리를 탄생시켰다. 시공간의 분리는 무의미하며 시간과 공간을 같은 차원으로 인식한 서양 과학 의식의 대전환인 것이다. 프랙탈적 공간감은 바로 비틀고 휘어 접힌 선과 면의 공간감을 연구하는 비유클리드적 공간 유형, 현대 과학의 새로운 원리이다. '하나이면서 여럿'이라는 한의 특징과 연결되는 것이다.

이렇듯 공간과 도형이 같아지는 한국의 바시미 원리는 현대 서양 과학에서 아인슈타인의 상대성 이론과 통하며, 전체 속 작은 구조가 전체와 비슷한 형태로 되풀이되는 유사반복 구조의 프랙탈 개념 그 자체다. 우주와 공간 속 점이 서로를 품는다는 동양의 사유 체계를 서양인들은 20세기 현대 물리학을 통해 지극히 분석적인 수리 체계로 '1:多'라는 비유클리드적 개념으로 정리했다. 1:多는 바로 한 사상의 '하나'이면서 '여럿'을 말하는 '일즉다 다즉일', 선불교의 육근합일을 말한다.[23]

한국을 비롯한 동양에서 이미 고대부터 인식한 '기'의 공간감을 서양은 20세기에 유기체론적 세계관의 우주 '에너지'로 인식하기 시작했다. 비틀려 돌아가며 휘고 접히는 선과 면이 연속되는 파동은 바로 우주 에너지, 기의 흐름이며, 여기에 음과 양 두 힘의 작용으로 우주와 자연의 생명체가 반복적으로 생성과 소멸을 이어가는 것이다. 이를 '순환성'이라 말한다. 서양 역시 우주의 공간성에 집중해서 플러스$^+$, 마이너

스一라는 상반된 에너지 운동을 언급해 과학과 예술에 반영했다. 우주 에너지는 비틀고 휘어 돌아가는 공간감이며, 이는 일정한 방향성도 없고 형태도 없다. 만질 수도 없는 무형의 존재다. 그래서 비유클리드적인 것이다. 프랙탈 기하학 역시 자기유사성과 순환성이 특성인데, 이것이 바로 한국의 마음과 상통한다. 우주는 시작과 끝을 알 수 없이 끝없이 지속되고 순환되는 것이라 여긴 우리 조상은 이를 파형 문양∞으로 그리고 태극으로 형상화하면서 굴렁쇠, 바람개비, 한복, 한식, 한옥 등에 나타내왔다.

태극 문양은 우주 에너지 '기'가 끊임없이 비틀려 돌아가며 순환하는 운동이며, 음양의 작용으로 다양한 생명체가 생성과 소멸로 영원히 반복되는 우주를 형상화한 것이다. 한국은 고대부터 이를 형상화했고 국가의 표상인 국기로 상징화했다. 태극은 곧 한국의 정체성이다. 한국 조상들은 이를 구불거리는 기다란 선으로 표현하면서 '비틀어 꼬는 문화', 바로 '한 문화'를 탄생시켰다. 이것이 '한국의 띠Korean line'다. 그 마음의 근저에는 태극과 천·지·인의 세계가 담겨 있다. 이는 우주 자연을 바라보는 한국의 마음의 틀이다.

한국 문화 원형과 태극

태극과 현대 과학

태극은 태극기 한가운데 새겨진 문양이고 한국을 상징한다. 국가의 상징인 국기에 태극을 사용한 이유는 무엇일까?

여기엔 우주를 향한 한국의 마음이 담겨 있다. 우리 조상은 예부터 자연의 삼라만상이 하늘의 뜻에서 비롯되어 천지만물이 창조된다고 보아 하늘을 숭상하고 하늘에 기도를 올렸다. 『삼국지三國志』, 『후한서後漢書』 같은 고대 문헌에도 이런 기록이 나온다.[24] 고조선부터 부여, 삼한, 가야, 고구려, 백제, 신라로 이어지는 한반도의 고대 국가에는 나라마다 영고, 동맹, 무천과 같이 하늘에 제를 올리는 의식이 있었다. 한국의 조상들이 하늘에 큰 뜻을 두고 있었음을 보여준다.[25]

궁궐과 관아, 향교나 서원 등의 대문에 그려진 태극 문양.

『천부경』에서는 우주 만물의 생성과 천지창조 원리를 설명하는데 이것이 바로 태극을 뜻한다. 우주 가운데 하늘은 만물을 존재하게 하는 근본이고, 여기에는 음과 양이라는 두 가지 힘이 작용한다는 의미였다. 인간세계에 여자와 남자가 있듯이, 우주의 만물도 음과 양의 요소로 구성된다고 보는 것이다. 마치 자석에서 양 기운은 남성성인 플러스$^+$, 음 기운은 여성성인 마이너스$^-$를 상징하는 것과 같은 의미이며, 우주에 존재하는 만물은 음과 양으로부터 생성되어 끊임없이 반복적으로 순환한다는 것을 뜻한다. 이는 우주를 끊임없이 생성과 소멸이 반복되는 거대한 유기체로 보는 앨프리드 노스 화이트헤드Alfred North Whitehead의 유기체론적 세계관과 통하는 부분이다. 서양이 19세기에 터득한 우주

1부 한류와 문화 원형

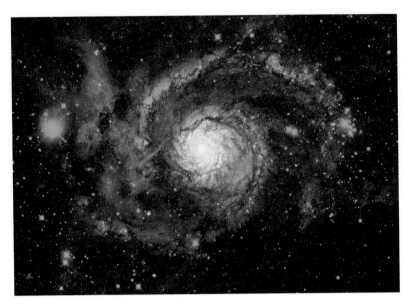

나선 은하의 소용돌이 모양.

의 생명 창조와 소멸의 유기체론을 한국은 이미 고대부터 태극 원리로
터득한 것이다.

태극 형상은 S자 곡선으로 맞물리는데 볼록한 부분은 양, 오목한 부
분은 음을 의미한다.[26] 양 기운이 정점에 이르러 볼록해지는 순간에 이
는 다시 음 기운을 향해 하강한다. 음 기운이 정점에 이르면서 형상은
오목해지고 이는 다시 양 기운의 정점을 향해 변화한다. 양 속에 음이
있고 음 속에 양이 있는 되먹임 현상인 것이다. 이렇게 반복되는 변화,
양과 음 기운이 끊임없이 돌고 도는 우주의 순환성을 평면으로 나타낸
것이 S자 태극이다. 이 의미를 되새겨 보면 태극은 하늘과 땅이 나뉘지
않은 우주의 본원이며, 여기엔 음과 양의 두 힘이 작용하고 이 힘의 배

3 한국 문화 원형과 태극

합으로 천지만물이 창조된다는 것이다. 어떤 작용이 계속되다가 반대 작용으로 인해 상쇄된 상태에는 상반된 두 작용이나 물질이 존재한다. 바로 양과 음이다.

이렇게 양 중에 음이 있고 음 중에 양이 있어 서로 되먹임되어 섞이고 교차되는 태극은 초분별적인 위상기하학적 구조로 되어 있다. 다시 말해 태극에 내포된 끝없이 반복되는 비시원성, 비정향성은 20세기 서양의 비유클리드의 위상기하학적 논리와 일치한다. 천지만물 창조와 소멸의 영원한 순환 반복을 말하는 태극에는 영원히 예측할 수 없는 끊임없는 '창조' 정신이 깃들어 있다.

태극에서 보이는 S자 곡선의 순환 형상을 현대 우주론으로 접근해보자. 우주에 존재하는 모든 물질은 분자로, 그리고 분자는 원자로 분화된다. 역으로 말하면 원자가 모여 분자가 되고, 분자가 모여 별을 이루고, 별이 모여 은하계 소우주가 형성되고, 이 소우주는 대우주를 이룬다. 우주는 미크로 미립자로 형성된 매크로의 세계인 것이다.[27] 매크로한 우주는 나선 형태를 띤다.

나선형으로 돌아가는 우주의 형상을 네덜란드 판화가 마우리츠 코르넬리스 에스허르Maurits Cornelis Escher는 기다란 띠가 시작과 끝을 알 수 없이 구의 주변을 나선형으로 돌아가는 모습으로 형상화했다. 에스허르는 우주를 형상화한 이 작품에 뫼비우스 띠를 응용했다고 한다.[28] 미크로 미립자로 이루어진 매크로 우주가 뫼비우스 띠 구조와 같다는 것이다.[29] 그렇다면 나선형 우주와 뫼비우스 띠는 어떠한 상관관계가 있으며, 이는 태극과 어떠한 연관성이 있고, 또 비틀어 꼬는 한국 문화의 특성과 어떻게 연결되는지 차례로 살펴보자.

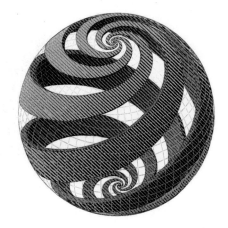

에스허르의 구면 나선.
보는 자오선과 동일한 각도로 만나는
곡선인 항정선(航程線) 궤적, 1958년.

태극과 뫼비우스 띠

19세기 독일의 천문학자이자 수학자 아우구스트 페르디난트 뫼비우스August Ferdinand Möbius는 기다란 띠가 비틀어 돌아가는 형상으로 틀을 만들었다. 이것을 그의 이름을 따 '뫼비우스 띠'라고 한다.[30] 뫼비우스 띠는 좁고 긴 직사각 띠를 180도 비틀어 양끝을 붙인 것으로, 안팎이 구별되지 않는다.

뫼비우스 띠에는 흥미로운 성질이 있는데, 어느 지점에서든 중심을 따라 이동하면 출발한 면의 반대 면에 도달한다. 그리고 안과 밖이 구분되는 듯하다가도 안이 밖이 되고 밖이 안이 되는 현상이 되풀이된다. 다시 말해 뫼비우스 띠는 시작과 끝을 알 수 없고 전후, 좌우, 상하, 또 안과 밖 구분이 없이 돌아가는 형상이다. 이는 우주 공간에서 무형의 파동이 순환하는 세계를 형상화한 것이다. 뫼비우스 띠는 미크로 미립

3 한국 문화 원형과 태극

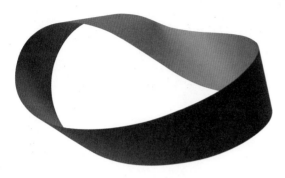

안과 밖이 없는
뫼비우스 띠.

자의 세계인 동시에 매크로 우주를 형상화한 것으로, 수학자의 상상의 소산인 동시에 우주의 실재다.[31]

우주 공간에는 이곳에서 저곳으로 지나는 파波의 곡률 변화가 존재한다. 휘고 꼬이고 비틀려 돌아가는 파의 변화를 연결하면 기다란 띠의 형태가 되며, 이것이 뫼비우스 띠로 형상화된 것이다. 전후, 좌우, 상하, 안팎의 구분이 없이 비시원성, 비정향적 특성을 보인다.

우주 공간에서 발생하는 에너지의 운동, 즉 파의 비틀려 돌아가고 접히는 선과 면 형상은 우주의 불확정성 원리를 보여주며 주체와 객체가 서로 되먹임해 분별이 사라지고 모든 것이 협력해 실재하고 동시적으로 흥기한다는 위상기하학적 논리와 일치한다.[32]

이것이 우주를 바라보는 한국의 마음과 통하는 특성으로, 한국의 마음속에 내재하는 '기'와 연결되는 부분이다. 그리고 이는 우주 생성 원리를 나타내는 태극 원리에도 닿는다. 우주 공간의 비틀려 돌아가는 운동성은 태극의 세계에서 음과 양의 상반된 역학에 의해 형성되는 연속적인 파가 곡률 변화에 따라 상승과 하강을 반복하는 흐름이다. 어디

가 시작인지 끝인지도 모른 채 흐름은 계속되고, 파형 흐름은 나선형 띠로 형상화된다. 이것이 우주 공간의 음과 양의 운동이고, 이를 통해 생성과 소멸이 끊임없이 반복된다는 20세기 서양의 유기체론이다.

결국 동양과 한국의 마음에 존재하는 '기'나 서양이 20세기에 인식한 우주 공간의 에너지 운동은 같은 것이며, 이를 형상화하면 비틀려 휘어 돌아가는 나선형 파의 공간감으로 설명할 수 있다. 이를 고대 한국은 태극으로, 독일의 뫼비우스는 뫼비우스 띠로 형상화한 것이다.

뫼비우스 띠는 실로 한국 민족의 집단 무의식 속에 있는 원형이며 또 '한국의 띠'라 할 수 있다.[33] 뫼비우스는 19세기에 나선형 우주의 틀을 만들었지만, 한국은 이미 수천 년 전부터 우주를 철학적으로 사유하고 태극 세계로 풀어내 여러 유물에 태극 곡선 형상으로 구체화했다.

태극은 소용돌이 문양의 일종으로, 자연에 존재하는 사물이나 현상에 흔히 나타난다. 소용돌이 문양은 한국을 포함해 이집트, 중국, 그리스, 북유럽, 동남아시아, 중남아메리카, 태평양 등 전 세계적으로 나타나고 있다.[34] 이제는 폐허가 된 이라크의 바벨 탑이나 그리스에서 출토된 암포라, 카스피해, 흑해, 인도 북부에서도 많이 볼 수 있는데, 그 기본 형태는 만卍자형을 이룬다. 卍형은 우주의 기 운동을 형상화하는 시작 단계라 할 수 있으며, 이것이 점차 부드러운 곡선으로 변화되면서 소용돌이 문양으로 발전하고, 다시 삼태극으로 형상화된 것임을 알 수 있다. 이는 우주의 순환성을 감지한 고대인들의 마음의 표상으로서 이러한 소용돌이의 卍형이 삼태극으로, 다시 현재의 이태극으로 발전한 것으로 짐작된다. 모두 우주의 비틀려 휘어 돌아가는 기 순환적 형상 표현이다.

3 한국 문화 원형과 태극

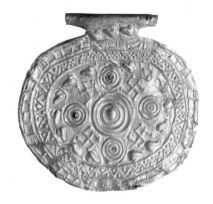

왼쪽 그리스 은화에 새겨진 卍자 문양, 기원전 6세기.
오른쪽 에트루리아 팬던트의 卍자 문양, 기원전 7세기.

태극 문양은 전 세계 어디서나 행운을 상징하는 길조 의미로, 혹은
종교적 의미로 사용됐다. 이 점을 고려하면 고대의 공통적 우주관에서
이루어진 우주 생성 과정을 상징한 직관적 문양으로 의미를 부여할 수
있다.[35] 삼태극 도형은 11세기 송나라 성리학자 주돈이가 『태극도설太極
圖說』을 내놓기 전에 이미 고대 한국에 존재했다. 건국 설화와 고대 유물
이 이를 증명한다.

한국의 태극 문양은 청동기시대 유적인 고령 양전리 암각화, 울산
천전리 암각화에 3중 원 형태로 나타나며, 청동검 칼자루와 방울 끝 부
분에도 소용돌이 문양이 있다. 그리고 한민족과 관련해서는 만주 지역
에서 발굴된 고조선의 갑옷, 요녕성 금서현 오금당의 청동기시대 유적
에서 출토된 장방편평형절, 요녕성 조양산 고산자향 851호 굴에서 발
굴된 부채꼴 모양 청동 도끼에도 삼태극이 나타난다. 김해에서 출토된
가야 갑옷에도 가슴 부위에 소용돌이 문양이 있고, 기원전 100년경 삼

1부 한류와 문화 원형

한시대 광주 신창동 유적지에서 발굴된 목제 유물에도 삼태극 문양이 있다. 삼국시대에 들어서는 고구려 통구사신총 널방의 백호 위에 소용돌이 태극 문양이 선명하게 보이고, 백제 와당에는 사태극 무늬가, 신라 13대 미추이사금의 장식 보검에는 삼태극이 새겨져 있다.

한국의 삼태극은 천·지·인 삼재三才가 혼합된 혼돈 상태를 나타낸 것으로, 우주 구성의 기본 요소인 하늘과 땅에 인간을 참여시킨 점에서 동양 전반에 걸친 음양 태극과 구별된다. 인간을 삼재의 요소로 포함시킨 것은 인간이 곧 천지의 합체이고 소우주라는 인식을 바탕으로 한다.

삼태극 사상이 한국인의 사유 체계의 중심을 이룬 것은 천·지·인 삼재 사상을 통해 태동한 한민족의 시원과도 관련이 깊을 것으로 생각된다. 우주는 시공時空의 융합체이므로 삼태극은 곧 우주의 원기元氣가 아직 나뉘지 않은 상태를 상징한다.[36] 다시 말해 카오스, 즉 혼돈의 우주를 구현한 것이다.

한국의 삼태극은 대개 빨강, 노랑, 파랑을 기본으로 한다. 각 날개는 단색 처리하기도 하고, 날개를 명확하게 구별하고 장식성과 운동감을 높이기 위해 채도나 명암 차이가 분명한 두 가지 색으로 표현한 것도 있다. 반면 중국과 일본에도 삼태극 도형이 있으나 대부분 검정 단색이다. 일본에서는 삼태극과 비슷한 형태를 '삼파문三巴紋'이라 하는데, 날개 부분이 한자의 '巴' 자를 닮았기 때문이다.[37] 삼파문은 주로 씨족 집단의 가문家紋이나 신사의 신문神紋으로 사용되므로 집단을 표시하는 마크에 가깝다.[38] 따라서 삼태극의 비유클리드적인 순환성, 비틀어 돌려 꼬는 원리는 한국만의 정신세계를 담은 표상임을 알 수 있다.

이와 같이 동양과 한국의 마음속에서 우주의 텅 빈 공간은 아무것

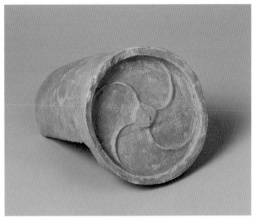

왼쪽 신라 장식 보검의 태극 문양. 5~6세기, 보물 635호, 국립경주박물관.

오른쪽 위 백제 바람개비무늬 수막새. 국립중앙박물관.

오른쪽 아래 가야 쇠갑옷의 소용돌이 문양. 국립김해박물관.

도 없는 것이 아니라 '기'라는 눈에 보이지 않는 에너지로 가득 찬 공간이다. 이 공간에서는 여기서 저기로, 저기서 여기로 예측할 수 없는 파동이 발생한다. 인간의 오감으로만 감지할 수 있는 무형無形의 공간인 것이다.

무형의 공간에서 발생하는 파동의 곡률 변화는 고정된 실체가 있을 수 없으며, 그 실체에는 인간의 정신이 규정하는 바에 따라 변할 수밖에 없는 특성이 잠재한다. 시간과 공간은 생물체의 마음을 구성하며 우주를 상대적, 환상적 공간으로 인식하는 비유클리드 기하학과 맥이 통한다.

우주 공간에서 발생하는 비가시적인 파동의 가변적 특성을 그림으로 나타내면 비틀려 휘어 돌아가는 뫼비우스 띠와 똑같은 모습을 보인다. 고대부터 동양과 한국의 마음이 감지한 우주의 '기'의 공간감은 바로 이와 같은 파동의 곡률 변화 양상으로 설명되는 것이다. 서양 과학자들은 1919년 개기 일식을 통해 비로소 우주를 물질로 가득 찬 고정된 실체가 아니라 태양의 장력에 의해 빛이 휘어지는 상대적인 공간으로 인식하게 되었다. 이로써 1:1의 유클리드의 직선성이 아니라 1:多의 비유클리드 공간 과학에 집중하기 시작하고, '시간=공간=물질=정신'이라는 아인슈타인의 상대성 이론을 탄생시켰다.[39] 똑같은 우주의 이치를 한국은 주관적이고 추상적인 논리로, 서양은 객관적인 과학 논리로 체계화해 설명하기 때문에 서양 과학이 우주 과학에 새로운 논리를 펼친 것같이 인식될 뿐이다.

3 한국 문화 원형과 태극

비유클리드와 위상기하학

'비틀어 꼬는 띠 문화'로 표현되는 한국 문화의 상징 태극은 비유클리드 기하학의 한 종류인 위상기하학位相幾何學, topology으로 설명된다. 위상기하학은 그리스어의 'topos위치'와 'logos학문'가 어원이며, 요한 베네딕트 리스팅Johann Benedict Listing은 위상기하학을 길이나 크기 같은 양적 관계와 상관없이 공간상 불변인 성질, 즉 위상적 성질을 연구하는 학문이라 정의했다.[40] 여기서 위상은 진동이나 파동같이 주기적으로 반복되는 현상에 대해 어떤 시각 또는 어떤 장소에서의 변화를 가리키는 물리학 용어다. 위상기하학은 도형을 연속적으로 변형시켰을 때 변하지 않고 유지되는 성질, 위치와 형상에 관한 기하학으로 부분과 전체가 뒤바뀔 수 있다는 것을 다룬다. 이음과 붙음만 같으면 모양이 어떻게 변하든 상관하지 않는다.[41] 부분과 전체가 뒤바뀔 수 있다는 것을 다루는 위상기하학은 한국 문화와 연관이 깊다.[42]

위상기하학의 범주에는 가로, 세로 선분의 방향을 같이했을 경우 생기는 원기둥, 이를 같은 방향으로 이어 붙이면 생기는 도넛 형 토루스torus, 선분의 방향을 반대로 180도 회전해 마주 붙일 경우 생기는 뫼비우스 띠, 가로와 세로 중 하나만 반대 방향으로 할 경우 가로와 세로 중 한쪽은 마주 붙이고, 다른 하나는 180도 비틀어 회전시킨 클라인Klein 병, 가로와 세로 모두 180도 회전시켜 마주 붙인 사영 평면射影平面, projective plane이 있다.[43]

위상기하학은 전통 유클리드 기하학처럼 정량적定量的으로 길이, 각도, 넓이 등을 재는 데 무관심하며, 순환성, 즉 계속적으로 이어지는 연

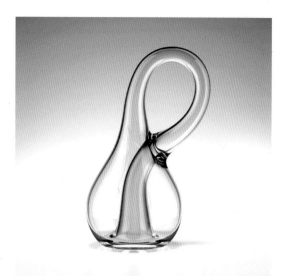

뫼비우스 띠를
입체에 적용한 클라인 병 원리.

속성continuity, 결합되는 붙음connectedness에만 관심을 둔다. 도형의 성질에
만 집중하기 때문에 정성적定性的이라 말한다.[44] 뉴턴 물리학을 지배한
유클리드 전통 기하학에서 길이, 각도 등이 같아 서로 포개지는 것을
'합동合同'이라 한다면, 위상기하학에서는 길이와 크기는 얼마든지 줄
이거나 늘려도 상관없으며 도형을 바꾸고 자르더라도 점의 연결 관계
만 같으면 같다고 보는 동상同相 개념이 성립된다.[45] 이는 절대공간 개
념을 파괴하는 것이다.[46]

　　아인슈타인의 상대성 이론은 절대공간과 시간의 개념을 파괴하며
부분이 전체가 되고 전체가 부분이 되는 논리를 성립시킨다.[47] 관찰자
와 관찰 수단인 빛의 역할이 중심이며, 이후 양자역학量子力學, quantum
mechanics에서는 관찰 행위가 관찰 대상에 미치는 영향이 이론의 핵심이

된다. 현대 물리학의 기초인 양자역학은 현대 과학기술뿐만 아니라 철학, 문학, 예술 등 다방면에 중요한 영향을 미쳤다.

양자역학이라는 용어는 독일의 물리학자 막스 보른Max Born이 만든 것으로, 'Quantenmechanik'이라고 이름을 붙였다. 이것이 영어로 번역된 뒤 일본에서 '量子力學'이라는 말로 쓰였는데, 이것이 우리나라에 들어와 그대로 사용되고 있다. '양자'로 번역된 영어의 'quantum'은 양을 뜻하는 'quantity'에서 온 말로, 무엇인가 띄엄띄엄 떨어진 양으로 있는 것을 가리킨다. '역학'은 힘을 받은 물체가 어떤 운동을 하게 되는지를 밝히는 '힘'과 '운동'의 물리학 이론이다. 이는 태극 이론과 맥이 통한다.

양자론은 아인슈타인이 1905년 발표한 '빛알 이론'을 기초로 한다. 그는 빛의 파동이 일정한 단위로 띄엄띄엄 떨어진 에너지라고 제시했다. '빛알'은 '빛양자'나 '광양자', 또는 줄여서 '광자'光子라고 한다. 양자역학의 토대가 된 것은 1900년, 아인슈타인의 스승인 막스 플랑크Max Planck가 흑체 복사 현상을 설명하기 위해 복사 법칙을 언급하면서 처음 주장한 '양자' 개념이다. 이후 연구가 거듭된 결과, 양자역학은 초기의 '양자' 가설을 기본 삼아 전혀 새로운 역학으로 거듭났으며, 이 새로운 역학에 보른은 '양자역학'이라는 이름을 붙였다. 하이젠베르크는 이 양자역학 이론 안에 '불확정성 원리'가 있음을 밝혔는데, 이는 우리가 무언가를 안다는 것에 근본적으로 한계가 있음을 보여주었다.[48]

우주는 관측자의 행위에 따라 수시로 모습이 변하며, 관측자 본인도 관측 대상의 범주를 벗어나지 못하고 관측 행위를 통해 자기를 보게된다. 관찰자는 관찰 대상에서 분리되어 존재할 수 없는 것이다.[49] 이는

우주 전체에 확정적인 것이 없다는 불확정성의 원리를 보여준다. 또 주체와 객체가 서로 되먹임해 구분이 사라지고, 모든 것이 서로 협력해 실재하고 동시적으로 홍기한다는 위상기하학 논리와 일치한다.[50]

위상기하학에서 비틀림의 각도, 혹은 그 모양이 어떻게 변하든 상관없는 것과 마찬가지로 한국 문화에도 역시 직선을 비틀어 사용하는 특유의 사유 방식이 있다.[51] 예를 들면 한국 전통 바지는 한 번 비틀어 마주 붙이는 원리로 만들며, 자루나 전대, 매듭도 마찬가지다.[52] 한국인은 직선만 인정하는 유클리드적 절대공간감이 아니라 위상기하학적인 상대성 원리로 문화를 일궈온 것이다.[53]

뉴턴에게 공간이란 시간과 함께 절대적인 것으로, 절대공간은 한 번 방향이 정해지면 반대 방향으로 가기는 불가능하다. 그러나 현대 과학의 비유클리드적이고 위상기하학적인 공간은 비정향적, 비시원적이고 시간 역시 공간과 함께 비시원적으로 이해된다.[54] 시원성과 비시원성은 상대적인 개념으로 다른 하나를 전제하고서야 성립되며, 시원성과 비시원성의 양면성을 『천부경』은 '天一一 地一二人一三'으로 표현했다.[55] 이는 천·지·인 삼재를 서수로 표현해 시원적_{위계적}으로 보여준다. 그러나 동시에 비시원적_{비위계적}인 것을 나타냄으로써 모두 '一'로 표시했다. 유클리드 기하학이 길이, 면적, 각도 등 양적인 면을 중시한다면, 위상기하학은 곡면의 질적 차이로 새로운 기하학을 다룬다.

위상기하학에서 말하는 공간은 자연계에 존재하는 공간과 달리 원근감적 공간, 또는 질적 공간인 위상학적 공간을 뜻한다. 위상기하학에는 2차원적인 것도 있지만 3차원 이상의 것이 중점이 된다. 위상기하학적 공간에는 직선 개념이 없을 뿐만 아니라 고정된 모양 개념도 없

다. 말할 수 있는 것은 두 점의 상대적 거리에 대한 직관적인 개념밖에 없기 때문에 위상기하학은 닫힘과 위치의 패턴을 탐구하는 학문이라 할 수 있다.[56] 바로 『천부경』에서 천·지·인을 나타내는 원·방·각은 위상기하학적으로 볼 때 동상同相인 것이다.

대우주와 소우주

우주 공간에서 비틀려 돌아가는 파형을 형상화한 뫼비우스 띠는 인간의 유전자 구조와 형태가 흡사하다. 자연계가 비틀리고 꼬여 돌아가는 자기유사성과 순환성을 특징으로 하는 프랙탈 구조임은 앞서 설명했다. 유사한 양태로 무수히 반복되는 나뭇가지나 산맥, 리아스식 해안선, 창문에 끼는 성에 등이 모두 프랙탈이며, 결국 우주의 모든 것이 비유클리드의 프랙탈 구조인 것이다. 동물의 혈관도 예외는 아니다.

우주가 나선 형상인 것처럼 인간의 DNA 역시 나선형 사슬 띠 두 가닥이 꼬여 돌아가는 이중나선 구조다. 동양 철학과 전통 의학에서는 세상을 대우주, 인간을 소우주라 정의하는데, 그 이유 가운데 하나를 이러한 나선 형상을 통해 찾을 수 있다. 그리스와 르네상스 자연 철학에서도 우주를 대우주, 인간을 소우주라 해 모든 우주의 이치가 똑같다고 설명했다. 이렇게 기다란 사슬 띠가 나선으로 꼬여 돌아가는 DNA는 뫼비우스 띠와 구조가 유사하다.[57] 뫼비우스는 대우주 속 그 시작과 끝을 알 수 없이 나선형으로 돌아가는 형상의 우주의 모습을 띠의 형상으로 나타낸 것이다.

뫼비우스 띠의 중심을 따라가면 처음 출발한 면과 반대쪽 면이 서

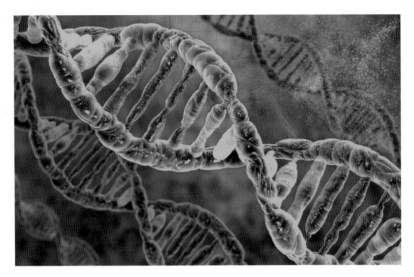

이중나선 구조로 이뤄진 DNA.

로 맞붙는다. 평면으로 표현하면 '꽈배기형'으로 8자가 드러누운 형상, 곧 태극 형상이 된다. 태극에는 우주를 향한 한국의 마음이 담겨 있으며, 이것이 바로 '한국의 띠'로 한국의 정체성인 것이다.

이렇게 한국 마음의 근원이 되는 태극은 양과 음의 기운이 끝없이 반복돼 돌아가는 순환성으로 설명된다. 생명이 어디서 시작되고 어디서 끝나는지 알 수 없이 생성과 소멸이 끊임없이 반복된다는 자연의 이치를 상징하는 것이다. 이와 같이 태극은 동양의 우주관에 내재하는 기의 세계로, 한국은 고대부터 이를 문화에 담아왔다.

동양 문화가 기의 공간감을 공유하긴 하지만 한국, 중국, 일본은 제각기 다른 문화를 만들어냈다. 비유클리드적인 특성은 태극을 상징화한 한국만의 특성으로, 이는 유기체론적 세계관, 아인슈타인의 상대성

3 한국 문화 원형과 태극

이론으로 설명되는 비틀어 휘고 꼬여 접힌 선과 면의 파동 변화를 연구하는 카오스의 공간 과학으로 설명된다. 현대 과학의 비유클리드적 특성과 한국의 마음의 상관관계를 말하는 이유가 여기에 있다.

태극에 담긴 순환적이고 비시원적인 자연의 이치는 고대 한국의 계세관戒世觀에도 담겨 있다. 고대 한국에서는 죽음을 끝이 아닌 새로운 생명의 시작으로, 죽어서도 현세의 삶과 영화가 계속 이어진다고 생각했다. 죽음과 새로운 삶이 이어지는 생명의 순환 사상은 한국 고대 벽화에 그대로 나타난다. 삶이 죽어서도 계속된다는 고구려인들의 마음과 삶의 모습이 고구려 벽화에 담겨 있다.

생명의 시작과 끝이 끊임없이 순환하는 이치, 즉 태극의 세계는 뚜렷한 형상 없이 마음의 모든 감각과 지각이 향하는 형상으로 상황에 따라 다양하게 표상된다. 이것은 비시원적이며 무어라 규정할 수 없는 불확정성의 카오스인 것이다. 한국의 마음은 이를 또한 초공간 세계로 풀어낸다.

태극과 초공간

태극은 글자를 풀면 '무한히 크다'는 뜻이다. 또 앞에서 설명했듯 '생명의 시작과 끝이 끊임없이 순환하는 창조 변화의 원동력'이라는 의미이기도 하다.

태극의 무한 세계는 우주 만물의 근원인 에너지의 집합체 '기' 현상으로 말할 수 있다. 우주 생명의 에너지인 기는 음양의 조화에 따라 다양한 양태를 만들어낸다. 만지거나 볼 수는 없으나 오감으로 느낄 수

있는, 생각과 마음에 따라 변하며, 정형화되지 않는 특징을 갖고 있다. 기의 세계는 정신세계와 물질세계를 연결하고 시공간을 아우르는 기본이 된다. 이는 현대 과학에서 비유클리드 기하학으로 입증하고 있는 과학이다. 그래서 한국의 마음은 과학인 것이다.

나선형으로 돌아가는 구조에서 알 수 있듯이 태극은 인간 마음의 규정에 따라 변하는 비유클리드적 특성으로 이해된다. 이것을 한국 문화에서는 '초공간의 세계'라 부른다. 초공간이란 3차원의 가시 세계를 벗어나 우주의 기로 가득 찬 공간, 즉 비시원적이고 가변적인 카오스 공간이다. 초공간 세계는 현대 과학에 그대로 적용되어 나타난다. 20세기 들어 사이버 스페이스의 등장과 함께 초공간 세계에 대한 관심이 높아졌다. 우리가 살고 있는 3차원 세계를 넘어 4차원 이상의 공간이 있다는 사실은 20세기 초 아인슈타인의 상대성 이론의 공간 과학을 통해 이미 밝혀졌다.[58]

영화 〈인터스텔라Interstellar〉에는 시간을 초월해 딸이 아빠보다 나이 들어 할머니가 된 장면이 나온다. 중력이 강할수록 시간이 느려진다는 상대성 이론을 바탕으로 한 것이다. 이러한 우주 현상은 초공간 세계에서 일어나는 공간의 가변성을 보여주는 예다.

흔히 우리는 수집한 자료를 웹 클라우드나 USB에 저장해놓고 필요할 때 꺼내 사용하곤 한다. 하지만 컴퓨터로 작업한 자료를 다시 종이로 출력하는 경우도 매우 많다. 이때 출력물을 유클리드적인 물체라 한다면, 방대한 데이터가 들어 있는 가상의 저장 공간은 가변성의 공간이며 비유클리드의 세계다.

인간이 규정하는 기능에 따라 변하는 공간, 비정형적이면서 비정향

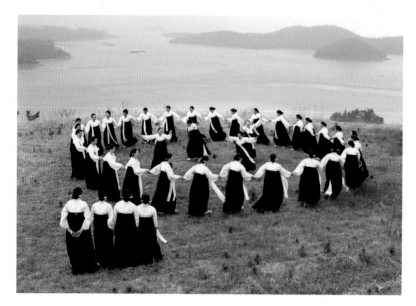

전라도 지방의 민속놀이인 강강술래. 국가무형문화재 제8호.

적인 공간, 한국은 이를 초공간 세계로 인지했다. 고대부터 의식주 속에서 초공간 세계를 만들고 그 안에서 살아왔다. 이제 한국 문화에 나타나는 초공간 세계의 실체를 찾아보자.

한국 문화 속 태극의 세계

한국 문화의 근간이 되는 태극과 초공간 세계는 먼저 전통놀이 강강술래에서 볼 수 있다. 강강술래는 풍작과 풍요를 기원하면서 서로 손에 손 잡고 둥글게 원을 그리는 춤이다. 마치 기다란 띠가 원 중심으로 말려 돌아가는 것처럼 보이는데, 우주를 향한 태극의 정신세계를 형상화

긴 수건으로 허공에 선을 그리는 살풀이춤.

한 대표적인 놀이라 하겠다.

또 풍물놀이 가운데는 모자 꼭대기에 긴 끈을 달아 돌리는 상모돌리기가 있다. 긴 끈은 허공을 향해 커다란 원형을 그리며 도는데, 이 역시 태극의 순환성을 나타낸다. 상모의 끈은 나선형으로 돌아가는 우주의 초공간 세계와 이를 나타내는 뫼비우스 띠, 즉 한국의 띠다.

한국 전통 춤인 살풀이는 기다란 수건을 들고 추는데, 이렇게 기다란 띠 형태의 수건을 들고 추는 춤은 전 세계에 한국에만 있다. 기다란 수건은 허공에 선을 그리며 비정형적이고 가변적인 초공간의 파동을 형상화한다. 수건의 움직임은 기의 순환을 표현한다고도 이해할 수 있다. 한국 무속^{巫俗}이 보여주는 기본 의식으로, 삼베 천을 가르며 풀어내

3 한국 문화 원형과 태극

는 살풀이 의식은 우주 초공간 세계에서 펼쳐지는 생명 창출과 소멸, 그리고 다시 초공간 세계로 돌아가는 망자의 길을 형상화한 문화다.

승무와 한삼춤 또한 그러하다. 승무는 승려가 추는 춤으로 이 역시 긴 직사각 소매를 허공에 휘두르며 다양한 곡선을 그린다.

부채춤, 탈춤 역시 한국을 상징하는데, 우주를 상징하는 원을 그리며 나선형으로 돌아가는 우주의 순환성을 연상시키는 동작으로 구성된다. 수많은 한국의 전통놀이와 춤이 생성과 소멸의 순환성을 상징하는 초공간 태극 세계를 담고 있다.

그런가 하면 한국의 전통 장신구 가운데 매듭으로 엮어 만든 노리개가 있다. 매듭은 기다란 끈을 반복적으로 돌려 얽어 다양한 형태를 만든다. 비틀어 꼬는 양태, 즉 돌리기rolling, 꼬기twisting, 묶기fastening가 연이어지며 만들어내는 형상이다. 이에 대해 현대 수학자 케이스 데블린Keith Devlin은 매듭을 최첨단 물리학 이론인 초끈superstring과 접목시키기도 했다.[59]

물건을 담거나 돈을 넣어 갖고 다니는 전대에도 같은 원리가 적용된다. 이는 기다란 봉지 형태인데, 직사각 띠를 45도 비틀어 얽어 만든다. 이 역시 태극의 순환성을 상징하는 뫼비우스 띠를 45도 각도로 비틀어 돌려 만든다.

또 한국에는 새끼줄 문화가 있다. 새끼줄이란 볏짚 세 가닥을 비틀어 얽어맨 줄인데, 새끼를 꼬아 짚신도 삼고 멍석 돗자리를 비롯해 여러 생활 도구를 만든다. 또 아기가 태어나면 새끼줄 사이에 숯덩이와 홍고추, 솔가지 등을 매달아 나쁜 운을 막는 금줄을 대문에 거는 풍습이 있다. 새끼줄이 꼬인 모습은 탯줄과 같으며 뫼비우스 띠와도 닮았

짚을 손으로 꼬아 만든 새끼줄.

다. 이 새끼줄을 잘라 단면을 보면 바로 태극 형상이 된다. 새끼줄은 탯줄에 대한 깊은 관찰과 인식, 생명을 중시하는 한국인의 정서를 담은 것이다.[60]

태극은 한국의 전통 먹거리에도 있다. 전통 과자 꽈배기는 긴 줄을 회전시켜 태극을 형상화했다. 뫼비우스 띠를 평면에 나타내면 8자가 드러누운 형상이고, 이것이 꽈배기 형태다. 송편에서도 태극을 볼 수 있다. 송편은 추석 명절에 집집마다 만들어 먹는 전통 음식인데, 송편의 모습이 바로 태극의 곡선과 흡사하다. 이와 같이 태극의 비틀려 돌아가는 나선형의 흔적은 때로는 곡선으로, 때로는 비틀어 얽어매는 띠의 형상으로 한국인들의 삶에 깊숙이 스며 있다.

벚짚이나 갈대 등으로 지붕을 인 초가집.

　한국의 전통 가옥에는 벼를 추수하고 남은 볏짚으로 지붕을 인 초
가와 흙으로 빚어 구운 기와지붕 집이 있다. 둥근 초가지붕, 그리고 하
늘을 향해 살짝 들린 기와집의 처마 끝이 태극의 곡선을 닮았다.

　장신구 중에도 태극을 변형하고 상징화한 유물이 많다. 신라시대
금관이나 목걸이 등에 달린 곡옥을 보면 바로 태극의 형상을 알아볼 수
있다. 곡옥은 자궁 속 태아, 올챙이, 정자, 그리고 새싹과도 닮았다. 생
명을 상징하는 음과 양의 기운으로 만물의 생성과 소멸을 나타낸다 하
겠다. 자연의 비유클리드적인 모습 그 자체인 것이다. 고려시대 청자의
볼록하고 오목한 곡선 역시 태극과 흡사하다.

　한복을 차려입은 여인의 자태에도 태극의 형상이 드러난다. 특히

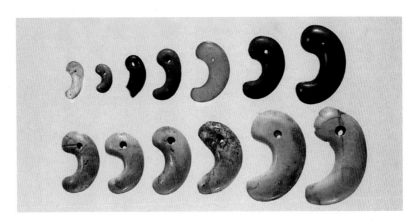

위 초승달 모양 옥 장식,
신라시대.

오른쪽 청록색 고려 청자,
10세기경.

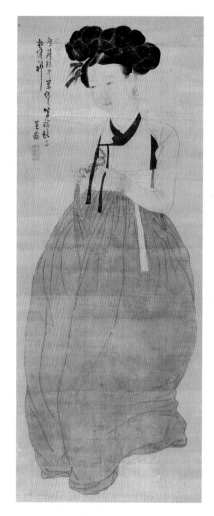

신윤복, 〈미인도〉,
비단에 채색, 45.5×114cm,
조선시대, 간송미술관.

18세기 조선시대에 '상박하후上薄下厚'로 표현되는 여성 한복이 태극의
곡선을 연상시킨다. 저고리 도련선, 고무신의 앞코, 버선코에도, 그리고
남바위, 조바위 등 여인들의 쓰개류에도 태극의 곡선은 살아 있다.

1부 한류와 문화 원형

4

한국 문화 원형과
천·지·인

한국 문화의 근원은 천·지·인, 즉 하늘과 땅과 사람에 깊은 연관을 둔다. 우주를 구성하는 요소는 하늘과 땅이며 이 사이에 사람이 있다. 한국인은 고대부터 자연의 모든 사물은 하늘의 뜻에서 비롯되어 존재한다고 생각했다. 한국의 고대 경전인 『천부경』은 천·지·인 삼극을 중심으로 인간이 태어나고 자라며 늙고 병들어 죽는 과정을 숫자로 상징화해 설명했다. '天'은 수리數理에서 'ㅡ'로 원ㅇ, 圓, '地'는 'ㄷ'로 방ㅁ, 方, 'ㅅ'은 'ㄷ'으로 각△, 角을 가리켜 '天ㅡ'의 진리眞理와 '地二'의 선리善理가 합일을 이룬 실존성, 즉 미리美理를 나타내는 것이다. 이를 기의 동심원 원리인 '원방각'이라 한다.[61]

숫자 1에 해당하는 '天'은 하늘을 뜻하고, 우주 만물은 시작점이 어디든 결국 제자리로 되돌아온다는 일점· 원리를 상징한다. 이는 수數의

시작이고 우주의 근원인 원기일천元氣一天을 가리키며, 환環으로서 원圓을 의미한다. 여기서 둥글다는 것은 인간의 오관으로는 감지할 수 없는, 없는 듯 있고 있는 듯 없는 경계의 비존재로 무한성을 띤다. 즉 시작과 끝이 없이 돌고 돈다는 무한성을 형상화한 것이다. 동양 사상에서 이는 순환성을 의미한다.[62]

'地'는 땅을 가리킨다. 숫자 2에 해당하며 이점·· 원리를 의미하는데, 두 점, 즉 점과 점이 연결되면 선이 되고, 선과 선의 집합은 방형口으로 방위를 나타내며 우주적 공간, 모든 생명을 출현시킬 우주적 장場으로 선線의 원리가 된다. 두 점을 잇는 직선은 수, 혹은 점의 집합으로 인식되며 유한성을 갖는다. 따라서 땅은 사각형으로 형상화되고 이는 모든 생명을 출현시키는 유한 공간을 의미한다.[63]

'人'은 사람을 뜻한다. 사람은 숫자로 3이라 해, 삼점··· 원리에 따라 삼각형으로 나타냈는데, 이는 생명체를 의미한다. 사람은 선천先天의 하늘에서 비롯되어 후천後天의 인간 형체로 태어난 유한한 존재로 하늘과 땅을 이어주는 의미다.[64] 하늘, 땅, 사람을 상징하는 원, 방, 각 형상은 한국 생활 문화 속에 그대로 형상화되었다. 한국의 마음이 우주를 얼마나 과학적이고 정신적으로 받아들였는지를 이 문화로 알 수 있다. 원방각 기하형은 20세기 서양 현대 미술사조인 큐비즘Cubism, 입체주의의 기본 요소였다. 그러나 자연계의 대상을 더 이상 분해할 수 없는 기하 형태로 이해해 작가의 직관을 통해 재구성하는 큐비즘 미학은 이미 고대 한국에 존재했다. 한복 구조를 비롯해 음식, 주거 등 문화 속에 하늘○, 땅口, 사람△이 형상화된 흔적이 드러난다.

고구려 벽화나 삼국시대 토기 등 다양한 유물에서도 같은 문양들을

기하학적 형태로 장식된
고구려 고분 벽화의 천장.
4세기, 안악3호분.

볼 수 있다. 고구려 벽화 속 의복에는 원과 마름모 등의 기하학적 문양
이 무수히 나타난다. 한복의 구조 역시 원·방·각 형태가 그대로 담겨
있다. 한복 치마는 긴 직사각형이 거듭 연결되어 커다란 직사각형을 이
루는 방식으로 구성되고, 바지와 저고리 역시 원·방·각 구조다. 한국
의 옷에는 우주와 자연의 이치가 담겼는데, 이것은 4부에서 자세히 살
펴보기로 한다.

한국의 식문화에도 원·방·각 형태가 나타난다. 전통 떡을 보면 마
름모나 원 형태로 빗살무늬가 있거나 기하학적 형태이며, 한과도 사각
형과 원형이 대부분이다. 한국의 전통 식문화는 음식 형태와 그릇 모양
모두 원·방·각형이다.

한옥 구조 역시 원·방·각 형태다. 터를 닦을 때도 사각을 기본으로

4 한국 문화 원형과 천·지·인

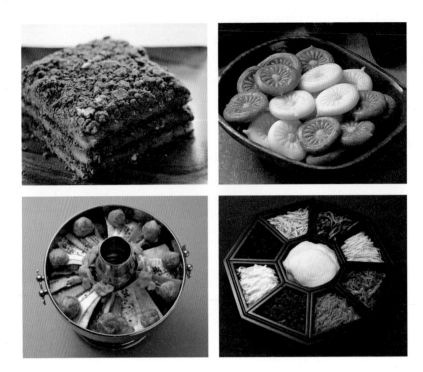

한국 전통 음식 문화에 보이는 기하학적 형태들.

하며, 창과 창살도 사각 구조다. 또 기와지붕도 측면은 삼각형으로, 와
당은 원형으로, 이렇게 원·방·각을 기본 틀로 한다.

전통 가구도 마찬가지다. 모두 사각형이 기본이고 태극의 음과 양
을 상징하는 곡선을 적절히 섞어 표현한다.

한국 사찰의 탑 역시 사각, 팔각, 원형 구조로 이루어진다. 사각 하
단은 땅을 의미한다. 중간은 삼각형의 연속 형태인 팔각형인데, 이는
인간을 상징한다. 제일 상층부의 원형은 하늘을 상징한다. 하늘, 땅, 사
람을 상징하는 원·방·각이 기본 형태인 것이다.

한국에서 말하는 '자연의 미학'은 흔히 자연 그대로의 모습을 말한다. 그러나 우주를 향한 한국의 마음은 하늘, 땅, 사람을 원·방·각으로 상징화했다. 다시 말해 한국 전통문화에서 자연의 미학은 주어진 그대로가 아니라 심오한 우주 세계를 기하학의 세계로 형상화한 것이다. 19세기까지 자연물 재현에 몰입하던 서양의 리얼리즘 예술을 뛰어넘는 추상 예술을 구현했고, 20세기에야 비로소 시작된 서구 추상과 상징의 직관적 예술 세계가 한국에서는 이미 고대부터 담겨온 것이다.

이상과 같이 한국은 우주와 자연, 사람과 자연이 하나되어 끊임없이 돌고 도는 순환의 의미를 태극 형상으로 담아 심오한 초공간 세계를 문화 전반에서 나타내왔다.

세상을 바라보는 서로 다른 마음

동·서 정신과
과학

한국 문화와 서양 문화가 다르게 형성된 배경에는 우주를 바라보는 관점 차이가 있다. 한국의 '비틀어 꼬는 띠 문화'는 한국의 우주관과 직접적으로 연관된다. 따라서 한국 문화의 특성을 이해하기 위해서는 동양과 서양의 우주관이 어떠하며, 각각 어떤 과학적 질서로 연관되는가를 살펴볼 필요가 있다. 동양의 마음을 먼저 이해해야 한국의 마음을 이해하는 데 도움이 되기 때문이다.

동양과 서양의 정신

고대로부터 동·서양 문화에 나타나는 특성 차이는 정신철학의 사유체계에서 비롯된다. 사상이나 세계관은 당대의 과학과 기술에 중요한

영향을 미친다. 19세기까지 서구 문명을 주도한 과학은 주로 분석적인 요소환원주의에 기초했다.[1] 요소환원주의란 우주를 물질로 가득 찬 공간으로 이해하고 자연의 복잡한 현상들은 작은 단위의 조각으로 분리해 그 부분의 특성을 밝혀 전체의 움직임을 이해하는 논리다.[2] 이에 따라 서양의 근대 사유 체계에서는 자연을 인위적으로 계산하고 제작할 수 있고, 인간은 사물을 소유하고 장악하게 된다.[3] 이는 유물론적인 사유관으로, 자연은 생명이 없는 물질 재료라고 인식하고 세계의 모든 과정이 필연적이고 자연적인 인과 법칙에 따른다는 르네 데카르트Rene Descartes의 기계론적 세계관으로 정립된다.

그러나 동양 사상은 주로 직관력에 의한 종합적 방법, 즉 전일주의Holism, 全一主義를 따른다.[4] 전일주의는 전체론이라고도 하며 세계를 여러 상호 관계가 복잡하게 얽힌 그물과 같다고 보는 입장으로, 전체를 이루는 요소들이 독자적으로 존재하는 것이 아니라 개별 요소들이 유기적 관계를 이루고 이들 모두가 내면적으로 이어진다고 보는 관점이다. 전일주의는 세계를 분리된 부분들의 집합이 아니라 하나의 통합된 전체로 파악해야 한다는 논리다.[5] 그러니까 서양은 부분을 통해 전체를 파악하려 하고, 동양은 통합된 전체를 통해 부분과 부분의 유기적 관계를 보는 데서 상반된 논리를 갖고 출발한다.

서구 과학이 객관적인 관찰을 지향하는 과정에서 주관적인 모든 것을 배제한 결과, 가치중립value neutral[6]의 과학이 된 것에 비해 동양 학문은 궁극의 목적을 선善 실천에 두고 주관과 마음을 수련해 도덕적 인격을 완성하려 했다.[7]

근대 이후 인간이 자연을 지배한다는 기계론적 자연관은 20세기에

새로운 과학 패러다임으로 전환된다. 자연을 유기적이고 통합적인 시각에서 새롭게 바라보는 과학이론들이 주류를 이루었고, 스피노자, 라이프니츠, 루소, 칸트, 하이데거, 화이트헤드를 비롯해 시간과 공간, 그리고 물질이 상호 연관되어 있다고 주장한 아인슈타인의 상대성 이론에서 비로소 자연 개념에 대한 변화를 이끌어냈다.[8] 이는 동양의 연속적 전일주의 세계관과 통하는 것이다.

다시 말해, 우주가 고정된 물체로 가득 찬 질서 있는 불변 세계라고 인식한 서양의 코스모스 우주관은 20세기에 생성과 소멸을 반복하는 불확정성의 동양적 카오스 우주관으로 전환된다.

동양에서 자연은 가공하거나 정복할 대상이 아니라 인격적 대상이자 인위적 힘이 가해지지 않은 본래의 모습이며, 유일신 개념도 존재하지 않는다. 자연은 인간 사회의 질서를 창출하는 근원이기에 현실의 갈등과 대립은 자연 법칙을 이해함으로써 회복될 수 있다는 사상을 형성했다.[9]

인식 주체로서 자아는 인식 대상인 자연과 분리될 수 없고, 인간을 비롯한 만물은 자연의 일부이며 자연과 공존하는 존재임을 밝히는 천인합일天人合一 사상은 고대 한국이나 중국의 제자백가, 주자학, 양명학 등 동양 사상 저변에 깔린 의식이다. 진리 탐구를 목적으로 하는 서양 철학과 달리 동양 철학은 도道를 체득하고 실천하는 학문으로, 앎知에 있어 성인聖人, 진인眞人, 부처佛에 도달하는 것이 목적이며 지식보다 지혜를 중시한다.[10]

서구는 르네상스 이후 20세기까지 줄곧 인간 중심 철학을 기반으로 자연을 정복 대상으로 인식하는 문화를 형성했다. 반면 동양은 인간을

다스리고 하늘을 섬기는 치인사천治人事天에 따라 문화를 형성해왔다.

한국은 겉으로 보이는 외적 세계보다 내적 세계인 정신을 중시하며, 희로애락을 쉽게 드러내지 않는다. 이는 대상의 단순한 실체보다는 생명감과 기를 중시하는 동양사상에서 비롯된 것으로, 사유할 수 있는 마음의 공간을 만들기 위함이다. 이처럼 한국은 객관적으로 존재하는 유有, being의 우주관을 믿지 않으며, 이를 무無, nothingness · 공空, emptiness · 허虛의 개념으로 풀어나간다. 우주는 고정된 실체가 아니라 나 자신이 규정하는 바에 따라 존재의 규정이 바뀐다. 무·공·허는 단순한 공간 개념이 아니라 실현되기 이전의 가능태potentiality이자 모든 존재의 가능성이다.[11] 무·공·허의 존재론이 동·서양 문화의 상반된 논리를 탄생시켰다고 볼 수 있다.

우주 만물이 상생과 상극 원리에 따라 변화한다는 동양의 음양오행陰陽伍行 사상은 우주의 근본을 탐구해 그 생성과 발전, 소멸의 이치를 밝히는 것이 본령이다. 만물의 무궁한 변화는 어둠과 밝음, 슬픔과 기쁨, 약함과 강함, 악함과 선함 등 사물의 본질과 변화를 일컫는 음과 양 두 기운에 의해 모순과 대립하는 현상이며, 음과 양은 한 가지 본질 속에 공존하는 것이라 했다.[12] 또 음과 양이 함께할 때 기운이 생동해 천天, 상上, 일日 등 양과 지地, 하下, 월月 등 음이 조화를 이룬다 했다.

특히 음과 양의 공존은 태극 사상으로 나타난다. 태극은 자연의 생성 발전 원리를 나타낸 상징 체계다. 한국을 포함한 동양인은 이러한 정신적 기반으로 천지자연과 하나 되어 우주와 합일하는 자연 순응적인 가치관을 형성했으며, 그 결과 직관으로 본질을 추구하는 무형의 정신과 종교 문화를 발전시켰다.

이와 같이 동아시아 철학은 주객을 분리하는 서양 철학의 이원론적 세계관과 달리 우주의 모든 현상은 연속된 상호의존 세계라는 인식을 보여준다. 또 형식과 정태보다 과정과 변화를 중시하는 일원론적 세계관을 키워왔다. 인간 사회를 비롯해 자연계 시스템 대부분은 요소들이 서로 영향을 주고받으며 복잡한 패턴을 만들어내기 때문에 기존 인식 방법으로는 한계에 부딪칠 수밖에 없다. 이에 서양에서는 20세기 후반부터 자연계의 복잡한 시스템을 다루는 새로운 패러다임 연구가 이루어졌다. 이에 따라 카오스 이론과 복잡성의 과학은 그동안 과학자들이 손대지 못한 복잡한 자연 현상 속에서 규칙성을 찾고 의미를 이해하는 시각을 제시했다. 이는 자연 현상의 이해에 대한 동양적 사고방식에서 파생되어 우주 현상 이해에 접근한 것과 같은 맥락이며, 그동안 비과학적인 것으로 치부된 동양 사상의 과학성에 재고를 요하는 대목이다.[13]

서양 과학의 변화

서양의 요소환원주의적인 기계론적 사고는 모든 복잡한 현상을 작은 단위로 나누어 문제를 분석해나간다. 따라서 과학은 측량할 수 있는 현상 연구에 국한되도록 정량화했으며, 제한된 조건 내에서 힘의 관계가 성립되는 뉴턴 물리학으로 이를 설명했다. 뉴턴의 운동 방정식으로 통제된 우주는 언젠가 인간의 정신으로 통제할 수 있는 순간까지 올 것이라는 희망을 갖게 했다.[14]

이러한 사고는 고대 유클리드 기하학을 통해 분석되었고, 세계를 정확하게 반영하고 이상화했다는 믿음 속에 무려 2천 년 이상 서구 사

　　　　　　　　　　　1 동 · 서 정신과 과학

회를 지배했다.[15]

이러한 가운데 기하학이 미와 예술을 표현하는 기준으로 작용했다. 기하학은 고대 그리스 철학과 과학의 바탕으로, 수학적 정리가 실제 세계의 영원하고 정확한 진리를 표현해준다고 여겨졌다. 기하학적 형상은 절대적인 미의 표현으로, 기하학은 논리와 미가 완전히 일치된 것이며 신성神性의 원천이라고 받아들여졌다.[16]

플라톤의 철학은 유클리드 기하학을 기반으로 하고 그의 이데아는 기하학적 개념을 바탕으로 논리를 펼친다.[17] 따라서 기하학은 서양 철학과 과학에 계속해서 영향을 미쳤으며, 근대 이전까지는 시간과 공간을 분리해 독립적이고 절대적인 존재로 인정하는 유클리드 기하학이 시대를 지배했다. 그러나 유클리드 기하학은 평면에서만 성립한다. 구면이나 휜 면에서는 성립되지 않는다.[18] 또 근대는 인간중심주의를 바탕으로 인간과 자연, 유럽과 제3세계, 문명과 야만, 이성과 감성, 남성과 여성 등 모든 실재를 이분법적으로 구별하기에 이른다. 심지어 영혼과 육체, 주체와 객체, 정신과 물질을 구분했으며, 나아가 개체와 전체를 구분함으로써 중심부 외의 것을 타자화했다.[19]

기계론적 세계관은 19세기 말 즈음 한계에 부딪쳤다. 사회 구조, 환경 오염, 난치병, 인구 문제 등 제한된 조건 범위를 벗어난 문제들이 발생했고, 이러한 개체와 전체 간의 유기적인 관계로 발생하는 문제를 유클리드 과학으로는 해석할 수 없었다.[20] 뉴턴 물리학으로 해결되지 않는 예외적인 상황으로 가득했기 때문이다.

이에 화이트헤드 등 여러 과학자의 유기론적 세계관, 즉 우주를 끊임없이 생성과 소멸을 반복하는 거대한 유기체로 보는 세계관이 등장

서양 세계관의 변화

시대	세계관		개념	과학
근대	기계론 부분적	cosmos 질서	확정성-불변 수학적 질서	유클리드
현대	유기체론 통합적	chaos 무질서	불확정성 생성·소멸-변화	비유클리드

한다.[21] 현재는 과거의 경험 과정을 통해 존재하기 때문에 공간과 시간은 상황에 따라 변하며, 미래를 예측하기는 매우 어렵다는 불확정성 논리다. 시간과 공간은 생물체의 마음의 구성물로서 상대적이고 제한적이며 환상적이라고 보는 관점이다.[22] 코스모스에서 카오스로 이동하는 서양 과학의 대전환이었다.

이러한 세계관의 바탕에는 야노시 보여이János Bolyai, 니콜라이 로바체프스키Nikolai Lobachevsky, 카를 가우스Karl Gauss, 베른하르트 리만Bernhard Riemann 등의 비유클리드 기하학이 있었다.[23] 비유클리드 기하학은 유클리드 기하학의 다섯 가지 공준 가운데 제5공준인 평행공준을 부정한 새로운 평행공리, 다시 말해 "직선 밖의 한 점을 지나 그 직선에 평행인 직선은 두 개 이상 존재한다"를 가정한 것으로, 평면이 아닌 구면이나 지구 표면처럼 굽고 휜 면 분석이 가능해진다. 즉 자연계 대부분이 취하는 불규칙한 선을 분석할 수 있게 된 것이다.[24]

이러한 비유클리드 기하학을 기반으로 아인슈타인의 상대성 이론이나 하이젠베르그의 불확정성 원리, 양자역학과 같은 새로운 과학이 등장하면서 복잡한 자연계 해석이 가능해졌다. 새로운 세계관 전개의 이면에는 무질서하고 복잡한 본질을 근사近似하게나마 수리적으로 해

1 동·서 정신과 과학

석할 수 있게 한 컴퓨터 기술이 있었다.[25]

　이렇게 19세기 전후로 세계관에는 큰 변화가 있었다. 근대 과학이 결정론, 환원주의reductionism, 절대적인 단순성의 유클리드 과학으로 정의되는 반면 현대 과학은 확률적, 유기적, 상대적 복잡성의 비유클리드 과학으로 정의된다. 그리고 현대의 복잡계complex system를 풀어내는 복잡성 과학의 중요한 이론으로 카오스가 대두된다.[26]

세상을 바라보는 마음과 과학

세상을 바라보는 동양과 서양의 마음은 서로 다른 삶의 태도와 가치관을 형성하고 각기 다른 과학적 질서와 연계되어 각각의 문화를 형성했다. 상이한 과학은 각기 어떤 논리와 특성으로 동양과 한국, 그리고 서양 문화에 영향을 미쳤을까?

문화는 본질적으로 자연과의 관계 속에서 만들어지는 인간의 삶의 양식을 의미한다. 따라서 문화를 만들어내는 근저에는 자연에 대한 사람들의 마음이 존재한다. 동양과 서양은 오랜 역사 속에서 서로 다른 생각과 마음으로 다른 문화를 생성해왔는데, 이 차이는 세상과 우주를 바라보는 마음이 서로 다른 데서 출발한다.

동양과 서양의 생각과 마음은 어떻게 다른가? 서양 사람들은 나와 대상을 분명하게 구분해 나를 중심으로 대상을 관찰하고 분석하는 성

향이 강하다. 반면에 동양 사람들은 나와 대상이 하나이고 대상의 입장에서 바라보고 생각하는 성향이 있다. 서양 사람들이 개인주의적인 성향이 강하다면, 동양은 집단주의적인 성향이 짙다. 또 서양인은 요소환원주의적 세계관에 따라 사물을 개별적으로 관찰하고 공통된 규칙에 맞춰 분류하는 분석적 사고를 하는 반면, 전일적 세계관을 체득한 동양인은 전체의 연결성 속에서 개체를 바라보는 직관적 사고를 한다. 그래서 서양인은 모든 것을 명료하게 특징별로 구별 짓기를 좋아하고, 동양인은 맥락을 고려하기 때문에 모호함에 대해서도 열린 태도를 취한다.[27] 서양이 분석적, 객관적, 논리적 성격을 보이는 반면 동양은 종합적, 주관적, 감성적 사고가 강하다. 서양이 언어와 담론을, 동양은 언어 이전의 존재와 세계를 사유 대상으로 삼는다는 점 또한 다르다. 서양의 개념적 이해와 동양의 직관적 인식도 차이가 있다.[28]

동·서양의 마음의 차이는 우주를 바라보는 마음의 차이에서 비롯된다. 그 차이는 생활에 깊이 연결되어 서로 다른 문화를 만들어냈다.

세상을 바라보는 서양의 마음

서양에서는 예부터 우주 공간을 독립적인 사물들이 모여 집합을 이룬 공간으로 인식했다. 그리고 눈으로 확인되는 사물의 실체는 어떠한 구조로 어떤 모습을 하고 있는지를 명확하게 분석하고자 했다. 이에 따라 그 사물의 부분과 부분, 부분과 전체의 관계를 정확한 수치로 분석하는 과정을 중시하게 됐다.

일찍이 그리스의 조각가 폴리클레이토스Polykleitos가 저서 『카논

Cannon』에서 '인체 조각의 균형과 비례 법칙'을 논한 것도 이와 같은 우주관에서 비롯되었다. 사물을 일정한 비율에 기준해 아름다움을 논하는 황금비율도 마찬가지다. 사물의 형태를 수적 비례에 기준해 구체화시키는 분석은 서양의 유클리드적 사고의 틀이 되었다. 이는 요소환원주의적인 세계관의 성향을 보여주는 단적인 증표다.

과학을 의미하는 'science'가 '나누다', '분석하다', '분리하다'라는 뜻으로 되어 있는 것을 보면,[29] 서구의 분석적이고 논리적인 특성은 모든 일을 수행하는 데 매우 중요한 틀이 되었음을 알게 된다. 사물의 실체를 중심으로 분석하는 서양인들은 사물의 개체성을 중시하는 사고를 발전시켰고, 이는 개체를 지칭하는 명사를 중심으로 세상을 바라보는 특징을 띠게 됐다.[30]

세상을 바라보는 동양의 마음

동양에서 우주 공간은 무·공·허, 즉 '아무것도 없음', '빈 공간'이다. 그러나 사람들은 아무것도 없이 빈 것이 아니라 눈에 보이지 않는 기로 가득 찬 공간이고, 이 기로 인해 나와 우주가 연결되어 있다고 생각했다. 이러한 관계성 개념은 나와 대상을 하나로 간주해 '우리'라는 집단주의적 사고로 발전했다. 이는 '부분이 곧 전체'라는 전일주의적 인식 체계를 형성하는 근원이 되었다. 그 결과 동양인의 언어 생활에는 동사가 많이 사용된다. 예를 들어보자. 차를 더 마실지 상대방에게 물어볼 때 서양인은 '차'라는 명사에 집중해 "More tea?"라고 묻는다. 그러나 동양에서는 '마시다'라는 동사를 사용해 "더 마실래?"라고 표현한다. '마

시다'라는 동사는 사람과 차 사이에서 일어나는 작용을 나타낸다. 그러나 사람과 차가 독립된 개체라고 인식하는 서양에서는 '차'라는 명사를 통해 의미를 드러낸다. 이렇게 개체성을 중시하는 서양에서는 명사를 중심으로 세상을 보고, 관계성을 중시하는 동양에서는 동사를 중심으로 세상을 본다.[31]

자, 그러면 동양 사람들이 생각하는 '기'란 과연 무엇일까? 사전에는 '만물 생성의 근원이 되는 힘', '활동하는 힘' 또는 '눈에 보이지 않으나 인간의 오감으로 느껴지는 어떤 현상'이라고 정의되어 있다. 영어의 'energy'와 같은 의미로 설명할 수도 있고, '공기 같은 자연 현상'으로도 풀이한다. 기가 에너지와 같은, 그리고 공기와 같은 자연 현상이라고 한다면 볼 수도, 만질 수도 없는, 다만 감각으로만 느낄 수 있는 무형 세계일 뿐이다.

앞서 보았듯 나와 우주가 기로 연결되었다는 연결 개념은 '우리'라는 관계성을 중시하는 집단주의로 발전했다. 그래서 동양의 마음은 과정과 맥락을 중시한다. 그런데 기는 감각과 지각으로만 느낄 수 있기 때문에 사람의 마음에 따라 다르게 느낄 수 있는 가변적 특성을 갖고 있다. 이는 동양인이 직관적, 감성적, 주관적 성향을 보이는 점과 직결된다. 그때그때 이를 감지하는 인간의 마음과 상황에 따라 무엇으로도 변할 수 있는 무한한 가변성changeability, 즉 잠능태potentiality가 존재한다는 것이다.

동양의 마음으로 바라본 우주의 모든 존재는 고정된 실체가 없으며 특정한 용도나 한 가지 목적으로 정해진 것이 아니라, 나의 마음이 규정하는 기능에 따라 존재 규정도 바뀔 가능성을 담고 있다.[32]

2부 세상을 바라보는 서로 다른 마음

서양의 마음과 동양의 마음

서양	동양
물질로 찬 공간	기로 찬 공간
宥(Being)-존재론	無(nothingness)
matter, substance	空, 虛(emptiness)
불변의 영원성	변화의 영원성
유한성	무한성
정량적	정성적
객관적	주관적

　　이러한 동양의 마음은 한국의 모든 생활 문화에 다양하게 나타난다. 동·서양의 마음의 틀은 문명을 발전시킨 과학 세계로 연결되고 이는 다시 예술 세계로 연결되어 각각의 문화를 만들어냈다.

서양의 마음과 유클리드

서양의 요소환원주의적이고 기계론적인 세계관은 어떤 과학 논리로 전개되었는가? 물체 중심으로 우주를 이해하는 서양의 마음은 물체의 형태에 초점을 맞춘 유클리드 기하학으로 나아갔다. 기하학은 크게 직선만 다루는 유클리드 기하학과 공간상 비틀리고 휘고 꼬이고 접힌 선과 면을 다루는 비유클리드 기하학으로 나뉜다.

　　유클리드 기하학은 고대 이집트의 도형 지식이 그리스로 전파되어 정리된 이론인데, 일명 뉴턴 물리학으로 19세기까지 서양 과학과 문화를 지배했다.

유클리드의 차원

차원	특성	형태
0차원	점은 부분을 갖지 않는다	.
1차원	선은 넓이가 없는 길이이다	————————
2차원	면은 길이와 넓이만 갖는다	
3차원	입체는 길이와 넓이 그리고 깊이를 갖는다	

일이 잘 풀리지 않을 때, 혹은 의견 소통이 쉽지 않을 때 우리는 "차원을 달리해서 생각해보자"고 말한다.[33] 일반 상식을 뛰어넘는 생각을 하는 사람들을 가리켜 '4차원'이라고 하기도 한다. 차원 문제는 유클리드 기하학에서 매우 구체적으로 다룬다.

유클리드는 사물의 형체를 이루는 도형의 성질을 연구하는 데 중점을 둔다. 점은 0차원, 선은 1차원, 면은 2차원, 입체는 3차원으로 정의한다.[34]

즉 우주를 개별 사물이 군집한 공간으로 인식한 서양의 마음은 이

A=A 1:1

렇게 3차원 사물의 실체를 좌우, 상하, 전후, 내외의 측면에서 분석한다. 이에 따라 서양은 자연계 현상을 이성과 감성, 남성과 여성, 문명과 야만, 영혼과 육체, 주체와 객체, 정신과 물질로 나누는 이원적 사고관을 갖게 됐다.

유클리드 기하학은 바라보이는 정면을 중심으로 인식하기 때문에 현재 위치에서 보이는 한 선에 평행한 직선은 하나밖에 존재하지 않는다는 1:1 관계만 인정한다. 직선 밖의 점을 지나 이 직선에 평행한 직선은 단 하나만 인정하는 관점이다.

또 유클리드 차원에서는 공간과 시간이 각기 독립된 차원의 좌표계와 같다고 인식한다. 그 좌표계 안에서 공간과 시간은 일정한 법칙을 따라 운동한다는 절대시간, 절대공간 개념을 바탕으로 한다.[35] 이에 따라 빛은 직진하고, 그 빛이 통과하는 절대불변의 절대공간이 있다고 믿었다. 이 절대공간에서 시간은 과거에서 현재, 현재에서 미래로 흘러간다는 직진성, 즉 정향성만 인정하는데 이를 절대시간이라 한다. 한번 지나간 시간은 절대 되돌릴 수 없다는 직진성 이론인 것이다. 이 점이 유클리드 기하학의 핵심이다.

보이는 세계만 인정하는 평면적 사고의 과학관은 19세기까지 서양

2 세상을 바라보는 마음과 과학

의 과학과 문화를 지배했다. 그러나 유클리드의 평면적 사고에서 비롯된 뉴턴 물리학으로는 19세기 말에 이르러 우주 자연계의 현상을 더 이상 해석할 수 없게 되었고, 유클리드의 빛 직진설은 무너지게 되었다.

동양의 마음과 비유클리드

유클리드가 3차원 물체에 집중해 곡선을 철저하게 배제하고 직선만 다루는 기하학이라면, 비유클리드는 자연계의 휘어지고 굽고 울퉁불퉁한 선 분석은 물론 무형의 운동감, 즉 파동 변화를 연구하는 기하학이라 하겠다. 공간에 집중하는 비유클리드 기하학은 1830년대에 등장해 1854년 독일의 수학자 베른하르트 리만이 기틀을 잡았다.[36] 서양의 코스모스 우주관이 20세기에 불확정성의 카오스 우주관으로 전환되는 결정적 계기는 개기일식이었다. 19세기까지 서양 과학을 이끌어온 빛 직진설은 1919년 개기일식 관측 과정에서 빛의 경로가 중력에 의해 휘어지는 현상이 발견되면서 무너졌다. 별에서 출발한 빛이 태양 주변을 지나면서 태양 중력에 의해 휘어져 지구에 도달하는 장면이 발견된 것이다. 세계 과학계에 일어난 대이변이자 전환점이었다.[37]

　이는 물질이 공간을 변화시킨다는 아인슈타인의 상대성 이론으로 설명된다. 태양이라는 물질이 빛의 공간을 변화시킨다는 것으로 이해될 수 있는 것이다. 1919년 개기일식에서 직진하던 빛이 태양 주변을 지나면서 중력에 이끌려 휘는 장면은 아인슈타인이 끝없이 팽창하는 우주를 예견하는 중요한 모멘텀이 되었다.

　일찍이 동양의 마음에 자리잡은 우주 공간의 기는 휘고 꼬여 비틀

파의 곡률 변화: 비정향적 순환

린 파동의 순환성이라고 설명했다. 이는 앞과 뒤, 위와 아래, 왼쪽과 오른쪽, 안과 밖을 구분할 수 없고 일정한 방향성을 예측할 수 없는 특성을 갖는다. 우주의 비가시적인 공간에서 일어나는 파동 변화는 기의 세계에서 일어나는 운동이며, 유클리드의 직선적이고 정향적인 개념과는 반대되는 비정향성, 비시원성으로 설명된다. 이는 20세기 서구의 현대 과학자들이 우주가 끊임없이 생성과 소멸을 반복하는 유기체라 정의한 맥락에서 우주의 에너지 운동이라 할 수 있으며, 비유클리드적 특성이라 명명했다. 그리고 이는 비틀어 꼬는 특성의 한국 문화의 비시원성과 통하는 논리이다.

거듭 말하건대 우주 공간에서 비틀리고 휘어 돌아가는 불규칙한 파동 변화는 직선 밖의 한 점을 지나는 선과 평행한 선이 두 개 이상 존재할 수 있다는 1:多 개념을 성립시킨다. 순환 선상에는 겹치는 선이 여러 순간, 여러 개 존재하며, 직선이란 휜 곡면 위에서 특정한 곡선들 속에 존재하는 것을 말한다. 무한히 평행한 직선은 존재하지 않으며, 단지 휘고 만나고 가까워지거나 멀어지는 직선들이 있을 뿐이다.[38]

아인슈타인의 공간은 시간과 공간과 물질이 같은 공간에 존재하는 것을 의미한다. 이 개념을 통해 현대 과학자들은 정신에 의해 물질이

2 세상을 바라보는 마음과 과학

움직일 수 있다고 생각하게 됐다.[39] 물질이 공간을 변화시킨다는 상대성 이론은 유클리드의 직선성에 집중된 절대시간과 절대공간 개념을 대체하고 시간과 공간의 비분리성을 부각시켰다. 다시 말하면 시간과 공간은 생물체 마음의 구성물로서 상대적, 제한적, 환상적이라고 보는 유기체론적 세계관과 연결된다.

자연은 숨쉬는 공간이다. 여기에는 눈에 보이지 않는 생명 운동이 존재함을 이제 모두 알고 있다. 쉽게 말하면 발효과학도 자연의 생명 운동이다. 이를 동양은 '기'로 인식했고, 서양은 20세기에 와서 '에너지'에 의한 것이라 인식했다. 이제 더 나아가 이를 우주의 에너지 운동이라는 개념으로 확대해보자.

SF 영화 〈인터스텔라〉는 현대 물리학을 잘 담아냈다. 영화에서는 웜홀, 블랙홀처럼 공간 변화를 보이는 우주를 시각적으로 표현했다. 우주 공간의 웜홀이 접히면서 행성간 거리가 가까워지고 이동 시간이 단축되는 장면은 공간 변화를 보여주는 단적인 예다.

질량에너지이 있는 곳에서 시공간은 휘어진다. 마치 고무판에 볼링 공을 얹으면 고무판이 휘듯 시공간 자체가 휘어버리는 것이다. 그리고 이렇게 휜 공간에서도 빛은 매 순간 계속 직진하는데, 이는 공간이 휜 정도에 따라 빛의 궤적도 휘는 것을 보여주는 일종의 공간 운동에 의한 변화다.

우주에서 일어나는 공간 변화는 +, −처럼 상반된 힘에 의한 파동의 연속적인 곡률 변화이자 에너지 운동이라 할 수 있다. 우주의 비가시적인 에너지 운동, 즉 기의 세계에서 일어나는 파동 변화는 휘거나 비틀리는 곡선적 리듬과 순환성을 특징으로 하는데, 여기에는 앞과 뒤,

왼쪽과 오른쪽, 위와 아래라는 개념이 없다. 리듬과 순환성을 지니지만 일정한 방향성도 없고 예측할 수도 없다. 따라서 여기에는 고정된 실체가 존재하지 않는다. 이것이 바로 기의 혼돈 세계이다. 그리고 이 실체는 인간의 마음이 규정하기에 따라 존재가 바뀔 수 있다는 의미를 내포한다. 따라서 동양의 우주 공간에 대한 기 관념은 정신이 물질을 움직인다는 현대 물리학 개념과 통한다.[40]

2015년 한 방송 프로그램에서는 정신이 물질을 움직이는 실제 사례를 보여주었다. 출연자가 정신을 집중했을 때 뇌파에서 발생하는 알파파의 파장이 선풍기를 돌아가게 하고, 정신이 집중되지 않으면 알파파가 발생하지 않아 선풍기가 멈췄다.[41] 우주의 비가시적인 파동의 위력으로 이해할 수 있는 사례다. 이처럼 인간의 정신은 집중 정도에 따라 뇌파가 변동한다. 뇌파는 눈에 보이지 않고, 더구나 뇌파의 전달은 사람의 눈으로 포착할 수 없는 무형의 에너지 운동이다. 이를 동양에서는 기로 이해했다.

20세기 들어 서양 과학은 카오스 세계관으로 눈길을 돌리고 비유클리드 기하학이라는 새로운 공간 과학 이론을 풀어내기 시작했다. 이른바 공간에 집중한 비유클리드 기하학이 바탕이 되어 위상기하학, 프랙탈 기하학, 양자역학이 등장한 것이다.

단순한 구조가 끊임없이 반복되면서 복잡하고 기묘한 전체를 만드는 프랙탈은 자기유사성과 순환성이 특징이다.[42] 자기유사성에 의한 순환성은 한국 문화의 전형을 보여주는 특성이기도 하다. 한복, 한옥 등 한국 문화 전 범위에 실증이 많이 보이는데, 대표적인 예가 전통 조각보다. 이는 이 책 4부와 5부에서 깊이 있게 살펴보겠다.

2 세상을 바라보는 마음과 과학

서양 과학의 카오스는 불규칙하고 무질서한 운동을 의미하지만 그 안에 숨겨진 질서를 내포하며 다시 질서로 전입될 수 있는 가능성을 띤다. 즉 카오스 이론은 무질서하게 보이는 수많은 자연 현상에 결정론적이고 기하학적인 구조가 숨어 있다는 사실을 밝혀냈으며, 이 결정론적 카오스의 비선형성이 바로 결정론과 환원주의의 고리를 끊는 과학의 새로운 패러다임이었다.[43] 카오스는 상태보다는 과정의 과학이고 존재보다는 변환의 과학이며, 혼돈과 질서의 무한 반복으로 형성되고 결정론적인 무작위성을 내포한다.[44] 그리고 불확실성이 최대치에 달할 때 새로운 질서 체계가 출현한다.[45]

새로운 패러다임에 의한 현대 과학 이론들은 동양의 카오스적 우주관과 부합하며, 우주 만물의 생성 원리인 한국의 태극 원리와도 상통한다. 한국의 마음은 하늘을 우주 만물을 창출하는 근본이라 생각해 스스로 천손天孫 관념을 담아 문화를 형성했다. 음과 양의 운동에 의해 끊임없이 생성과 소멸이 순환하는 태극 원리가 바로 질서와 무질서를 반복하는 불확정성의 카오스를 말함은 주지의 사실이다. 이를 서구 현대 과학은 비유클리드 기하학의 다양한 논리로, 체계화된 공식으로 풀어냈을 뿐이다. 이러한 비유클리드적 특성은 일찍이 비시원성으로 규정되는 한국 예술 문화에 보편적으로 나타나는 가치이다. 현대 과학 논리를 수천 년 전 한국 조상들이 감지하고 한 문화에 담아왔다는 사실이 놀랍기 그지없다.

20세기 과학사의 변환은 새로운 시각과 사고를 요구했고 카오스 기하학이라 불리는 프랙탈은 자연계의 불규칙적인 구조를 기술하고 분석하는 새로운 기하학으로 떠올랐다.[46] 프랙탈은 기존의 유클리드

2부 세상을 바라보는 서로 다른 마음

기하학에서 곡선이나 곡면만으로 설명하기 어려운, 자연 속에 있는 불규칙하고 복잡한 현상과 상태들을 상당수 밝혀낸다. 즉 프랙탈 기하학은 카오스 현상을 기술할 수 있는 언어 개념으로 수학과 자연계의 비규칙적인 패턴을 분석하게 해주었다. 프랙탈은 부분을 확대하거나 축소하는 의미를 넘어서 전체를 바라보는 철학으로 동양의 전일주의적 세계관에 대입 가능한 미학이라 할 수 있다.[47]

3

동·서양 과학과 예술

우주를 바라보는 동양과 서양의 마음의 차이는 과학의 잣대인 유클리드와 비유클리드 기하학으로 연결되고, 이는 다시 동·서양의 예술 문화로 연결된다. 동·서양 예술의 특징은 크게 비움의 미학과 채움의 미학으로 일컫는데, 과학과 디자인의 상보적 관계는 동·서양 예술의 차이에서 뚜렷이 나타난다. 동·서양의 예술적 특징의 차이는 역시 우주를 바라보는 관점과 깊은 연관이 있다.

과학과 예술의 상관관계

디자인이란 무엇인가? 보이는 것 모두가 디자인이다. 우리는 집, 가구, 집기, 공간 구조, 생활용품, 의복, 심지어 식문화까지 미적 감각을 추구

84

하는 문화 속에서 살고 있다.

디자인은 우리 주변의 모든 물적 대상, 형태와 공간을 그리거나 구성하는 창조 활동이다. 그리고 이러한 창조 행위는 당대의 과학 패러다임과 연계된다. 디자인 예술과 과학은 상보적인 관계다.

고대 그리스 시대에도 이미 과학은 예술의 바탕이 되었다. 그리스 사람들은 철학과 과학 이론을 기하학으로 풀어나갔다. 기하학에 기초한 수학적 정리가 실재 세계에 대한 영원한 진리 표현이라 여겨, 기하학적 형상이야말로 논리와 미가 완전히 일치된 절대미 표현이라 믿었다.[48] 이는 우주를 수학적 질서에 따라 조화를 이룬 '코스모스'로 바라본 그리스인들의 마음에서 출발했다. 질서가 곧 아름다움의 절대적인 기준이 되고 절대적인 미의 가치로 생각되었다.

이후 서구 예술은 수학적 비례에 따라 균형과 질서를 이룬 정형을 기준으로 삼았다. 우주의 본원을 수로 귀결시켰고, 피타고라스는 사물의 궁극적 본질을 수량 관계라 생각했다. 길고 짧음, 차고 뜨거움, 밝음과 어둠도 수치화할 수 있다고 생각한 것이다. 이러한 수치가 대칭, 균형, 리듬 등의 요소로 아름다움을 구성한다고 간주했으며, 사물의 부분과 부분, 부분과 전체의 관계를 분석·계측하고 이 수치를 반영한 형태를 미의 기준으로 정해 정형화시켰다. 일정한 질서와 규칙을 반영했을 때 이를 아름다움의 범주에 포함시킨 것이다.

그리스 초기 예술은 자연을 대상으로 하고, 동양으로부터 크게 영향을 받았다. 만卍자형 무늬나 기하학적 패턴은 이미 고대 동양에서 쓰이던 것들이다. 한국에서도 충분히 찾아볼 수 있다.

흔히 서구 디자인 특징은 면, 한국 예술의 특징은 선형적인 데 있다

3 동·서양 과학과 예술

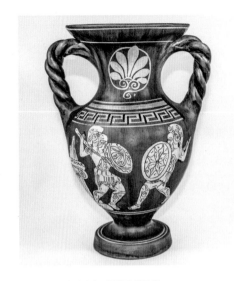

그리스 토기에 나타난 기하학적 회문양.

고 말한다. 이는 서양이 사물을 표현한 반면 한국은 기를 나타낸 표현
의식의 기저를 지적하는 것이다. 또 서양은 인체를 최고의 미적 대상으
로 보았고 인체의 아름다움은 각 부분의 비례에 달렸다고 생각했다. 따
라서 사물의 본질은 명료한 계산으로 형식화할 수 있다는 관념에 따라
예술가도 이상적인 비례에 토대해 인체를 표현했다. 외형에 정량적이
고 정형화된 형식을 부과하는 것이 곧 본질을 부여하는 것이었다.

　여기서 형식은 사물의 부분마다 측정된 크기, 그 척도 관계를 나타
내는 비례로서 각 부분의 크기와 서로 완벽하게 조화를 이룬다는 의미
에서 디자인에 질서와 안배라는 형식이 세워졌다. 그러나 근대에는 자
연 환경을 사실적으로 묘사하는 현실주의의 예술 세계가 펼쳐진다. 또
낭만주의 시기에는 질서와 비례라는 외형적 형식을 벗어나 감성적인

마인데르트 호베마, 〈가로수길〉, 1689년, 캔버스에 유채, 103.5×141cm, 영국 런던 내셔널 갤러리.
서양 회화의 교과서적인 원근법.

내용으로 발전한다.

　15세기 초에 시작된 객관적 사실주의 미술은 17세기에 정점에 달한다. 공기원근법과 해부학, 광학, 명암법 등을 바탕으로 완벽한 현실 재현에 성공한 것이다. 17~18세기 바로크, 로코코의 리얼리즘은 현실보다 더 사실적인, 현실을 뛰어넘은 미술사조다. 그런가 하면 동양은 객관적 현실 재현이 아니라 내재된 그 무엇, 보이지 않는 신神과 정신精神 표현에 힘을 쏟았다.[49]

　이와 같이 동·서양은 사상 차이만큼이나 예술, 미적 대상에 대한 관념에도 차이가 있다. 서양 미학이 인체를 가장 아름다운 대상으로 본

　　　　　　　　　　　　　　　　　　　　　　　　3 동·서양 과학과 예술

데 반해 동양은 자연 그 자체를 정신적인 개념으로 받아들인다. 따라서 동양은 자연과 인간의 융화를 추구해 예술에서도 인간과 자연의 친화력에 주목했다.

20세기 패러다임과 예술

20세기에 들어 서구 문화의 지주가 된 형이상학적 신념과 과학적 가설들이 무너지면서 여기에 의존해 설명된 모든 현상이 환상에 불과했다는 회의와 전통과 관습, 절대가치에 대한 심각한 반성이 일었다.[50] 이에 따라 세계를 어떻게 이해할 것인가에 대해 진지한 논의가 서구 전반에 퍼져나갔다.

과학과 예술은 지성과 감성, 객관과 주관 등 서로 배치되는 역할로 전제되곤 했으나 이제 사람들은 과학과 예술의 상보적 관계에 눈뜨게 되었다. 예술은 상상력이 이미지와 은유로 표현된 미학 세계이며, 과학은 수학적 관계와 물리적인 사물이 수와 방정식을 통해 객관적으로 정의되는 세계다. 예술은 다양한 형태를 종합해 정서에서 끌어낸 환영을 창조하는 반면, 과학은 분석을 통해 성분의 연계성을 밝히는 정확한 지식을 제시한다.

근대까지 서양 과학을 지배한 갈릴레이와 데카르트, 뉴턴에 의해 성립된 기계론적이며 결정론적인 이원론의 한계점을 지적하면서 현대 과학은 스스로 체계화하는 세계self-organizing universe를 제시했다.[51] 근대적 사유체계인 환원주의는 아무리 복잡한 현상이라도 작은 단위로 나누어 환원하면 진상은 간결하고 선명해진다는 이론이다. 인간의 행위를

포함해 이 세상에서 일어나는 모든 일은 우연이나 선택으로 일어나는 것이 아니라, 세계 자체가 일정한 인과 법칙에 따라 결정되는 결정론적 구조라는 생각이다.[52]

이성이 중심이 되는 합리주의적이고 결정론적인 사고의 영향으로 미술은 순수주의purism와 추상주의abstractionism를 추구했고, 디자인에 있어서는 구조주의structuralism로 변화했다. 결과적으로 예술로부터 대중이 소외되고 정체성을 상실했으며, 인간의 물질화, 마음과 물질 분리 등 총체적 위기를 불러일으켰다. 최대 단순성으로 세계를 이해하고자 한 환원주의는 전체를 보려는 시각이 없으며, 시간과 직결되는 과정에 접근하는 데 한계가 있다. 시간의 과정성은 환원할 수 없는 비가역적 세계이며 진동하고 약동하는 세계다. 시간의 과정 중에는 평형 세계가 있으나 순간적이다. 그 평형과 질서가 최대값에 이를 때 다시 무질서로 전환해 스스로 평형을 이루면서 질서와 무질서를 반복한다. 소멸되는 구조는 곧 새로운 질서 구조로 변환되는 소산 구조dissipative structure를 기본 이념으로 하는 카오스 이론과 같은 맥락이다.[53]

카오스는 불규칙하고 무질서하게 운동한다. 그러나 이는 숨겨진 질서 속에서 벌어지는 현상이며, 다시 질서 체계로 전입될 수 있다는 가능성을 보인다. 카오스 이론은 무질서하고 우연으로 보인 많은 자연 현상 속에 결정론적이고 기하학적인 구조가 숨어 있다는 점을 밝혀냈다. 카오스의 비선형성이 결정론과 환원주의의 고리를 끊는 패러다임이다.[54]

카오스 이론은 상태보다는 과정의 과학이고 존재보다는 변환의 과학으로 혼돈과 질서의 무한 반복으로 형성되며, 결정론적인 무작위성을 내포한다.[55] 혼돈과 질서의 변환 중에 보이는 우연성은 숨겨진 질서

의 외형일 뿐이며, 카오스의 극에 다다랐을 때, 다시 말해 불확실성이 최대일 때 새로운 질서 체계, 즉 창조성이 출현하게 된다. 20세기 과학사에서 상대성 이론은 절대공간과 시간이라는 뉴턴 물리학의 환상을 깼고, 카오스 이론은 예측 가능성에 대한 환상을 깼다.

카오스의 기하학이라 불리는 프랙탈은 자연계의 구조적 불규칙성을 기술하고 분석하게 해주었다. 기존의 유클리드 기하학이 자와 컴퍼스로 매끈하게 그려내는 인공적인 기하학이었다면, 프랙탈 이론은 자연의 모습을 있는 그대로 묘사하고 해석한다는 점에서 '자연의 기하학'이라고 할 수 있다. 비유클리드 기하학으로 설명되는 지점이다. 20세기이후 과학은 인간의 눈으로 볼 수 없던 자연 현상이나 물질을 가시 범위로 끌어들여 극미한 프랙탈 형태를 발견하는 기회를 제공했으며, 프랙탈 이론은 20세기 후반 과학, 예술, 자연의 새로운 미학이자 열린 세계에 대한 새로운 과학적 사고의 패러다임을 제시했다.[56]

서양의 마음과 예술

서양은 철학과 신학 위에서 우주관을 형성했다. 그 핵심은 존재, 즉 유有다. 서구 문화사에서 'being'은 중요한 의미를 지닌다. '있다', '~이다', '존재'를 모두 의미하는 것으로 서양인들의 정신세계, 미적 관점, 문화를 형성한 인식 체계의 핵심이다.[57] 서양 문화의 개념은 존재being, 이념idea, 신God, 물질matter, 실체substance, 논리logos로 구성된다. 서양에서 우주의 본질은 구체적인 사물, 'to be something'이 아니라 소멸하거나 유한한 의미에서의 '존재', '~이다', 'to be'일 뿐이다. 여기서 'to be'는 사

물, 그 '무엇임'을 뜻한다. 특정 사물을 초월한 존재만이 영원할 수 있는 본질인데, 이는 플라톤의 이데아를 의미한다.

이후 서양의 우주 인식은 '실체substance'로 변화한다. 'substance'는 물체의 성질을 결정하는 근본적이고 기본적인 무엇으로 아리스토텔레스는 being을, 플라톤은 idea를 실체로 대체했다.[58] 이렇듯 존재와 실체는 서구 문화의 방향을 결정하는데, 우주론의 핵심인 존재가 실체로 발전하면서 우주는 '실체의 세계'라는 관념이 확연해졌다.

우주를 '실체의 세계'로 규정한 그리스인들은 인간이 사는 세계를 '코스모스'라 불렀다. 코스모스는 피타고라스가 최초로 언급한 말로, 이는 '질서와 조화가 있는 우주 또는 세계', 다시 말해 수학적 비례로 질서 있게 조화된 세계를 말한다. 그래서 코스모스는 '질서의 우주'라는 뜻을 갖는다.

이는 그리스 문화가 처음부터 뚜렷하게 과학적 특징을 띤 것과 관련된다. 피타고라스 같은 그리스 초기 철학자들은 우주의 통일성에 대한 답을 명료하고 확정적인 과학에서 찾았다. 이들이 제시한 우주의 본원은 모두 실체성을 띤다. 즉 존재有가 근본이 되어 有에서 실체에 이르고, 이 실체는 수학적 비례로 질서 있게 조화되었다고 보는 관념으로 발전한다.

이 실체의 세계를 구체화, 정교화한 것이 형form이다. 형은 body, shape에 해당한다. 이에 따라 서양인들은 실체의 우주를 형식화하기 시작했다.[59] 폴리클레이토스가 『카논』에서 '인체 조각의 균형과 비례 법칙'을 논한 것도 이런 맥락에서 시작된 것이었다.

그리스 초기 예술적 표현 대상은 동양의 영향에서 비롯된 자연이었

3 동 · 서양 과학과 예술

으나 이후에는 인간으로 초점이 옮겨간다. 기원전 5세기경은 그리스 고전 예술의 황금기로, 한층 아름답고 화려하게 표현하려 한 시기이다. 그리스의 모든 것은 신의 영광을 위해 존재한다는 사고 아래 예술의 방향이 실제 삶에 대한 표현으로 변화하면서, 예술가들은 삶의 주체인 인간을 표현하는 데 집중하고 새로운 시선으로 인체 구조를 이해하기 시작한다. 예술의 표현 대상이 자연에서 인간으로 바뀐 것이다.[60]

명확한 수학적 비례에 따라 질서와 조화로 형식화시키는 관념에서 폴리클레이토스는 인체를 표현할 때도 질서와 비율을 통한 대칭 구조를 완벽한 아름다움으로 간주했다. 대수학 체계로 풀어가는 형식에 따라 인간의 형체를 작위적인 수적 비례에 맞춰 예술의 완벽성을 기하려 한 것이다. 폴리클레이토스는 자신의 미학을 체계화해 절제, 조화, 비례를 통한 이상적 균형감으로 예술사에 혁명을 일으켰다. 이를 기틀로 삼아 서양 고전 예술이 펼쳐졌다.

건축도 고전적인 비례와 정연한 균형미를 중심으로 발전했는데 대표적인 예가 파르테논 신전이다. 당시 그리스 건축은 정치적 승리에 도취한 자부심의 예술적 표현 수단이었다.

동·서양을 막론하고 영원한 진리 추구는 공통된 정신이다. 학문은 영원한 진리 추구의 대상이자 그 자체로 목적이었고, 고전적 의미에서 학문은 과학이기도 했다. 과학적 이론 추구가 곧 영원한 진리 추구였던 것이다. 과학을 통해 일관되고 엄정한 논리와 명확한 개념 정의, 그리고 논리에 부합하는 보편타당한 체계를 갖추어야 한다는 명제 아래 형식이 생겨나게 됐다. 명확성, 논리성, 보편타당성을 특징으로 형식이 갖춰지는 배경에는 서양 문화의 원류인 고대 그리스의 기하학이 있다.

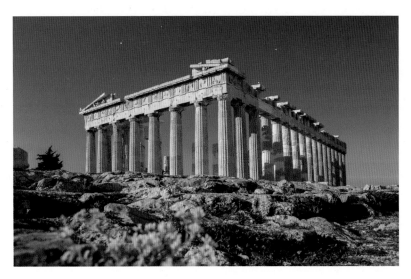

아름답고 완벽해 보이는 건축물의 표본 파르테논 신전. 기원전 447년, 그리스 아테네.

서양의 과학적 사고는 고대 유클리드의 기하학으로 분석되었고, 이는 우주를 정확하게 반영한 이상적인 모습이라는 믿음으로 예술 세계를 평정해 2천 년 이상 서구를 지배했다.

또 기하학적 형상은 절대적인 미 표현이라 믿었으므로 기하학은 논리와 미가 완전히 일치된 것으로 신성의 원천이라고 받아들여졌다.[61] 이렇듯 서양의 미학 탐구는 보편타당한 형식을 바탕으로 객관주의적 성향으로 발전했음을 알 수 있다.

정형화된 미의식을 지닌 그리스에서 추醜는 미의 영역이 아니라 종교적인 개념, 악과 같은 것으로 취급해 배척했다. 그러나 근대에 이르러 헤겔의 절대정신 속에서 정Thesis, 반Antithesis, 합Synthesis으로 이어지는 변증론적 예술 정신을 지향하면서 미학 영역에서 추의 개념 정립과 고

찰이 시작되었다.

부정적이고 소극적인 영역에 머물던 추는 근대 미학에서 로젠크란 츠Rosenkranz에 의해 적극적인 미의 범주로 온전히 영역을 확보했다.[62] 그는 저서 『추의 미학Ästhetik des Häßlichen』(1853)에서 추함을 '몰형식성', '부정확성', '변형'으로 나누어 분석했다. 서양에서 추는 가치 붕괴나 생 을 부정하는 것이지만, 예술 일반에서는 미적 가치로 전환되어 카타르 시스적인 의미로 파악된다. 따라서 추는 단순한 원리 측면이 아니라 사 회적 기능과 잠재의식의 소외성을 폭로하는 데 더 많은 역할을 하게 되 었다.

니체는 예술형을 아폴론Apollon적인 것과 디오니소스Dionysos적인 것 두 가지로 구분했다. 아폴론은 현실을 이상화한 예술의 전형으로, 이상 적이고 미적이며, 광명적이고, 지적인 것을 말한다. 반면에 디오니소스 는 본능적이며, 격정적이고, 도회적이고, 정적이다. 니체는 이렇게 예 술을 두 가지 측면으로 대립시켜 그 조화로 제3의 아폴론화한 디오니 소스를 내세웠다.[63]

디오니소스적인 것은 니체의 중심 사상인 영원회귀사상과 연결된 다. 이 세계를 창조하고 파괴하고 다시 재건하는 끊임없는 생성과 소멸 이 반복된다는 것으로, 불교의 윤회 사상에서 영향을 받은 것이다.[64] 그 는 우주의 영원한 원환圓環, Kreis 운동의 근원을 하나의 거대한 예술력으 로 보고 이를 디오니소스적이라 했다.[65]

이후 서구에서는 이 이중성을 절충, 융합하려는 시도가 지속적으로 전개됐다. 그야말로 이원론을 지향하는 서양적 관념의 특성이다.

아폴론적 속성과 디오니소스적 속성을 구분한 니체의 입장은 이후

2부 세상을 바라보는 서로 다른 마음

니체의 예술사적 표현 양식

아폴론적 예술	디오니소스적 예술
• 그리스의 이상, 미, 지성의 신, 광명의 신 • 현실을 이상화한 예술의 전형 • 이상적, 미적, 지적인 예술 • 지식, 의무, 관습, 형식과 같은 정적 취향 • 이상에서 현실을 내려보는 예술	• 환락과 술의 신 • 열정과 공상, 몽환을 대표 • 본능적, 격정적, 도취적 • 자유, 흥분, 연애적 취향 • 자연으로 되돌아가려는 동경과 해탈하려는 갈망, 환희와 황홀이 고통 속에 뭉쳐 약동하는 체험의 소생 • 현실에 도취되는 예술

많은 이론가에게 영향을 주었는데, 삶에 대한 공격적인 긍정과 디오니소스적 측면, 무한한 본능 강조는 20세기 초 예술가들에게 깊은 인상을 남겼다.[66] 근대에 서구는 비합리적인 공간 구성과 형태 왜곡, 변형이 특징인 추를 새로운 미의 범주로 끌어들여 기존 예술에 반란을 꾀하는 혁명적 행보를 보였다.

니체의 사상은 그의 영향을 받은 하인리히 뵐플린Heinrich Wölfflin의 이원론적 양식과 함께 양면성을 설명하는 토대가 됐다. 뵐플린은 '고전'과 '형식' 두 개념에 대해 깊이 사색하고 시형식視形式의 변화, 즉 사물을 바라보는 관점 변화에 따른 내적 발전 법칙을 발견해 부르크하르트의 고전주의적 미술사를 발전시킨 비교양식사 방법을 확립했다.

니체의 지성아폴론적과 감성디오니소스적의 양립성에 기초한 합치의 예술에서 뵐플린은 '형태의 역사'로 정의되는 예술 영역과 상반되는 '클래식'과 '바로크'를 인식하게 했다. 그는 '클래식'과 '바로크' 예술 형태를 해석하는 두 가지 범주를 제시했는데, 예술 작품이 나타나는 역사

3 동·서양 과학과 예술

하인리히 뵐플린의 양식에 주목한 예술 형식

클래식	바로크
• 역사적으로 일정한 시기에 표현된 형태와 상관없이 디자인의 정확성, 완벽성, 통일감, 깊이감, 명료성을 추구한 스타일 • 이성과 지성, 미의 예술인 아폴론적 예술은 정확성과 완벽성, 명료성을 추구하는 클래식한 스타일과 연관 • 직선적, 폐쇄적 형태	• 바로크 시대: 고전적 규칙에서 벗어난 새로움, 자유자재로움, 사치스러움, 기괴함을 추구하던 시대 • 선적인 것보다는 크로마티시즘(반음계주의)을 선호 • 다양한 주체의 선호와 이중적 의미(양면성)를 갖는 것 • 감성과 도취, 공상의 예술인 디오니소스적 예술과 불규칙하고 개방적이고 다양성과 이중성을 갖는 바로크 스타일과 연관 • 회화적인 것, 개방 형태, 표면적인 것을 찾는 취향, 다양성에 대한 취향, 모호한 형태, 모방이 아닌 내적 표현에 주목

적 시기에 관계없이 클래식한 태도와 바로크적 태도를 비교하는 구조 다섯 쌍을 열거했다. 즉 ① 직선적이고 회화적인 것, ② 평면적인 것과 깊이 있는 것, ③ 폐쇄적인 형태와 개방적인 형태, ④ 통일성과 다양성, ⑤ 절대적 명료성과 상대적 명료성모호성이 그 다섯 가지 감각이다. 이러한 논리를 근거로 뵐플린이 제시하는 클래식의 의미는 디자인의 정확성, 완벽성, 통일감, 깊이감, 명료성을 추구한 스타일을 말하며, 바로크는 선적인 것보다는 크로마티시즘 선호하고 개방 형태, 모방이 아닌 내적 표현에 주목할 뿐만 아니라 다양한 주제와 이중적인 의미, 즉 양면성을 갖는 것을 의미한다.[67]

이렇듯 서양 미학은 시대의 흐름에 따라 양면적인 표현성을 형식화해 대립적으로 추구되었다.

현대에 와서 서양 예술은 인간의 심층에 잠재하는 관념 세계를 형식화하는 방향으로 발전했다. 심층으로 표층을 통제하고, 무의식으로 의식을 지배하고, 존재로 존재자를 규정하고자 한 것이다. 이는 19세기까지 서구 과학과 예술 세계를 주도한 과학의 새로운 관점 변화에서 비롯됐다. 즉 코스모스 우주관을 이끌어온 유클리드 기하학에서 동양의 카오스적 우주관으로 시선을 돌리면서 탄생한 비유클리드 기하학에 의해 새로운 예술 형식으로 변화한 것이다.

나아가 현대에 이르러 세계는 미완성이고, 따라서 궁극 추구는 불가능하며, 세계는 변화하기 때문에 만들어진 구조는 필연적으로 해체된다는 해체주의가 등장했다. 사물의 의미는 결정되는 것이 아니라 상대적이며 생성·심화한다는 것으로, 있는 듯 없는 듯한 존재, 무의식, 심층 구조 등은 사물의 창조 세계가 어떤 현상을 전환시켜 만들어낸 환상임을 일컫는다. 이것은 서양 과학이 동양의 카오스 우주관으로 전환되고 있음을 보여준다.

동양의 우주는 카오스, 즉 혼돈의 우주다. 그 본질은 '無'다. 무는 '없음'이 아니라 '비어 있음'을 뜻한다. '비어 있음'은 '비존재의 존재'를 말하는 우주의 경계 없는 무극無極을 일컬으며, 그 원형은 우주의 본체, 태극이다.

태극 세계는 어떤 존재가 생기기 이전의 선천先天 세계다. 이 세계는 경계 없이 무한대로 펼쳐진다. 또 볼 수는 없으나 마음으로 느낄 수 있는 무언가로 가득 차 있다. 당연히 형상이나 부피는 없다. 그래서 동양의 우주는 어지럽고 정돈 안 된 무질서 상태, 즉 혼돈, 카오스라 하는 것이다. 그러나 이는 단순히 질서 세계 '코스모스'에 반하는 부정적 맥락

　　　　　　　　　　　　3 동·서양 과학과 예술

이 아니다. 다만 정의할 수 없다는 점에서 무규정성unconditioned을 말하는 것이기도 하다. 이는 인간의 감각과 지각이 미칠 수 없는 혼돈 상태로 무한한 가능태가 잠재하는 상태, 바로 '기'의 세계다.

서양은 20세기에 이르러 우주가 고정된 실체가 아니라 무한한 에너지로 가득 차 끊임없이 변화하는 창조 세계임을 인식하게 되었다. 동양의 마음에 있는 기를 서양은 에너지 현상으로 받아들인 것이다. 이로부터 비유클리드 기하학을 필두로 한 카오스 이론의 프랙탈 기하학으로 풀어나갔다. 우주는 무질서이며 혼돈이지만 무질서 속에 질서가 있고 이는 반복, 연속된다는 점을 발견하며 프랙탈, 양자역학 등 새로운 형식으로 체계화했다. 그리고 예술은 이에 따라 불확정성의 추상 예술과 포스트모더니즘이라는 양식으로 전개되었다.

이렇듯 형식은 서구 문화의 근본이다. 이는 실체substance를 한층 구체화한 것이며, 과학적 명료성을 추구하는 과정에서 나타난 단계적 결과다. 그렇다면 서양은 어째서 예술에서조차 이러한 형식을 중시하는가? 이는 서양 문화의 원류인 고대 그리스 기하학과 긴밀히 연결된다. 고대 서양의 인과론적 유물론은 유클리드 기하학으로 분석되었고 기하학적 형상이 절대미의 표현으로 자리 잡았다. 따라서 모든 예술에서 비례, 반복, 대칭 같은 수학적 구조가 적용되었다. 그러나 19세기 후반, 비유클리드 기하학과 함께 새롭게 발견된 곡면들은 예술에서 다양한 영감의 원천으로 활용되고 있다. 우주를 향한 동양의 마음과 일맥상통하는 혼돈, 즉 카오스의 구현인 것이다.

동양의 마음과 예술

동양의 마음에 있는 '기'의 우주는 '허공의 우주'다. 우주 속 '기'는 고정된 실체가 아니라 우리가 존재를 규정하는 대로 바뀔 수 있으며, 여기서 말하는 허虛나 공空은 단순한 공간 개념이 아니라 어떤 존재로 실현되기 이전의 가능태이자 모든 존재의 가능성으로 존재하는 잠재태다.

이는 본질적으로 카오스 세계를 의미한다. 카오스, 즉 혼돈은 '어지럽고 정돈되지 않은, 정보 없음'을 말하는 무질서 상태다. 질서를 의미하는 서양의 코스모스에 반하는 말로 동양 철학의 핵심 개념이다.

카오스는 규정할 수 없는 상태다. 무질서 상태를 말하는 것이긴 하나 질서에 반하는 부정적 맥락의 무질서가 아니다. 무규정성, 무한한 가능태다. 코스모스가 생겨나기 이전의 원초적인 우주, 즉 카오스는 인간의 감각과 인식이 미칠 수 없는 혼돈 상태로서, 충만한 가능성으로 생동하는 세계다.

따라서 동양의 마음에는 '물物'이 존재하지 않는다. '기'의 우주를 마음에 담은 예술에서 대상은 뚜렷한 형태를 드러내지 않는다. 동양 사상에서 물은 기의 집적태, 불교식으로 말하면 무아無我, 즉 자기동일성을 지니는 실체성이 없는 것이다. 따라서 디자인 역시 궁극적으로 '생각의 디자인'이 된다. 생각의 디자인은 내가 이 상황, 대상, 세계를 어떻게 인지하느냐 하는 '인식의 디자인'이다. 동양의 마음은 뚜렷한 형태가 아니라 '존재가 아닌 존재'를 형상화한다.[68]

여기서 말하는 존재란 무엇인가? 모습 없는 모습, 물체 없는 형상을 의미한다. 우주 공간의 비가시적인 '기'는 볼 수도 만질 수도 없는, 관념

속에 존재하는 무형의 존재다. 동양은 상하, 전후, 명암이 구분되지 않는 우주론적 존재가 생성되는 비존재無物 상태의 인식론으로 접근한다. 여기에는 불교적인 해탈의 의미가 내포된다. 원근법이나 상하, 전후 개념 없이 표현된 한국 민화를 떠올리면 이해하기 쉽다.

오늘날에는 쾌적한 질서와 조화만으로는 더 이상 미적 이상을 느끼지 못하게 되었으며, 무질서하고 부정적인 측면과의 대비를 통해 미에 이르는 직관의 감성 시대다. 동양의 마음에 내재하는 모든 면을 동시에 수용하고자 하는 다면적 인격의 깊이는 불명료성으로 나타난다. 이는 데카르트가 말한 'clear and distinct perception'의 모든 명확성을 포용하는 상태. 엉킨 것이 풀리는 과정의 해체 형상과도 같다. 이는 노자 사상의 철학적 관점으로서, 여기서 해체는 '虛'의 개념으로 전체 구성에 끊임없이 내포되는 동양적 마음의 모호한 공간감이다.[69]

20세기 우주 과학의 관점 변화는 비유클리드 기하학이라는 새로운 과학 논리 형식을 만들어내며 예술과 문화에 영감의 원천으로 작용했다. 지금 우리는 동양적 인식론을 과학적 체계로 형식화시켜나가는, 동양적 마음의 형상화 시대에 살고 있다.

도道 – 무無 – 공空 – 허虛 – 이理 – 기氣로 이어지는 동양적 우주관의 '도'는 우주 전체를 의미한다. '도'는 순환성으로 설명되는데, 전체적인 균형을 유지하며 진행되는 이러한 주기성을 '반反'이라 했다. '반'은 모든 유기체의 피드백 시스템의 의미를 갖고 있다. 즉 '반'은 '반대antithesis'의 의미와 동시에 '돌아옴'을 뜻하는 '반返'의 의미가 있다. 이는 동·서양의 상반된 사상 체계의 결정적 차이다. 동양의 미 인식에선 궁극적인 상대적 개념으로 '반대'는 존재하지 않는다. 우주의 생성, 발전, 소멸 이

치가 시작이 어디든 결국 되돌아온다는 순환성 개념을 내포한다. 따라서 동양은 돌아온다는 의미의 '返'을 배제한 상대적인 '反'은 존재할 수 없으므로 애초부터 미와 추의 이분법적 사고는 성립되지 않는다는 관념이 지배적이다. 우주에 가득 찬 기로 인해 나와 우주가 연결된다는 관념은 동양에서 맥락과 과정을 고려하는 전일주의적 세계관으로 발전했고, 이는 모호함에 대해서도 열린 태도를 형성케 했다.

동양은 자연 자체를 만물의 근원으로 생각해 자연을 영원한 존재 내지 정신적인 개념으로 받아들이며 이를 미의 대상으로 삼았다. 이에 따라 자연과 인간의 상호관계 속에서 삶을 펼치고 자연과 융화하는 자연의 인간화, 인간의 자연화를 추구했다. 이를 바탕으로 천지자연天地自然과 하나가 되어 우주정신과 합일하는 자연순응적인 가치관을 형성했으며, 직관으로 본질을 탐구하는 무형의 정신세계 속에서 미를 추구한다. 따라서 동양에서의 미의 궁극적 목적은 '善' 실현으로, 마음을 수련해 도덕성과 인격을 완성하는 데 있었다.

이렇듯 동양에서 우주의 본질은 '無', 규정할 수 없는 카오스다. 서양의 有being가 의미하는 질서 있는 코스모스와 상반된다. 한국의 마음은 이를 태극으로 풀어나갔다. 태극은 우주의 본체다. '太'는 시작, '極'은 끝을 의미하며 음과 양을 탄생시키고 그 원형은 비존재의 존재를 말하는 무극無極을 일컫는다.[70]

무극은 어떤 사물이 세상에 생기기 이전, 선천 세계를 말한다. 따라서 무극은 아무것도 없는 '無' 속의 '極'이다. 극은 당연히 형상이나 부피가 없다. '無' 속의 '極'이 바로 태극이며, 태극 세계는 카오스다. 이는 매크로한 우주 전체를 말하는 것이다. 텅 빈 듯해서 아무리 써도 고갈

3 동·서양 과학과 예술

되지 않으며, 인간의 감각과 지각이 미칠 수 없는 이전의 혼돈이자 카오스 세계로 무색無色, 무성無聲, 무형無形의 세계다. 이는 기의 세계를 말한다.

우주를 기의 세계로 바라본 동양의 마음에 사물thing은 '기'의 집적체이며, 불교식으로 말하면 무아無我, 즉 자기 동일성을 지니고 실체가 없는 것이다. '기'의 집적체는 마음의 공간에서 자유분방한 형상을 만들어낼 뿐이다. 따라서 동양 정신의 관점에서 '디자인'이란 궁극적으로 '나의 생각'이다. 여기에서 나의 생각의 디자인이란 내가 상황과 대상 세계를 어떻게 인지하느냐 하는 '인식의 디자인'인 셈이다.[71] 물체가 아니라 직관을 통한 세계의 구현인 것이다.

동양에서 디자인 철학의 기초라고 여기는 시간·공간 개념도 궁극적으로는 존재하지 않는다. 동양에서 시간과 공간은 인간과 분리될 수 없는 '간間'의 세계로서 생명을 창출하는 공간이다. 따라서 동양의 우주관에서 허虛, emptiness는 공간 개념이 아니다. '허'란 기의 한 양태에 불과하다. 우리가 생각하는 공간을 창출하는 것이 허이고, 동양에서 공간은 존재가 아닌 존재의 측면이다.[72]

동양에서 우주가 비어 있다는 '허'는 공간이 아니라 모든 존재의 기본적인 기능, 즉 가능성이며, 실현되기 이전의 잠능태이고 모든 잠재다. 따라서 동양에서 보는 텅 빈 우주, 다시 말해 허는 무엇으로도 존재할 수 있는 가능태를 말한다.[73]

허 개념은 우리가 일상적으로 쓰는 '자연'이란 말 속에 담긴다. '자연'은 만물의 존재 방식을 기술하는 상태일 뿐 특정한 대상을 일컫는 명사가 아니다. 어떤 존재든 그 존재가 '스스로 그러하면' 그것은 자연

이 되는 것이다. 따라서 서양의 자연관처럼 자연을 인위적인 힘으로 정복할 대상으로 보고 스스로 그러하지 못하게 할 때, 그것은 이미 자연이 아니다.

여기서 '스스로 그러함'은 만물의 존재가 빔虛을 극대화시키는 방식으로 유지될 때를 말한다. 이와 같이 빔은 '함이 없음'이요, '자연은 스스로 그러함'이요, 이는 쓰임用으로 관통됨을 알 수 있다.[74]

동양적 사유 체계에서 '미'는 인위적인 조작을 가하지 않고 스스로 그러하게 내버려두는 미적 감정으로 나타난다. 이처럼 미추에 대한 인식에서도 아름다움을 인간의 감성, 즉 인간이 사물을 인식하는 구조에 내장되어 있는 무엇으로 파악하는 관점을 취하고, 주관주의 경향을 보인다.

서양이 근대에 추를 새로운 미의 일부로 인정한 것과 달리, 동양은 미와 추가 병존하는 미학이 특징이다. 따라서 동양에서 아름다움의 논의는 외형상의 가치를 말하는 것이 아니라 인간 내면에 함양된 도덕적이고 윤리적이며 선으로 승화된 인격의 형상화다.

3 동·서양 과학과 예술

3

디자인은 생각이다

서양과 동양의 우주관 차이는 각기 다른 과학적 법칙으로 연결되고, 이는 예술 표현에도 영향을 미쳐 근본적인 차이를 드러낸다는 것을 살펴보았다.

물체의 우주를 마음에 담은 서양 예술은 사물의 실체를 이분법적 관점에서 유클리드 기하학에 토대해 분석했다. 3차원의 가시 세계만 허용하는 유클리드의 객관성과 정량성에 토대한 논리는 수적 비례와 형식을 중시한다. 따라서 유클리드 차원의 절대시간과 절대공간 개념은 사물에서 전후, 좌우, 상하, 안팎을 극단적으로 나누는 분별 논리로 강고해져 19세기까지 서양의 문화 예술에 영향을 미쳤다. 정확한 비례와 균형을 중심으로 눈에 보이는 사물을 재현하는 데 초점을 맞춘 리얼리즘을 탄생시켰고, 이는 19세기까지 서양의 예술계를 지배하며 '채움의 미학'을 만들어냈다.

그러나 20세기 초 유기체론적 세계관이 등장했고, 19세기까지 실체 재현에 집중하던 서양 예술에 직관성과 추상성이라는 변화가 생겨났다. 19세기 말 아르누보, 아르데코를 비롯해 입체주의, 초현실주의,

미니멀리즘 등 추상적이고 비정형적인 현대 예술 사조들이 그러하다. 그리고 이는 포스트모더니즘이라는 불확정성의 융합적 절충주의로 이어지고 있다. 이렇듯 시대적인 패러다임은 예술에 그대로 반영되어 나타나고 있다.

동양의 마음에 내재하는 기의 세계는 시간과 공간을 분리하지 않는 20세기 서양의 비유클리드의 차원과 통한다. 이는 비가시적인 우주 공간에서 비틀리고 휘어 돌아가며 접히는 파동, 즉 기의 운동감으로 설명할 수 있다. 무형의 기는 가능성이 충만한 비존재로서 모든 가능태가 잠재한다. 이는 맥락과 정태를 중시하는 마음으로 승화되어 동양 예술에서 모호함에 대한 열린 사고로 표출되었다. 그리고 그 무엇으로든 무한히 변할 수 있는 '비움의 미학'을 생성시켰다. 이는 한국 문화의 특성인 '비틀어 꼬는 띠 문화'와도 통하는 개념이라 할 수 있다. 한국은 이렇게 우주를 향한 특별한 마음으로 고유의 예술과 문화를 만들어냈다. 이와 같이 동·서양의 우주를 보는 각기 다른 관점이 비유클리드와 유클리드라는 과학으로 연결되고, 이는 예술 표현에도 영향을 미쳐 각 문화의 동력이 되었다.

3부 디자인은 생각이다

디자인은 생각이다

어느 집단의 문화는 구성원들의 정신세계가 미적으로 형상화되는 가운데 특징지어진다. 한국의 마음이 추구해온 한 예술의 본질은 서양과 어떠한 차이점이 있는가?

 디자인은 '표현하다', '성취하다'라는 뜻의 라틴어 'designare'에서 유래했다. 일반적으로 목적에 따라 생각을 구체적인 형상으로 실체화하는 의장意匠이나 도안을 말하는 것으로, 어떠한 종류의 디자인이든 실체를 떠나서는 생각할 수 없다.[1] 따라서 주어진 주제를 실체화하기 위해 의도적으로 선택한 여러 조형 요소를 조화롭게 구성하는 창조 활동이 디자인이다. 디자인이라는 창조 활동은 많은 '생각'을 요할 수밖에 없다.

 그런데 디자인은 시대를 이끄는 과학적 패러다임에 따라 표현 관점이 변한다. 그리고 과학은 우주를 바라보는 관점과 밀접하게 관련된다.

동·서양의 우주관 차이가 과학 법칙과 어떠한 관계가 있는지 알기 위해서는 당대의 과학이 추구해온 본질이 무엇인지 살펴볼 필요가 있다.

과학은 인간의 생각이 고도화되면서 생겨난 철학의 한 분야이며 인간이 살고 있는 세계를 논리적 근거와 객관적 법칙에 따라 파악하는 것이다. 과학은 물질의 물리적인 성질을 수학적 관계와 방정식으로 정의한다. 이에 따라 유물론적 관념으로 우주를 본 서양의 마음은 사물의 실체를 수적 정량과 비례에 근거해 분석하는 고도화된 유클리드 과학으로 발전했다.[2]

20세기에 들어 이러한 과학 논리는 기술과 본격 융합을 시도했다.

'기술'이란 무엇일까? 기술은 인간의 모든 삶의 예술을 지칭한다. 살아가는 데 필요한 수공예 기술부터 순수 예술까지 모두 기술에 포함된다. 적어도 19세기까지는 수공예 기술인 기예技藝나 순수 예술이 유클리드 과학을 토대로 진행되었다.[3] 다시 말해 과학 논리가 예술과 융합을 시도했다는 것은 과학 법칙이 예술의 한 방편으로 영향을 미쳤다는 것을 말해준다.

과학이 분석으로 성분의 연계성을 밝히는 반면, 예술은 이미지와 은유로 표현된 미학적 상상력의 세계로서 대상을 탐색하고 종합해 직관을 통해 창조해낸다. 이렇듯 과학과 예술은 실제 세계의 본질에 대해 각각의 방식으로 탐구하고 창조하지만 결과에서는 상당한 유사점이 발견된다. 과학은 대상을 객관적으로 서술하며, 예술은 주관적으로 표현한다.[4]

서양의 코스모스 우주관은 유클리드 기하학을 통해 대상 재현에 집중한 리얼리즘 예술로 구현되었다. 그러나 19세기 들어 변화한 서양의

서양과 한국의 세계관

	서양		한국
	19세기	20~21세기	
세계관	코스모스 • 물체의 우주	카오스 • 에너지의 우주 • 혼돈	태극 • 혼돈 • 기의 우주
관점	질서	무질서 무질서 속의 질서	무질서 무질서 속의 질서
과학	유클리드 기하학	비유클리드 기하학 위상기하학 프랙탈 기하학, 1:多	일중다다중일 육근합일 하나, 여럿
원리	실체성 고정성	자기유사성 순환성	생명 창출 소멸의 순환성
표현성	균형, 정형, 대칭, 작위성 비례, 조화, 확정성	불확정성	비정형, 무작위, 비대칭 불균형, 비균제, 불확정성
	불변의 영원성		변화의 영원성

마음은 카오스적 우주의 유기체론 세계관으로 전환되었고, 이는 우주 공간에 집중한 비유클리드 기하학이라는 공간 과학을 탄생시켰다. 고정된 실체가 아니라 생성과 소멸을 반복하는 유기체론 관점에서 우주를 바라보고 무질서 속 질서가 불규칙적으로 반복되는 혼돈의 세계관을 받아들이면서, 예술 표현도 추상적 직관의 예술로 나아간 것이다.

이 점에서 과학과 예술의 상보적인 관계를 알 수 있다. 예술과 과학은 사물을 해석하는 방법과 시각 차이가 있을 뿐 근본적으로는 상호 관련성과 유사성을 공유한다. 아울러 자연과 세계를 이해하는 과학 이론과 미학은 밀접한 관계를 유지하면서 한 시대와 사회, 문화를 이끌고 있다.[5]

1 디자인은 생각이다

문화의 생성 과정

철학
(인간의 마음) → 과학 → 예술 → 문화

지금까지 살펴본 것처럼 인간의 정신이 고도화된 철학은 과학 법칙으로 분석되고, 과학 법칙은 예술의 방편을 만들어낸다. 그리고 예술은 곧 삶의 총체를 나타내는 문화로 연결된다. 다시 말해 세계를 바라보는 마음은 과학적 관점의 법칙을 만들어내 시대와 사회를 이끌고 이는 예술 표현에 주요한 요인으로 영향을 미치며, 이들의 변화는 당대의 세계관 수정을 요구하면서 각 분야에서 문화를 특징짓는 것이다.

우리는 동양적 인식론을 과학적 체계로 형식화시키며 이를 예술로 형상화하는 시대에 살고 있다. 그 중심에 수천 년간 한국의 마음속에 자리잡아온 '한국의 마음', 곧 '비틀어 꼬는 띠 문화'가 있다.

한국의 마음이 만들어낸 한국 문화와 서양 문화의 다른 특성은 무엇이라고 이야기할 수 있을까? 예술은 시대를 끌어가는 과학적 패러다임에 따라 표현 관점이 변하며, 과학은 우주를 바라보는 관점과 밀접하다. 동·서양이 우주를 바라보는 마음의 차이가 과학의 법칙과 어떠한 상관관계가 있으며, 이러한 과학 법칙이 동·서양 그리고 한국의 예술 문화에 어떻게 연결되는지를 알아야 '한 문화'에 내재된 고감도의 마음을 이해할 수 있다.

3부 디자인은 생각이다

'한국 문화의 원형'을 키워드로 해 동·서양 문화의 시스템을 이해하는 단계를 거치면서 철학과 과학, 예술의 상보적 관계 그리고 유기적 결과로 나타나는 '문화' 현상을 통해 한국 문화의 본질을 찾아가다 보면 우리는 생각이라는 공간으로 빠져들게 된다.

앞으로 펼쳐질 미래에 인간은 로봇에게 단순노동 일자리는 내주고 '생각'과 '발상'의 영역에서 새로운 일자리를 찾고 만들어야 할 것이다. 동·서양의 대조적인 마음과 과학 그리고 예술의 상이성에 대한 이해를 기반으로 할 때 우리는 신한류의 창의성과 아이디어를 떠올릴 수 있고, 나아가 '한 문화'의 깊이와 저력에 대한 천착 위에서 또 다른 큰마음으로 새로운 '한 문화'를 열며 살 길을 열어갈 수도 있다. 지금까지는 재력이 자본이었다면 미래의 디지털 시대는 '생각'이 자본이 되는 시대다. 생각 속에서 창조가 솟아나온다. 생각은 자원이요, 자본이다. 살 길을 찾아 생각 속을 여행해보자!

1 디자인은 생각이다

예술과 미학

아름다움은 미의식 속에서 나타나는 감정을 말한다. 미와 예술을 대상으로 하는 학문이 미학이다.[6] 서양 미학 이론의 역사는 크게 네 시기로 나뉘며 고대 그리스에 기원을 둔다. 고대 그리스 미학은 형체·영혼·행위·제도·지식 등을 모두 미의 범주에 포함시켰다.[7] 플라톤의 『대히피아스』는 미학의 근본 문제로 미적 본질을 제시하며 미학의 필요성을 제시했다.

　근대는 서구 미학이 체계화된 시기이다. 학문으로서의 명칭은 18세기 중엽 독일의 알렉산더 고틀리프 바움가르텐Alexander Gottlieb Baumgarten 의 저서 『미학Aesthetica』에서 유래했다. 그리스어의 aisthesis, 즉 '감각적인 지각'에 뿌리를 두었는데, 바움가르텐은 어원에 따라 미학을 '감성적 인식의 학문scientia cognitionis sensitivae'으로 규정하며 최고의 감성적 인식은

예술에서 이루어진다고 여겼다.[8]

바움가르텐은 논리학의 범주에 있는 철학을 미학의 대상으로 삼으면서 철학의 고급한 개념을 바탕으로 미학을 철학적 사유 방식으로 풀어가려 했다. 이후 미학은 바움가르텐에 의해 '미의 학문', '미의 형이상학'으로 확장된다. 바움가르텐이 『형이상학Metaphysica』에서 말하는 '완전성Vollkommenheit'이란, 부분들 내지 다양성들의 조화롭고 질서 잡힌 결합을 의미한다. 또 바움가르텐에 따르면 미는 불명확한 감각적 인식이나 현상을 통한 완전성에서 성립된다고 한다.[9] 그가 말하는 미학은 일종의 감성학으로서, 원리상 감성의 성질을 연구하는 하위 논리학의 일종인 것이다.

바움가르텐과 유사한 개념으로 미학을 정의하는 학자들 가운데 요한 요아힘 에셴부르크Johann Joachim Eschenburg나 달베르크K. v. Dalberg 역시 미학을 아름다움의 감성적 인식에 관한 이론이라고 이해하고 미를 감성적으로 인식된 다양성의 통일이라 보았다. 이러한 관점에서 예술은 감성적인 완전성의 표현이며, '멋에 관한 학문'이라고 말할 수도 있다. 멋은 주로 미적인 대상의 특질로 자연적인 대상이나 예술의 미적 대상에 있어서 순정미, 우아미, 숭고미, 비장미, 골계미, 추 등 여러 가지 미적 유형을 형용하는 데 적절한 용어로 생각된다.[10]

멋의 의미를 '맛'이란 말로 전용하는 예도 있다. '맛'에는 두 가지 쓰임새가 있다. 하나는 순수한 미각의 의미로 달고, 짜고, 시고, 쓰고, 매운 느낌 등을 뜻하는 경우이며, 또 하나는 미각 외에 다른 감각이나 관념적인 의미로 대상의 경험적 특질을 형용하는 경우다. 이를테면 "이 그림은 볼수록 맛이 난다"거나 "다시 한 번 맛보고 싶은 심정"이란 말

2 예술과 미학

을 흔히 사용하는데, 이는 미각의 의미를 시각, 청각, 관념상의 의미로 전용한 예다.[11]

이렇듯 미가 감성적이고 직관적으로 파악되는 정신적 가치라는 점에서 미학은 '감성적 인식의 학문'이라 할 수 있다. 미적 가치 전반을 대상으로 삼는 학문으로서 미의 근본이 무엇인가를 논하며, 아름다움을 성립시키는 주관적 원리가 가장 중요해진다.[12]

인간만이 아름다움을 느끼고 즐기고 사랑할 줄 안다. 미학도 인간의 애미적愛美的 관심과 지적인 것을 사랑하는 애지적愛知的 관심에서 출발했다. 아름다움에 대한 사고와 논리가 정립되면서 유래한 만큼 미학은 최고의 멋을 탐구하고 가치를 이해하려는 지적 관심에서 비롯된 노력이며, 인간의 삶을 철학적 대상으로 삼기 시작했다.[13] 감성적인 것과 이성적인 것이 뒤엉키고 인간 혹은 자연 그 어느 영역에서든 서로 긴밀한 관련성을 가질 수밖에 없는 것이다.[14]

미학이 독자적 학문으로 독립된 것은 18세기다. 하지만 이론적인 전개는 기원전 6세기 후반 고대 그리스에서 출발했다. 고대 그리스 시대의 자연에 대한 성찰 이후 인간에게 관심이 모이면서 미와 예술 문제가 제기되었다. 예술에 대한 성찰과 관심은 서양 철학사와 더불어 소크라테스, 플라톤, 아리스토텔레스에 의해 본격적으로 이루어지기 시작했고, 18세기 칸트 미학 출현 이후에는 감성적 인식 영역으로 인식됐다.[15]

미적 체험의 근원은 판단의 형태에 의해 성립되므로 미학은 미적 판단에 관한 학문이다.[16] 미학은 아름다운 것, 미적인 사실을 연구하는 학문으로 자연, 인생, 예술에 나타나는 아름다움을 대상으로 하는 과학이다. 따라서 미학은 예술적 감성의 본질과 가치, 그 감성 촉발에 대한

평론적 측면에서 존재 가치가 있다.

동양과 서양의 미학

서양 전통 미학은 미 자체를 학문으로 내세운 플라톤을 필두로 초월적 가치로서 미를 고찰한다. 고대 그리스 시대 초기 철학의 주제는 자연이었다. 이후 자연에서 인간으로 관심이 옮겨지면서 미와 예술 문제가 제기되었다. 완전히 체계화된 이론이라고는 할 수 없지만 플라톤, 아리스토텔레스 이후부터 순수 이론 형식으로 미학이 등장했다.

　일반적으로 플라톤은 미학의 선구자, 아리스토텔레스는 예술학의 선구자로 불린다. 플라톤은 미에 관한 중요성을 논하고 미학을 모든 학문 가운데 최고로 용인했으나 예술에 대해서는 부정적인 견해를 갖고 있었다. 아리스토텔레스는 『시학』에서 여러 예술 가운데 '비극이 주는 아름다움은 우리 영혼을 정화catharsis하는 데 있다"면서 비극을 예찬했다.[17]

　미학은 직접적이고 감각적인 인식을 의미하는 말로 쾌, 불쾌, 의욕 등 넓은 의미의 체험을 포함한다. 미학이라는 말을 오늘날과 같은 의미로 처음 사용한 바움가르텐은 이성적 인식에 비해 한 단계 낮게 평가되던 감성적 인식에 독자적으로 의미를 부여해, 이성적 인식의 학문인 논리학과 함께 감성적 인식의 학문도 철학의 한 부문으로 수립하고 여기에 미학이라는 명칭을 부여했다. 그리고 여기서 근대 미학의 방향이 개척된 것이라 할 수 있다. 고전 미학은 어디까지나 미의 본질을 묻는 형이상학이어서 플라톤과 마찬가지로 영원히 변하지 않는 초감각적 존

재로서의 미 개념을 추구했다.

이에 반해 근대 미학에서는 감성적 인식에 의해 포착된 현상으로서의 미, 즉 '미적인 것das Ästhetische'을 대상으로 한다. 이 '미적인 것'은 이념으로서 추구되는 미가 아니라 어디까지나 우리들의 의식에 비쳐지는 미를 말한다. 그러므로 미적인 것을 추구하는 근대 미학은 자연히 미의식론을 중심으로 전개된다.[18]

이러한 미학이 학문으로서 독립된 것은 칸트에 이르러서다. 칸트는 그의 3대 비판서인 『판단력 비판Kritik der Urteilskraft』에서 인식 능력과 욕구 능력의 쾌·불쾌 감정에 의해 판단하는 미적 판단의 특질을 분석 비판하고, 진眞·선善·용用·쾌적快適 등과 구별되는 미의 자율적 성격을 연구했다. 이와 같이 칸트는 미학의 영역을 범주화하고 인식론이나 윤리학과 아울러 미학을 독자적인 학문으로 정립했다.[19]

칸트는 미의식의 기초를 선험적인 데 두었지만, 의식에 비치는 단순한 현상으로서 미적인 것을 탐구하는 방향은 경험주의와 결부된다.[20] 19세기 후반부터는 독일 관념론의 사변적 미학을 대신해 경험적으로 관찰되는 사례를 근거로 미 이론을 구축하는 경향이 두드러졌다.[21] 구스타프 페히너Gustav Fechner는 '아래로부터의 미학'을 제창하면서 심리학의 입장에서 미적 경험의 법칙을 탐구하려는 '실험 미학'을 주장했다.[22] 오늘날에는 또 미적 현상의 해명에 사회학적 방법을 적용시키려는 '사회학적 미학'이나 분석 철학의 언어 분석 방법을 미학에 적용하는 '분석 미학' 등 다채로운 분야가 개척되고 있다.[23]

동양에서는 근대 이후 서구 문화가 대거 유입되면서 미학이라는 학문에 주의를 기울이기 시작했으며 20세기에 들어서야 미학 개념이 본

격적으로 정의되기 시작했다. 그러나 동양에는 사상 면에서 서구와 다른 유구한 역사와 전통이 있으며, 법과 미학이라는 학문적 체계를 세우지 않았을 따름이지 동양 미학과 미의식은 오래전부터 존재하고 있었다.[24]

동양 사상의 미의식은 학문적으로 서양 미학과 근본적으로 접근 방식이 달랐다. 동양에서 한자 '美'는 중국 상商 왕조 시대에 갑골甲骨에 새겨진 상형문자로 등장하는데, 이는 '양羊'과 '크다大'라는 의미가 합쳐진 것이다. 동양은 미 개념을 '선善'과 동일시하는데, 큰 양은 자기를 희생해 인간에게 몸을 내주기 때문에 이를 선하고 아름다운 행위로 바라본 데서 의미가 통했다.[25] 이렇듯 동양 미학은 서양과 달리 주관성을 강조했으며 언어와 논리로 표현하는 방식 역식 달랐다. 동양에는 인간의 마음을 이성과 감성으로 나누는 신화가 없었기 때문에 동양적인 사유에 감성학적 논리 적용은 적합하지 않았던 것이다.[26]

이에 대해 장파는 '동양의 미'란 언어와 논리로는 그 의미를 다 표현하지 못하고 미묘한 면면을 반영하지 못한다고 보았으므로, 사물의 가장 심오한 본질에 대한 사색은 '마음'을 통한 '깨달음'의 경지에서만 근접할 수 있다고 했다.[27]

이러한 맥락에서 동양에서는 미학의 궁극적 목적을 선 실천에 두고 주관적인 마음 수련을 통한 도덕적 인격 완성을 추구했다. 따라서 서양 미학은 언어적인 담론을, 동양은 언어 이전의 존재와 세계를 사유 대상으로 삼는다는 점이 다르다.[28]

또 토머스 먼로Thomas Munro는 "예술과 미학 사이의 영향은 동·서 양쪽에서 때로는 강력하게 작용했으나, 시대적으로 미학이 예술에 비교

적 영향력을 발휘하지 못했다. 서양 예술은 미학으로부터 얻을 수 없는 중요한 가치가 있다는 사실을 인식함으로써 동양 예술과 미적 체험에 적용될 수 있는 중요한 통찰력을 발견하게 될 것"이라고 했다. 이에 대해 여러 논쟁이 있지만 그는 "서양 예술이 과거 동양의 예술과 철학으로부터 배워온 것은 확실하며, 앞으로도 그렇게 될 것이다"[29]라며 동양미학의 가능성과 중요성을 암시했다.

동·서양의 마음과 예술

동·서양 세계관의 공통점은 영원한 진리 추구에 있다. 그러나 우주를 바라보는 마음의 차이는 예술 표현 방식의 차이로 나타났다. 서양 예술은 마음을 최대한 억제하고 현실을 객관적으로 관찰해 재현하는 반면, 동양 예술은 관찰 대상에 개인의 마음과 감정을 이입하는 서정성을 보였다.

이에 따라 19세기까지는 각자의 길로 갈라져 있던 동·서양의 예술 세계는 20세기 들어 오랜 시간을 뛰어넘어 사유 체계가 맞닿는 지점을 공유하게 되었다. 20세기 이후 서양이 받아들인 카오스적 불확정성은 고대부터 이어져온 한국의 마음과 연결되며, 그중에서도 비유클리드의 예술 세계가 한국의 마음과 그대로 통한다.

서양의 마음과 채움의 예술

서양의 이분법적이고 분석적인 성향은 '육체의 눈'으로 보이는 것만을 정확하게 묘사하는 A=A, 즉 '동질성 원리principle of identity'로 설명되는데, 있는 그대로 표현한다는 의미에서 이를 재현 예술이라 일컫는다. 대상의 형태를 표현할 때 부분과 부분, 부분과 전체의 비례와 균형에 관심을 둔 분석적 경향이 대표적인 예다. 황금비율도 여기서 비롯되었다. 이에 따라 서양화에서는 원근법을 적용하고 공간상에서 사물의 실체를 사실적으로 표현하는 데 중점을 두게 된 것이다.

나아가 서양화는 사물 개개의 아름다움을 묘사하는 데 주력해 화면을 색채와 형태로 꽉 채우는 '채움의 미학'으로 나타났다. 기원전 2만 년경의 알타미라 동굴벽화를 보면 돼지의 코와 발 묘사는 비록 단순하지만 명암이 매우 정확하게 표현되어 사실적이고 입체적이다.

서양 회화를 최초로 접한 동양인의 반응은 현재와 굉장히 달랐을 수밖에 없다. 18세기 선교사들이 기독교를 전파하기 위해 중국에 들어오면서 중국 황실을 중심으로 서양화가 동양에 소개되었는데, 중국 황제와 관료들에게는 괴상함과 경악 그 자체였다. 이들의 괴이한 반응은 단순한 취향 문제가 아니라 그림을 그리는 기법, 즉 입체감에 대한 몰이해에서 비롯된 오해였다. 당시 동양인들은 그림의 가치를 사실과 똑같이 그리는 재현성에 두지 않았다. 기법은 평면적이었고 감정을 이입하는 데 의미를 두었기 때문이다. 따라서 서양화가들이 수백 년에 걸쳐 연구한 명암법이나 입체감이 이들에게는 마치 실수처럼 느껴졌다.[30]

동·서양의 입체성과 평면성 차이는 사물을 지각하는 방식 차이, 그

3부 디자인은 생각이다

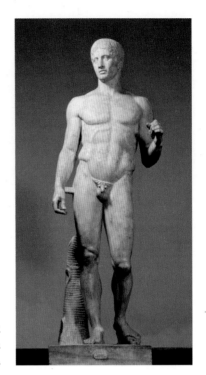

폴리클레이토스의 인물 조각상.
이상적인 7등신 비율.
기원전 450년경, 이탈리아 폼페이.

리고 회화의 기능에 대한 관점 차이에서 비롯된 것이다. 사물의 실체에
주목하고 부분과 부분, 부분과 전체의 수적 비례에 토대해 일정한 질서
안배로 외형을 창조한 서양의 디자인은 입체로 나타난다. 그러나 인간
내면의 선善 구현에 집중한 동양의 예술 표현은 평면적인 특징을 보인다.

　서양은 물상의 밝음과 어둠, 색채 변화에 따라 달라지는 질감, 부피
감, 원근감 등 미세한 차이를 모두 고려해 입체감을 표현한다. 인물 표
현 역시 정확하고 아름다운 묘사를 위해 해부학을 집요하게 탐구해왔
다. 서양에서 인체는 그 자체로 충분히 아름다운 주제로서 예술가들의

3 동·서양의 마음과 예술

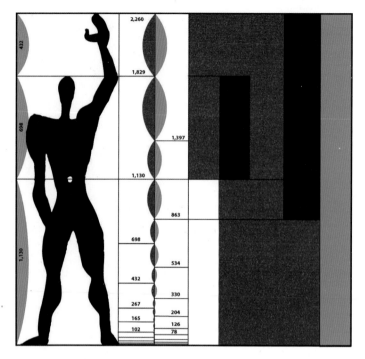

르 코르뷔지에의 모듈러. 공간의 크기를 계량하기 위해 정의한 조화로운 신체 비례.

관심과 주목을 받아왔다. 앞서 본 것처럼 폴리클레이토스는 머리와 전신의 비율이 1:7인 비례가 이상적이라고 보았으며, 그로부터 1세기 이후 조각가 리시포스Lysippos는 새로운 표준형으로 8등신 캐논을 주장했다.[31] 이 법칙에는 단순한 취향 변화뿐 아니라 황금분할에 따른 비율 법칙도 담겨 있다.[32] 그리고 이상적인 아름다움을 표현하기 위해 공간 속에서 대상을 입체적으로 표현하는 방법을 길고 긴 연구와 실험 끝에 발견했다. 그 결과 나타난 것이 바로 입체적 조형 원리다.

　이러한 사유는 기술 문명을 발전시키는 원동력이 되었으며, 집단보

다 개인을 중시하는 개인주의 문화를 낳았다. 개인주의는 예술을 개인적인 소산물로 여기기도 해 사회 공동체의 목적과 무관한 이기주의로 흐르기도 했다. 통합적 사고를 보인 동양과의 현격한 차이점이라 하겠다.[33] 미국의 사회심리학자 리처드 니스벳Richard Nisbett은 동·서양의 문화적 차이에 주목해, 그리스의 꽃병이나 술잔에는 전투나 육상 경기처럼 개인이 경쟁하는 모습이 그려진 반면 동양의 도자기나 그림에는 가족의 일상이나 농촌의 한가로운 정경이 자주 등장한다고 했다.[34] 물체 중심 사고와 표현법은 우주를 영원한 불변의 존재로 바라본 데서 기인했다.

한국의 마음과 비움의 예술

우주를 기의 세계로 바라본 동양의 마음은 나와 우주가 비가시적인 기로 연결된 관계라는 인식 속에서 모든 것을 총체적으로 풀어나간다. 이와 같이 나와 전체의 관계를 중시하기 때문에 공간 배치를 할 때도 경계를 모호하게 비우는 방식으로 표현된다.

동양·한국에서 예술은 자연을 만물의 기원이고, 영원무궁한 자연의 아름다움을 표현하는 것이야말로 미적으로 가장 큰 가치였다. 즉 동양·한국의 자연미는 단지 객관적, 물질적, 감각적 형상으로서 대상의 외형뿐 아니라 천·지·인을 통해 작용하는 무위자연 자체의 아름다움을 의미한다. 동양·한국에서는 예술의 가치를 초자연적인 이상 창조에 두었기에 우주 자연에 순응하고 이와 일체가 되려는 감정을 표현 대상으로 삼았다.

김정희, 〈난초와 국화〉, 18세기, 종이에 먹, 37×27cm, 국립중앙박물관.

이는 추상성으로 발현되었으며 본질적이고 선적인 특성에 내재하는 생명력과 감각적인 미 외에는 어떠한 장치도 마련되지 않았다.[35] 사실적으로 보이는 기법보다는 단순한 선으로 사물의 생명력과 본질을 드러내는 데 중점을 두어 평면적이며 빈 공간을 드러내 보인다. 이는 우주를 고정된 실체로 보지 않고, 내가 존재를 규정하는 바에 따라 그 규정이 바뀌는 잠능태의 공간으로 인식한다는 것을 의미한다. 또 변화의 영원성을 추구하는 동양 정신이기도 하다.

여기서 빈 공간은 의미 없는 공간이 아니다. 눈에 보이지 않는 기운을 담은 것으로 보아야 한다. 빈 공간은 고정된 실체가 아니며, 바라보는 사람의 마음에 따라 저마다 다양하게 상상하는 공간으로 창출되는 가변 공간이다. 이것이 앞서 살펴본 비움, 즉 虛의 예술적 표현이라 하

김홍도, 〈선유도〉, 종이에 수묵담채, 개인 소장.

겠다.

한국의 신라 인물 토기는 실제적인 인체 비례를 무시하고 뭉뚱그린 덩어리mass 형태를 보인다. 또 경상남도 울주군 삼광리에서 출토된 신라시대 토기에서도 말 형상 역시 단순하고 온순한 이미지로 미화되었고 도안은 평면적이다.

서양이 비례에 입각해 사실적인 표현에 공을 들인 것과 달리 동양은 모든 물상에 정서를 개입시킨다. 나무 한 그루를 표현할 때에도 뿌리, 가지, 잎사귀 등 기본적인 구조와 질감, 최소한의 색채만 표현했다.

3 동·서양의 마음과 예술

신라시대 토기.
선으로만 표현한 평면적인
말 그림.

자연을 모방하는 것은 개별적으로 대상을 선택하거나 혹은 상이한 대
상 각각을 모아 전체로 만드는 것이라 할 수 있다.

초자연적인 이상 창조에 중점을 두고 추상적으로 표현된 동양 예술
은 인간의 행위 규범이나 윤리·도덕적 미덕을 드러내 사람들에게 감
화를 주는 것이 주된 목적이었다.[36]

인물화 역시 얼굴을 중점적으로 그리기보다는 인물의 인격과 덕망
내지는 정신세계를 표현하려 애썼다. 묘사가 아닌 심상 표현을 강조했
던 것이다.

동양 예술에 표현된 비움의 공간은 관찰자의 마음에 따라 다양한

3부 디자인은 생각이다

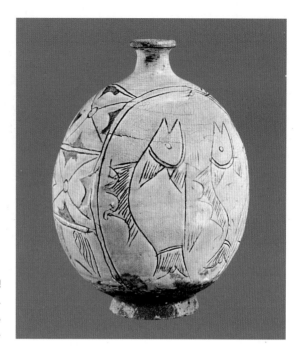

분청사기 음각어문 편병
(粉靑沙器 陰刻魚文 扁甁).
높이 22.6cm, 입지름 4.5cm,
밑지름 8.7cm, 국보 제178호.

양태로 채워질 수 있다. 빈 공간은 새로운 가능성을 나타내며 전후, 좌우, 상하, 내외의 개념이 필요치 않으므로 경계를 모호하게, 시공을 초월한 화법으로 공간을 구성한다. 이로 인해 형상은 무형의 존재이되, 관찰자의 상상에 따라 다양한 양태로 존재할 수 있는 공간감으로 관찰자의 마음에 존재하게 된다.

　　실례로 15세기 조선의 분청사기는 사물을 사실적으로 재현하는 서양 예술과는 상반된 것으로, 좌우 비대칭의 비정형성을 보여준다. 분청사기에 그려진 물고기 역시 섬세한 세부는 과감하게 생략하고 본질적인 형상만 그렸다. 나머지는 보기에 따라 달라질 수 있는 상징적 표현

　　　　　　　　　　　　3 동·서양의 마음과 예술

으로 보는 이에게 여지를 준다. 보이지 않는 존재에 의미를 두는 동양의 마음을 알게 해주는 기법이다.

서양에서는 이와 유사한 표현이 20세기에 나타났다. 19세기까지 사물을 있는 그대로 재현하는 데 집중하던 표현법에서 벗어나, 대상의 본질만 나타내고 세부는 생략하는 동양적 기법이 '추상'이라는 이름으로 등장한 것이다. 공간에 집중한 비유클리드적 특성이 나타나기 시작하면서 비정형성, 불균형성이 서양 예술에 그대로 연결된 것이라 하겠다.

보이지 않는 존재는 '마음의 눈'으로 바라보는 것이며 물아일체物我一體, 다시 말해 나와 사물이 하나가 된다는 일원론적 개념이다. 경계 또한 모호하게 표현되는데, 이는 우주 공간에서 비틀려 돌아가며 휘고 접히는 면과 선의 무형, 불균형, 가변의 공간감을 나타낸 것이다. 거듭 반복하듯이 우주 공간에는 고정된 실체가 존재하지 않는다는 동양의 가변성의 미학을 나타내는데, 비가시적인 우주 공간의 파동을 연구하는 비유클리드 차원의 공간감으로 통한다 할 수 있다.

'정신이 물질을 움직인다'라는 신현대 물리학의 등장은 19세기까지 재현적 표현에만 치중하던 서양의 리얼리즘 예술이 직관주의적이고 추상적인 성향의 예술로 바뀌는 계기가 된다. 입체주의, 초현실주의, 미니멀리즘 각기를 중심으로 직관적인 정신세계를 통해 공간을 비우고, 형체를 불분명하게 표현하는 추상 예술이 등장한 것이 가장 큰 변화의 흐름이었다. 이는 20세기 중반 포스트모더니즘에서 한층 확대돼 불확정성으로 나타나는데, 이것이 바로 동양·한국의 마음과 통하는 예술 세계였다.

마음은 과학으로,
과학은 문화로

삶을 꾸려가는 데 필수불가결한 의식주를 기술로 볼 것인가, 과학으로
볼 것인가, 아니면 미적 대상으로 볼 것인가? 모호하게 들릴 것이다.

원시사회에서 어느 순간까지 인간에게 필요한 것은 기술이었다. 옷
을 만들고, 먹을 것을 구하고, 그릇을 빚고, 집을 짓는 이 모든 것에는
기술이 필요했다. 흙과 불에 대한 원시적 지식으로 흙으로 형태를 빚고
불에 구워 제법 쓸 만한 그릇을 만들었다. 인류의 역사에서 과학과 기
술은 별개로 발전했다. 의식주 등 생활용품은 필요에 의해 만들어진 삶
의 방편이었으며, 그 시대 사람들은 그들 나름대로의 생각의 틀로 도구
를 만들어냈다.

산업혁명 이후 서양 문명에서는 기술이 과학으로 편입하고, 또 거
꾸로 기술로 과학이 편입되는 시도가 끊임없이 이어졌다. 생각의 틀이

과학으로 발전한 것이다.

예술은 의식주 생활 문화와 직결된다. 문화의 근저에는 사람의 마음이 있고 그 결과 나타난 결과물이 의식주다. 특히 한국의 마음에 잠재하는 비유클리드적인 비정형성, 불균형성, 가변성은 한국의 예술 그리고 한국의 생활 문화, 즉 한복, 한식, 한옥 등에 고스란히 나타나 있다.

서양의 유클리드 차원은 절대공간으로서 일정한 부피를 갖는 유한성을 내포한다. 반면 한국의 마음에 내재하는 비유클리드적인 차원은 상대적 공간이자 가변적 공간으로서 무한 세계를 내포한다.

의상을 예로 들어보자. 서양 의복은 특정한 용도에 따라 명확한 기능을 지닌다. 블라우스, 스커트, 원피스, 드레스와 같이 아이템 각각이 목적을 갖고 기능적으로 구분되고, 입을 사람의 몸에 개별적으로 맞춰진다. 특정한 용도와 특정한 사람에게 최적화되며, 이는 다른 사람에게는 상대적으로 사용 가치가 떨어진다는 의미다. 특정한 사람, 절대공간에 국한된 유한성 개념이다. 제작 방식도 신체의 각 부분, 그리고 부분과 전체의 비례를 중심으로 실측해 인체의 형태를 그대로 드러내는 방식이다. 현대 패션을 주도한 서양 패션에서 흔히 보는 형태, 즉 인체에 밀착돼 몸의 실루엣을 그대로 드러내는 바디-피티드body-fitted 패션형이 이를 상징한다. 이는 인체가 '옷'이라는 절대공간에 갇힘을 말한다.

핸드백 역시 정해진 공간에 제한적으로 물건을 담게 제작된다. 서양 의상이나 가방 등은 모두 유한한 공간에 실체를 담는 형식을 취하고, 따라서 담기는 물체 역시 제한적일 수밖에 없다.

그러나 최근 서양 핸드백에 새로운 스타일이 등장하며 눈길을 끌고 있다. 지금까지 사각형을 기본으로 고정돼 있던 절대공간 형태에서

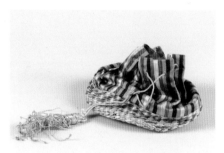

전통 복주머니의 여러 유형들.

측면을 늘리거나 줄일 수 있게 가변 공간을 만들어내거나, 일명 '버킷
백bucket bag'이라는 유형처럼 마치 한국의 복주머니를 본뜬 듯한 핸드백
도 등장해 인기를 끌고 있다. 이는 서양 패션계가 한국의 전통 복주머
니를 탐색해 아이디어를 차용해 변신한 결과일 수도 있다. 서양 패션계
가 동·서양을 넘나들며 창의성을 발현시키는 것은 고무적인 일이나,
서양 디자인의 원형이 한국의 고유한 미의식에서 비롯된 것임을 정작
한국의 패션계는 알지 못하는 듯해 아쉽다.

　비가시적 에너지로 가득 찬 '우주의 모든 존재는 고정된 실체가 없

　　　　　　　　　　　　　4 마음은 과학으로, 과학은 문화로

다'고 생각한 한국의 마음은 모든 사물을 특정한 용도에 한정하지 않는다. 사물은 다양한 용도로 변화 가능한 가변적인 특성을 갖는 것이다.

한복 치마는 형태가 고정되지 않는다. 천의 폭을 그대로 연결하고 넓고 긴 직사각형 띠 형태로 만들어 몸에 둘러 감는 형태다. 이를테면 인체를 둘러싸는 보자기인 셈이며, 그 자체만으로는 형태를 이루지 않는 비정형인 것이다. 사람이 입기 전과 입은 후의 모습이 똑같은 서양의 정형화된 스커트와는 전혀 다르다. 한복 치마는 사람이 입음으로써 비로소 형체가 나타난다. 입는 사람의 몸이 크면 큰 대로, 작으면 작은 대로 치마의 공간은 물체인체에 따라 변하는 가변성을 나타내는 것이다. 한복 바지, 저고리도 마찬가지다. 같은 한복이라도 몸이 크면 큰 대로, 작으면 작은 대로 입는 이의 몸집에 따라 모습이 달라진다.

일찍이 우주 공간의 비정형성, 무형성, 불균형성을 인식한 우리 조상은 한복에 그 특성을 그대로 반영해 고정시키지 않고 상황에 따라 다르게 적용하게 했다. 입는 방식도 변화무쌍하다. 같은 치마라도 허리에 둘러 입기도 하고삼국시대, 가슴에 둘러 입을 때도 있으며통일신라시대, 외출할 때 머리에 쓰고 나가기도 했다조선시대.

이와 같은 특성은 고대 한복이 일본 땅으로 건너가 일본 문화로 결심을 맺은 기모노에도 그대로 나타난다. 이세이 미야케Issey Miyake는 이러한 동양·한국의 공간감을 'Zen style'이라는 일본 패션으로 변형해 세계 패션 시장의 정상에 우뚝 섰다.

서양 핸드백에 해당되는 것으로 한국에는 보자기가 있다. 이 역시 사각형에 불과한 천 조각일 뿐이지만 무한한 공간성과 가변성을 상징한다. 특정한 사물을 위한 것이 아니고 용도가 한정되지도 않으며, 어

3부 디자인은 생각이다

떤 사물이든 쌀 수 있다는 상대적이고 가변적인 공간의 의미를 갖는다. 한복 치마가 몸에 따라 형태를 달리하는 것처럼 보자기 역시 담기는 물체에 따라 모습이 달라진다. 이는 빛이 태양 주변을 지날 때 태양의 중력에 끌려 휘어서 지구에 도달하는 원리, 즉 물체태양가 공간을 변화시킨다는 우주의 공간성에 초점을 맞춘 현대 과학이 고스란히 적용된 한국적 지혜인 것이다. 서양이 20세기 들어 깨달은 아인슈타인의 현대 과학 이론을 한국 조상들이 고대부터 인식하고 생활화했다는 사실을 새롭게 조명해야 한다.

동·서양의 우주관 차이는 음식 문화에서도 나타난다. 서양의 음식 문화를 보면 전채부터 주 요리, 후식에 이르기까지 음식이 순서대로 하나하나 나오는 방식이다. 식사 한 끼에 소고기, 돼지고기, 닭고기, 생선 등 종류를 선택하는 것이 우선이고 맛도 개별적으로 즐기게 되어 있다. 음식에 따라 스푼, 포크, 나이프 역시 구분해 사용한다.

그러나 한국의 음식 문화는 5첩, 7첩, 12첩에 이르기까지 주식인 밥과 함께 먹는 5가지, 7가지, 혹은 12가지 반찬을 모두 한 상에 차린다. 관계와 융합이 특징인 혼합식이다. 음식 맛을 개별적으로 즐기는 서양과는 매우 대조적이다. 한국의 혼합된 상차림에서는 먹는 사람이 음식맛을 개별적으로 즐기다가도 이들을 혼합해 색다른 음식으로 융합시켜 새로운 맛을 즐길 수도 있다.

그 가운데 대표적인 것이 여러 음식을 한데 섞어 먹는 비빔밥이다. 특히 명절 차례나 제사를 지낸 뒤 여러 형태로 탈바꿈하는 음식들이 있는데, 나물은 비빔밥, 각종 전은 찌개나 전골로 변하는 등 이러한 특성이 바로 한국 음식 문화의 가변적 특성이라 할 수 있다.

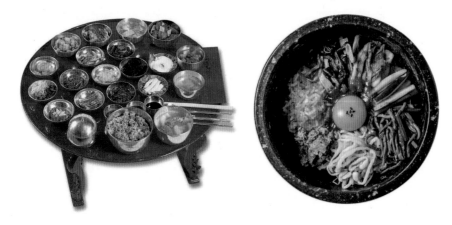

왼쪽 반찬 열두 가지를 올린 궁중 수라상 차림.
오른쪽 넓은 사발에 밥과 나물, 고기, 계란, 고추장 등을 넣고 비벼 먹는 비빔밥.

　건축도 마찬가지다. 서양 건축은 각 공간마다 목적과 용도에 맞춰 기능을 구분한다. bed room, living room, dining room, study room 등 영어 단어만 보더라도 기능에 따라 공간에 이름을 붙인다. 그러나 한국의 전통 한옥은 용도로 공간을 규정하지 않고 상황에 따라 다양하게 사용할 수 있는 가변성이 특징이다. 방은 때로는 밥 먹는 곳으로, 때로는 잠자는 곳으로, 때로는 공부하는 곳으로 상황에 맞춰 달라진다. 공간은 하나지만 식당도 되고 침실도 되는 것이다. 또 좁은 방의 중간 문을 천장으로 걸어 올리면 방과 방이 연결되어 넓어지도록 설계된다. 이 역시 가변성을 고려한 것이다.

　한편 서양의 정원은 꽃과 나무로 꽉 채워 한정된 공간으로 표현된다. 그러나 한국의 전통 가옥에서 마당은 있는 그대로 비워두게 마련이다. 마당에서 일도 하고, 놀이도 즐기고, 잔치도 벌이는 등 다양하게 활

　　　　　　　　3부　디자인은 생각이다

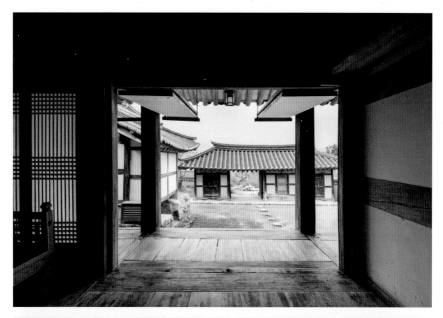

경우에 따라 융통성 있게 사용되는 한국식 공간.

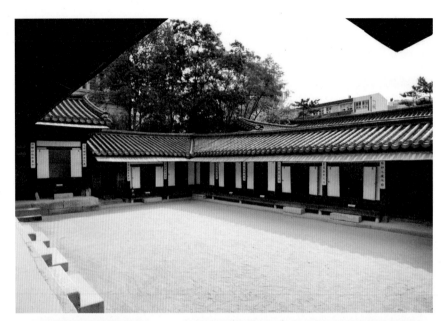

위 한국 전통 가옥의 마당. 운현궁 노락당.
아래 꽃으로 가득 찬 영국 농가 정원.

용되는 가변적인 공간이다.

이렇게 동양과 서양의 우주관과 서로 다른 마음은 생활 문화에 그대로 반영되어 전혀 다른 문화로 발전했다. 문화는 만들어낸 사람들의 마음이 고스란히 담긴 결과물인 것이다.

한복은 과학이다

한복과 우주

『삼국유사』에 보면 한국 사람들은 매년 봄, 가을로 열흘 동안 선남선녀
가 모여 점찰법회占察法會를 열고 옷마름질재단법을 고구考究했으며, 이
법회를 이끄는 선도성모仙桃聖母는 기도로써 하늘 군령들과 교감해 붉
은 비단을 직조해 남편에게 바쳤다는 기록이 있다.[1]

　예부터 우리 옷은 우주의 이치를 통찰하여, 이를 한국적 논리로 해
석해 원리를 만들어냈음을 짐작할 수 있다. 한국 조상들은 자연의 삼라
만상이 하늘의 뜻에서 비롯되고 생명이 전해져 존재를 이루었다고 보
았으며, 하늘에 큰 의미를 두어 이를 중심으로 문화를 만들어온 것이
다. 우주의 구성 체계는 天·地·人으로, 天은 양기의 팽창력의 시간, 地
는 음기의 수축력의 공간으로 이 둘이 만나 생명체인 人이 조화되었다
고 보았다.[2]

고대 이래 우리 옷의 기본은 저고리, 바지, 치마, 두루마기로 집약된다. 고조선이 부여와 고구려, 백제, 신라로 분화되고 이어지면서 한복은 유고상포襦袴裳袍를 기본으로 지리, 주변 관계, 기후, 지역 환경에 따라 변화를 보였다.

한복과 천·지·인

우리 옷에서 관심을 끄는 것은 사각형 구조다. 저고리, 치마, 바지, 전대, 자루, 두루마기 모두 사각 천을 마름질하고 사각형 옷꼴로 이어진다. 여기에 삼각형 세부가 보태져 비유클리드의 기하학적 공간감으로 완성된다.

기하학이란 도형의 성질을 연구하는 데서 출발했다. 서양의 유클리드는 평면 위 도형에만 관심을 기울였으나, 비유클리드는 도형이 담긴 평면은 물론 곡면 위 점과 점 사이의 성질까지 곡면 전체를 살핀다. 이는 평면 도형에서 공간 연구로 관심사가 전환되었음을 뜻한다. 아인슈타인의 상대성 이론이 공간 안의 사건을 다루던 뉴턴 물리학에서 공간 자체의 휨으로 관심을 돌려놓은 것과 같다.

옷감의 기본 형태가 사각형인 것은 동·서양이 같다. 핵심은 서양의 옷이 유클리드적인 기하학을 바탕으로 만들어지는 반면, 한복은 비유클리드적인 기하학의 관점으로 만들어진다는 점이다. 오늘날 한복의 구조를 구성하는 개체 단위를 꼴 또는 도형이라 부르는데, 우리말로 옷꼴 또는 옷본이라 하며 서양 옷의 패턴과 같은 개념이다.[3]

한복에서 옷꼴을 만드는 일을 마름질이라 한다. 예부터 옷을 지을

4부 한복은 과학이다

우주를 구성하는 천·지·인과 원·방·각

天	地	人
하늘, 우주	땅	사람
원○	방□	각△
·	· ·	· · ·
순환성, 무한성	선과 선의 집합	생명체

때 본보기로 종이를 접어 옷본을 만들었다. 시집가는 딸이 옷을 지을 때 본으로 삼게 했고, 가난한 집에서 옷감을 구입할 방도가 없을 때 종이를 접어 혼수 사이에 넣기도 했다.[4] 조선시대에는 옷 마르기 좋은 날과 꺼리는 날을 정했을 정도로 자연의 이치에 순응했으며, 마름질은 한복 구성에서 근본이 되는 상징이었다.[5]

서양의 옷은 옷감이라는 공간에서 도형패턴을 분리해 만드는 반면, 한복은 공간과 도형을 구분하지 않는다. 본래 한복에는 옷꼴, 즉 도형이 없다. 사각형 옷감을 접어가면서 마름질하고 이를 휘고 비트는 방식으로 만든다. 그래서 한복이 비유클리드 기하학에 기초한 것이라고 말한다.

저고리는 모두 크기가 다른 직사각형을 바탕으로 한 앞길과 뒷길, 소매, 깃과 가선, 대帶에 삼각형 곁마기를 더해 구성된다.[6] 치마는 직사각형 폭을 그대로 이어붙이고 치마허리에 다시 기다란 직사각 띠를 댄 구조이며, 바지 역시 직사각형 폭을 겹치고 밑위에는 삼각형을 마주 합친 마름모형 당襠을 붙이고 허리에 긴 직사각 띠를 둘러매는 구조다.[7]

1 한복과 우주

한복의 구조와 천·지·인

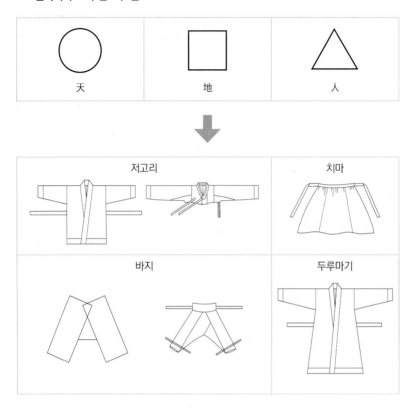

이렇게 한복은 사각형이 기본이고 여기에 세부인 삼각형이 조화되어 전체 평면을 이룬다. 착장 방법 역시 긴 직사각 끈으로 몸을 둘러싸는 돌리기, 비틀기, 묶기의 순서로 구성된다. 이는 우주가 나선 형상으로 돌아가는 모습과 같다. 『천부경』은 우주를 천·지·인으로 보고 하늘은 양, 땅은 음으로 여겨 음양의 조화로써 생명체인 사람이 비롯된다고 설명하는데, 우주를 향한 한국의 마음, 하늘·땅·사람의 세계가 한복에 그대로 투영된 것을 살필 수 있다.[8]

4부 한복은 과학이다

고대 저고리襦의 구조를 보면 옷꼴의 각 부분은 모두 크고 작은 사각형을 바탕으로 한다. 천 그 자체인 것이다. 저고리 마름질에 사용되는 자尺는 손을 펼쳐 물건을 재는 형상에서 온 상형문자로, 엄지손가락 끝에서 가운뎃손가락 끝까지의 길이를 말한다.[9] 고대에는 한 자가 18~20cm 정도였다.[10] 현대인의 손 한 뼘이 20cm 안팎인데, 이는 한 자 18cm와 유사한 수치로 여기에 시접 분량을 더하면 25~30cm 길이 변화가 가능했다.

한 자를 기준으로 고대 저고리 구조를 유추하면, 둔부선 길이의 저고리 앞·뒷길 길이는 약 90cm가 된다. 앞·뒷길 90cm를 두 폭씩 이어 붙이고 시접 분량을 빼면 가슴너비는 55~60cm 정도로 좌우 각 25~30cm라는 계산이 나온다. 여기에 팔 길이를 대략 관절 두 마디에 시접을 계산해 60cm로 할 때 화장[11] 역시 저고리 길이와 같은 90cm가 된다. 따라서 좌우 소매 60cm씩 세 폭을 이으면 십자 형상이 된다. 어깨솔이 조선 후기에 나타난 것으로 보아 고대에는 어깨솔 없이 길의 전후가 이어진 것[12]이라는 견해도 있는데, 이를 바탕으로 앞·뒷길 길이 90cm에 진동 길이를 25~30cm로 가정한다면 진동에서 둔부까지 60~65cm가 가능하다. 또 뒷목에서 팔목까지의 화장 90cm는 뒷목 중심에서 어깨까지를 30~35cm로 가정할 때 나머지 팔 길이 55~60cm가 가능하다. 정리하면 뒷목 중심에서 어깨점과 팔꿈치를 거쳐 팔목까지 화장을 측정하는 이치가 모두 관절 마디를 한 자에 기준해 옷감 한 마의 척도를 수량화한 것임을 알 수 있다.

고대 시대 저고리 제도의 구성을 살펴보자. 그림과 같이 앞중심부터 뒷중심까지의 선 aa′, 어깨선 bb′는 정확하게 십자로 등분된다. 앞·

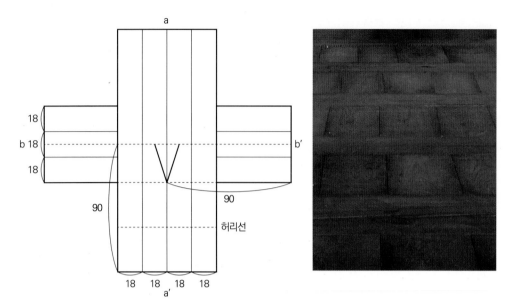

고대 저고리 마름질법과 한옥 마루의 바시미 원리.

뒷길 길이의 세로선 90cm와 앞중심에서 손목까지 화장 길이의 가로
선 90cm는 관절 마디에 시접을 포함한 치수를 기준한 것이다. 앞중심
가슴선에서 어깨선의 옆목점을 향해 좌우로 人=△을 떼어내면 직령이
되고, 뒷길 중심을 연결하면 카프탄 스타일의 저고리 형상이 된다. 이
기본형 앞길 중심 a에 여밈을 위해 삼각형 여유분을 덧대는데, 이는 훗
날 섶으로 발전한다. 또 긴 직사각 띠를 재단해 령금[13], 수구소매 입구의
가선을 돌리고 허리에도 기다란 직사각형의 대를 둘러맴으로써 고대
저고리 형이 완성된다. 이 모두가 관절 마디를 기준한 사각형 단위로
구성된 것임을 알 수 있다.

　이 구조는 한옥마루의 바시미 공법과 원리가 같다. 전체가 부분이

되고 부분이 곧 전체가 된다는 동양적 사고관이 여기에 담겨 있다.[14] 옷감이라는 공간이 옷꼴도형이 되고, 각각의 옷꼴이 옷감이 되는 것을 말한다. 이를 기본으로 저고리는 고려를 거쳐 조선시대까지 길이에 변화를 보이며 천·지·인의 공간 세계를 형상화했다.

본래 한복은 옷꼴 없이 사각 천 그 자체를 마름질한다. 고대부터 저고리는 사각 옷감에서 작은 사각의 앞·뒷길을 접어 떼어내고, 다시 사각 소매를 붙여 만든다. 옷감의 겉과 안 구분도 없다. 그리고 깃과 안섶, 겉섶, 고름 모두 사각형을 기본으로 형태를 만들어간다. 옷감 안에 모든 옷꼴이 꽉 찬 구조로 옷 전체, 즉 옷감이 공간이고 동시에 도형인 셈이다. 이는 서양 의복에서 완벽한 패턴을 바탕으로 완성선을 정해놓고 옷을 만드는 방식과 전혀 다르다.

한복 마름질은 한국의 전통 종이접기와도 유사하다. 한국의 종이접기는 종이를 접어서 여러 가지 모양을 만들어내는데, 네모난 종이를 접어가면서 삼각형, 사각형, 원형 등 기하학 형태를 만들어내는 방법이 한복 마름질과 닮았다.[15]

고대 바지袴 역시 직사각형을 바탕으로 여기에 삼각형의 당, 그리고 긴 직사각형의 대로 허리를 둘러 감는다. 앞뒤가 똑같이 다리 길이를 중심으로 긴 직사각형 옷감을 좌우 상단 5분의 1 지점에서 겹치도록 삼각으로 배치하고, 다시 5분의 3 위치에 삼각형을 합친 마름모형 당을 배치하면 고대 바지형이 된다.[16]

여기서 다시 긴 직사각형으로 허리를 두르고, 바지 밑단 역시 긴 직사각형으로 가선을 대면 이른바 너른바지형大口袴이 되고, 너른바지의 바짓부리에 주름을 잡아 직사각형 천을 두르면 궁고窮袴가 된다. 일본

정창원 유물을 참고하면 명확하게 알 수 있다. 고대 바지는 옷꼴의 가로와 세로 선분 방향을 같게 할 때 생기는 위상기하학의 원기둥에 해당된다. 이는 점차 발전되어 조선시대에 와서는 작은사폭, 큰사폭, 마루폭, 허리로 재단되는데, 작은사폭, 큰사폭 역시 모두 사각꼴을 기본으로 직사각형의 큰사폭에서 삼각형의 작은사폭을 분리해낸다.[17] 허리나 마루폭 역시 직사각형 구조다. 여기에 허리에 둘러 감는 대, 발목을 감싸는 대님도 직사각형이다.

인체는 부피를 가진 3차원이다. 한복 바지의 작은사폭을 큰사폭에 이어 붙일 때 작은사폭을 한 번 비틀어 큰사폭에 잇는 과정에서 3차원으로 변경시키기 때문에 불편함이 없는 것이다.

치마¾의 구조 또한 직사각형을 바탕으로 한다. 가로는 옷감의 폭을 그대로 하고 세로를 치마 길이로 해, 여기에 길이와 폭이 같은 직사각형을 반복적으로 연결한다. 세로 상단에 역시 긴 직사각형 띠를 붙이면 치마가 된다. 시대에 따라 입는 법에 변화가 있어 고대에는 허리에 둘렀고, 후대로 오면서 가슴에 둘러 입기도 했다.[18]

치마 구조 역시 옷감이 치마가 되고 치마가 곧 옷감이 된다. 보자기가 옷감이고 옷감이 보자기인 것처럼 도형이 공간이고 공간이 도형인 셈이다. 그래서 한복 치마를 인체를 감싸는 보자기라 일컫기도 한다.

이는 원목과 건물을 하나로 보는 한옥의 바시미 건축술과 통한다. 바시미 논리는 나무가 숲이 되고 숲이 나무가 되는 위상기하학 그 자체다. 공간은 숲과 같은 전체이고 물질은 나무와 같은 부분으로 간주할 때, 물질과 공간이 같아지는 바시미 논리는 곧 상대성 이론을 의미한다.[19] 다시 말해 물질에 의해 공간이 변할 수 있다는 것을 뜻한다. 이에

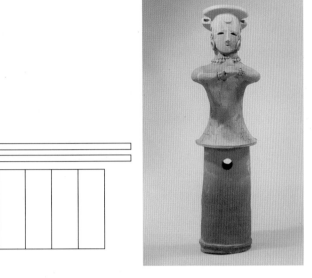

삼한시대 치마 형태와 이를 짐작하게 하는 6세기 일본의 하니와 토기.

따라 바시미 공간에서는 '시간=공간=물질=정신' 등식이 성립된다.[20] 한국은 이미 수천 년 역사에서 바시미 원리로 한복과 한옥 문화를 지어왔다. 서양이 물질과 시간, 공간이 같다는 상대성 논리에 도달한 것은 이로부터 수천 년이 흐른 20세기에 이르러서였다.

삼한시대 치마는 천 여섯 폭을 이어 붙여 몸에 두르고 기다란 띠 두 가닥으로 묶었다.[21] 따라서 이 시기의 치마 착장형은 대체로 원통형으로 짐작되는데, 이는 일본 고분시대의 봉분 장식인 하니와埴輪 토기로 확인되며 이 역시 옷꼴의 가로, 세로 선분 방향을 같은 방향으로 했을 때 생기는 뫼비우스의 원기둥형을 보인다.

치마 주름은 가야시대 흙인형이나 고구려 벽화에 등장하는 치마에

1 한복과 우주

한복 치마의 모서리 제작 과정.

서 볼 수 있다. 특히 백제시대 스란치마, 층층치마 등은 치마 길이를 여러 층의 직사각형, 혹은 2단 직사각형으로 재단해 한 방향으로 플리츠 주름을 잡아 연결시킨 발전된 재봉 양식을 보인다.

이와 같은 치마형은 조선시대까지 다양하게 발전하면서 이어지는데, 고대의 층층치마는 조선의 무지기 치마에서 흔적을 볼 수 있다. 치마는 외형적으로 다양한 양태를 띠며 발전했으나 구조는 모두 직사각형을 바탕으로 한다.[22]

또 현대 한복 치마 모서리는 삼각형과 사각형 구조다. 치마 모서리는 서양의 스커트 시접 처리와 다르게 천을 대각선 방향으로 접어 삼각형 모양을 만들고 이를 뒤집어 처리하는데, 제작 과정과 완성된 모습에서 삼각형, 사각형의 기하학형이 나타난다.

저고리 모양에 길이가 길어진 두루마기[袍] 또한 마찬가지다. 고대 포는 앞길, 뒷길, 소매, 깃, 가선이 모두 다양한 직사각형으로 구성된다.[23] 옆선에 삼각형 무의 유무는 명확히 알 수 없으나, 벽화 속 A자로 퍼진

4부 한복은 과학이다

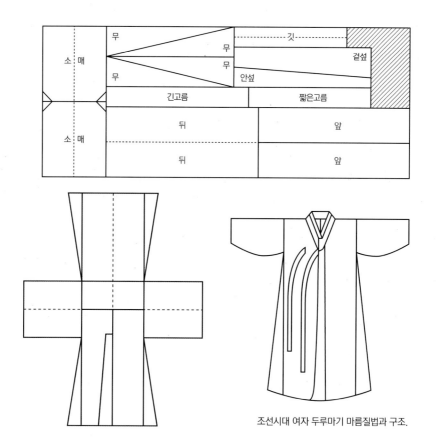

조선시대 여자 두루마기 마름질법과 구조.

형태로 짐작할 뿐이다.

　이와 같이 한복은 마름질 과정에서 크기가 다른 사각형 옷꼴이 반복
되면서 커다란 전체를 만들어내는 자기반복적인 유사성을 보인다. 자
기반복과 유사성이란 구성 차원이 같은 형태가 스케일 변화를 보이며
자연 현상의 규칙적인 불규칙성, 즉 규모가 점점 작아지는 방향으로 상
세한 모양이 반복되는 '패턴 안의 패턴'을 의미한다.[24] 각 부분의 형태가

　　　　　　　　　　　　　　　　　　　　1 한복과 우주

전체 형태와 유사한 형태를 띠면서 복제, 반복되기 때문에 어느 부분을 확대하더라도 유사한 재귀적인 특성을 보인다.

저고리 구조에서 사각형 전체 옷감은 각각 작은 사각형 꼴로 나뉘고 이들은 다시 전체 옷감을 이루는 공간이 된다. 바탕으로서 도형이 되고 그 도형이 그대로 바탕이 되는 한복 구조에서 부분과 전체가 분리되지 않는 특성은 저고리의 삼각형 곁마기, 두루마기의 무, 바지의 마름모꼴 당의 세부 구조가 조화되어 전체적으로 평면적인 구조를 이룬다. 이는 바탕 공간옷감과 도형옷꼴, 패턴을 구분하지 않는 한국 전통의 바시미 원리를 따르는 것이다.[25]

이상과 같이 한국 옷의 기본인 저고리, 바지, 치마, 두루마기의 마름질 옷꼴은 모두 땅을 상징하는 방형을 바탕으로 한다. 여기에 사람을 상징하는 각형 세부가 첨가된 평면 구조다. Y, V자 목선 또한 각형이다. 이와 같이 사각형 옷꼴이 반복되는 평면 구조가 봉제에서는 비유클리트적인 입체 공간으로 연결된다. 형태는 평면적이지만 초공간적인 비유클리드적 원리에 따라 사람이 입으면 몸과 한복의 공간 사이에서 무한한 가변 공간을 창출하며 입체적인 인체를 편하게 해주는 것이다.

한복과 태극

한복 마름질에서 사각형 옷꼴이 반복적으로 연결된 평면 구조는 봉제 과정에서 비유클리드적인 기법으로 제작된다. 기의 순환을 상징하는 비틀고 돌려 휘고 접히는 선과 면의 공간감을 담는 것이다.

한복에서 하늘을 상징하는 원형 구조는 한복 제작 방식에도 나타

난다. 이는 기의 움직임을 나타내는 파의 곡률 변화의 리듬과 순환을 형상화한 것이다. 사각^方과 삼각^角으로 마름질된 옷꼴은 비틀어 돌리는 비유클리드적 방식으로 제작된다. 허리에 두르는 고름이나 대 모두 직사각형 띠를 비틀어 돌려 감아 매는 두르기^{rolling}, 꼬기^{twisting}, 묶기^{fastening}의 착장법도 마찬가지다. 이와 같이 만들어진 한복은 인체를 둘러 감싸는 형식으로 비틀어 돌려 감아 매어, 나선형으로 돌아가는 우주의 형상과 함께 우주의 비가시적인 기와 파의 공간감을 나타낸다.

한복은 2차원적인 마름질과 달리 제작 과정에서 초공간적인 공간으로 구성된다. 저고리는 앞·뒷길과 소매를 이어 붙인 십자형 저고리 꼴로 겉감 저고리와 안감 저고리의 등길이를 서로 맞대어 뒤집는다.

겉감과 안감을 마주보게 한 뒤 소매를 돌돌 말아 돌려 고대목 부분으로 비틀어 빼면 안감과 겉감의 공간이 휘고 비틀어져 겉·안감의 저고리가 하나로 완성된다. 이는 기다란 띠를 180도 돌려 감는 뫼비우스 띠와 같은 모습이며, 기 흐름의 순환성으로 이해될 수 있다.

이는 2차원 평면을 돌려 접은 뒤 펼쳤을 때 입체적인 형태를 보이는 종이접기와도 유사하며, 면을 접어 뒤집거나 비틀어 돌리는 방법으로 볼 때 태극의 순환의 원리와도 통한다.

바지 역시 제작 과정에 비유클리드적 공간감이 반영된다. 바지를 만들 때는 두 번 180도 비틀어 돌리는 과정이 있다. 첫 번째로 사다리꼴 큰사폭에 삼각형 작은사폭을 연결할 때, 작은사폭 선분 방향을 반대로 180도 돌려 큰사폭에 이어붙이는 과정에서 뫼비우스 현상이 일어난다.

두 번째는 안감 바지와 겉감 바지의 부리 및 배래를 바느질해 연결한 뒤 창구멍으로 겉이 나오도록 뒤집을 때다. 안감 바지가 겉감 바지

1 한복과 우주

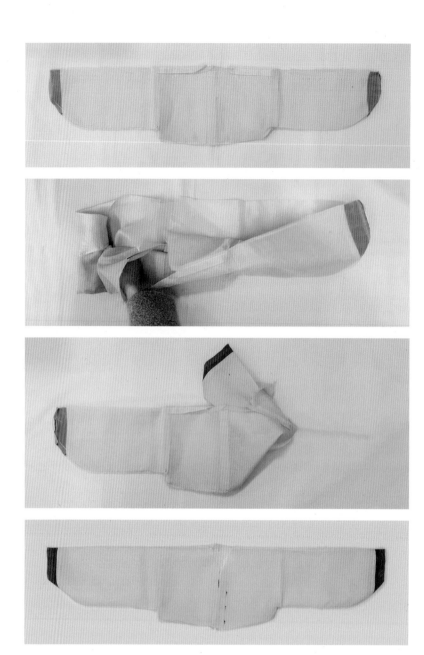

조선시대 여자 저고리 만들기.

조선시대 남자 사폭바지 만들기.

를 뚫고 들어가는 형상이 되는데, 이 역시 안감과 겉감의 연결 방식이 마치 전후의 안팎이 대칭으로 180도 방향을 바꾸어 연결된 뫼비우스 띠와 같이 꼬인 구조를 이룬다.

이는 김상일이 언급한 클라인 병 개념과도 통한다.[26] 김상일은 한국 전통 바지를 설명하면서 뫼비우스 띠에 원기둥을 접목시킨 클라인 병 개념을 도입해 비정향적 성격을 갖는다고 했다. 클라인 병은 원통의 양 끝을 반대로 결합한 형태다. 뫼비우스 띠가 앞뒤 없는 평면적 공간이라면, 클라인 병은 안팎이 없는 입체적 공간으로 비틀어 돌아가며 만들어내는 곡률 변화가 공간을 형성한다. 이렇게 만들어지는 한복 바지는 한국의 고유 사상을 대표하는 '한의 꼴'이기도 하다. 저고리와 같이 순환성으로 설명되며, 비유클리드적 특성으로 기다란 띠를 180도 돌려 감는 뫼비우스 띠처럼 우주 공간에서 일어나는 기 운동의 리듬성과 순환성을 상징적으로 나타낸다.

한복은 입는 이의 몸 크기에 따라 상대적 원리가 적용된다. 서양은

1 한복과 우주

인체를 개별적으로 인지해 복식에서도 신체 각 부위의 수적 비례에 근거해 외형을 강조해 드러내며, 인체를 설대공산에 가두는 형식으로 옷을 만든다.[27] 그러나 한복은 서양 복식과 반대다. 인간과 자연의 합일을 지향하는 동양 정신에 초점을 두어 인체를 드러내려 하지 않는다.[28]

유클리드 차원의 서구적 공간이 절대공간으로 일정한 부피를 갖는 유한성을 띠는 반면, 한국의 마음에 내재하는 비유클리드 차원의 공간은 상대적 공간이자 가변적 공간으로 무한 세계를 내포한다.

특히 인체를 둘러 감싸 입는 한복 치마는 형태가 정형화되지 않는다. 상황과 지위에 따라 규칙을 정하고 좌향이나 우향으로 둘러 감고, 때로는 허리에, 때로는 가슴께에 둘러 입기도 한다. 또 치마를 입은 상태에서 다시 허리에 띠를 감아 길이를 조절하는 등 가변적인 조형미를 만들어낸다. 사물을 개별적으로 인식하기보다 전체에서 개체들의 관계를 중시하는 동양적 사고관에 따른 것이다. 인체를 부분으로 나누어 보지 않고 전체를 한 덩어리mass로 인식하기 때문에 여유가 있으며, 대략적인 구조의 의복으로 인체를 감싸는 형식으로 조형되었다는 것을 알 수 있다.

이는 우주가 '기'라는 비가시적인 에너지로 가득 차 있고 '우주의 모든 존재는 고정된 실체가 없다'고 생각한 한국의 마음에서 비롯된 것으로, 모든 사물을 특정한 용도에 한정하지 않는 가변적 특성으로도 설명된다. 여기서도 기의 파동이 비틀려 휘어 나선형으로 돌아가는 비정형성, 불균형성, 무형태성의 공간감이 감지된다.

지금까지 살펴본 것처럼 한국 문화를 '비틀어 꼬는 띠 문화'로 설명하는 여러 한韓 철학자들의 정의가 한복에도 그대로 반영되어 있다.[29]

비가시적인 기의 세계에서 나타나는 파의 공간감이 고스란히 담겨 있으며, 기다란 띠를 180도 돌려 휘어 감는 형상의 뫼비우스 띠와 통한다는 대목에서 한국 문화를 왜 '비틀어 꼬는 띠 문화'로 정의하는지도 알게 된다.

전통적인 머리 모양을 보면 남성은 머리카락을 정수리로 모아 긴 직사각 띠로 묶은 뒤, 묶은 머리를 비틀어 돌려 감아 상투머리를 만든다. 그리고 다시 긴 띠를 둘러 하늘을 향해 고정시킨다. 삼한시대 사람들은 요즘 여성들처럼 긴 머리를 많이 했는데, 이렇게 긴 머리를 정수리에서 묶어 하늘을 향해 나선형으로 비틀어 긴 띠로 고정시켰다. 이는 '괴두노계魁頭露紒', 혹은 '추계'라 해 남성들의 상투머리로 변형되었다.

고구려 벽화를 보면 여성도 정수리로 머리를 올려 하늘을 향해 고정하는데, 우주의 행성이 돌아가는 형상이 원반형 머리에 그대로 나타난다. 고대에는 쌍계 등 올림머리가 다수 나타나며 백제의 쌍계머리 등 삼한의 남녀 머리도 모두 그러하다. 고대 옷에 남녀 구별이 없었듯이 머리 모양도 남녀 모두 하늘을 향해 올린 모습이 보인다. 이는 하늘의 자손으로 하늘에 대한 경외와 함께 하늘을 가까이 하고자 하는 마음의 표상이다.

고대 여성의 올림머리는 유교를 숭상한 조선시대에 모양이 달라진다. 남녀유별에 따라 기혼 여성은 뒤통수 아래에서 머리를 묶어 아래를 향해 쪽찐 머리로 고정하는데, 쪽을 찔 때도 뒤통수 밑에 묶은 머리를 비틀어 돌려 감아서 만든다. 미혼 여성은 머리를 세 가닥으로 돌려 땋아 긴 직사각 댕기로 땅을 향해 고정한다. 유교적 관념에 따라 남자는 하늘, 여자는 땅을 상징하는 관념이 머리 모양에서도 표출됐음을 알 수

왼쪽 위 고구려 고분 벽화 속 귀부인상.

오른쪽 위 고려시대 영정 조반(趙伴)의 부인 초상, 14세기, 비단에 채색, 91×71.4cm, 국립중앙박물관.

아래 조선시대 상투와 댕기머리. 신윤복, 〈삼추가연(三秋佳緣)〉, 18세기, 종이에 담채, 35.6×28.2cm,
간송미술관.

있다. 이처럼 비틀어 매는 순환성은 고대에서 조선에 이르기까지 복식과 머리 등에도 그대로 투영되었다.

바지는 앞에서 본 것처럼 방형을 바탕으로 하고, 각형 세부에 긴 직사각형 띠와 대님으로 허리, 발목을 둘러매어 입는다. 고대에는 무릎에 각반脚絆, 각결脚結이라 해 역시 직사각형 천을 다리에 감았다. 치마 또한 작은 직사각형이 연결된 큰 직사각형으로 인체를 둘러 감싸는 형태다. 저고리부터 바지, 치마 모두 긴 직사각형 띠로 돌려 감아 비틀어 매는 돌리기, 꼬기, 묶기 형식을 보여준다.

현대는 '세계는 하나로'를 외치는 세계화 시대다. 세계는 여러 문화권으로 구성된 하나요, 그 하나는 여러 문화권으로 나뉘는 여럿이다. 세계라는 하나는 여럿인 그 자체다. 여럿이 하나를 향해 나아가자는 이치는 한의 세계, 한국의 원형을 향해 가는 것이다. 이는 물체를 형성하는 요소들을 분석하고 개체화해 규명하고자 하는 서양의 기계론적 사고와는 큰 차이를 보인다. 한의 옷은 하나이면서 여럿을, 여럿이면서 하나를 상징하며, 이 시대가 지향하는 바의 중심에 있는 과학적이고 미래지향적 가치를 담은 보고이다.

한복의 예술미

동양권의 다른 나라 복식에도 한국의 전통 저고리, 바지, 치마, 두루마기와 비슷한 유형이 있다. 그런데 한복의 마름질 구조나 제작 방식에는 우주를 품은 한국 특유의 독자적인 정신세계가 담겨 있다. 평면적인 2차원적 마름질과 달리 제작 과정에서 초공간적인 구성이 나타나고, 외형에서도 순환성 외에 여러 미적 특성을 보인다. 한복은 사람이 입었을 때 특유한 미감이 나타난다.

끈이나 천 자체를 몸에 둘러 입는 고대 서양 복식에 비해 한국 전통 복식은 천을 자르고 휘는 방법으로 우리의 사상 체계를 일관성 있게 표현했다.[30] 처음부터 1차원에서 3차원 공간을 형성하는 조형성을 갖게 된 것으로 보아 한복은 고대부터 고차원적으로 조형된 옷이라는 점을 알 수 있다.[31] 한복은 여러 구성 요소들이 분리되지 않고 일체를 이룬

다. 서양 복식은 인체의 형태를 고려한 입체적인 구성 방식이므로 벗어 놓아도 자기만의 형태를 유지하며 따라서 옷걸이에 걸어 보관한다. 반면 한국의 저고리, 바지, 치마, 두루마기는 평면으로 이뤄져 사람이 입었을 때 비로소 입체성을 띤다.[32] 입기 전에는 의복이 자기 형태를 따로 갖지 않으며 2차원 평면에 머문다. 따라서 한복은 옷걸이에 걸지 않고 납작하게 개켜서 보관한다.[33]

서양 복식은 잴 수 없는 것도 재려 드는 서양의 합리주의와 기능주의에 따라 몸 크기에 맞게 세밀한 치수를 측정해 제작한다. 반면 한복은 자를 사용하지 않고 신체 치수와 관계없이 처음부터 넉넉하게 만든다. 몸집이 큰 사람이나 작은 사람이나 상황에 따라 융통성 있게 입을 수 있는 가변성이 특징이다. 따라서 치수에 따라 입는 사람이 한정된 서양 복식과 달리 한복은 치수와 관계없이 두루 입을 수 있는 융통성 있는 복식 문화다.[34]

또 한복의 마름질법은 재단 시 내부에 선이 없는 형태로 각각 평면인 사각형, 삼각형 등 기하 형태가 조합된다.[35] 저고리와 바지는 사각형 원단 여러 개를 이어 붙이고 비틀어 돌려 뒤집는 과정을 거쳐 형태가 완성된다. 서양 복식처럼 치수에 맞춰 패턴을 제도해 입체적으로 잘라 붙이고 안감과 겉감을 하나하나 연결하는 방식이 아니라, 마름질로 분리된 겉감과 안감을 하나로 자연스럽게 연결하는 비유클리드적 순환 원리로 이뤄진다.

한복은 기하학적 면 분할에 의한 구조적 특징을 보이지만 그 구성미는 유연한 공간미를 보이며 각각의 모양은 전후, 안팎이 대칭으로 180도 방향을 바꾸어 연결된다. 안과 밖 구분 없이 연속되어 한자리로

되돌아오므로 시작과 끝이 동일한 곡면이 형성됨으로써 독창적인 공간 개념을 내포하고 있다.

순환성

순환성이란 주기적으로 되풀이되거나 한 차례 돌아 다시 이전 자리로 돌아오는 것이다.[36] 양과 음의 기운이 상대적으로 커졌다가 작아지면서 돌고 도는 태극의 순환성과 통한다. 이는 비틀어 휘어 돌리며 접하는 선과 면에서 나타나는 비유클리드적 특성이다.

한복의 순환성은 구성에서도 분명하게 나타나고 인체에 입혔을 때 비로소 완결성을 이루는 직사각형의 띠와 옷고름에도 존재한다. 고대에 저고리와 포의 대, 치마와 바지의 허리끈, 바지 무릎에서 발목까지 두르고 돌려 맨 행전, 조선시대 저고리와 포의 옷고름 등에서 직사각형 띠로 둘러 감는, 즉 '돌리기, 꼬기, 묶기'의 모습을 확인할 수 있다. 고대부터 한복을 고정하는 방법은 모두 직사각형 띠를 이용해 감아 매는 방식으로 동일하다. 동양 사상에 나타나는 우주의 순환성을 상징한다.

또 고대 저고리는 기다란 띠인 대로 여며 입으며, 저고리 길이가 짧아지면서 기다란 직사각형 옷고름으로 변했다. 옷고름은 인체에서 분리된 장식으로 다른 문화권에는 없는 독특한 결속 양식이다. 옷고름, 대님 역시 돌려 얽어 매는 방식으로 이 역시 비틀려 휘어 돌아가는 순환성을 나타낸다.

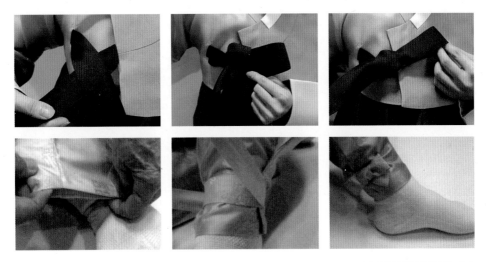

위 조선시대 여성 한복의 옷고름 매기.
아래 조선시대 남성 한복의 대님 매기.

가변성

평면적인 옷꼴로 구성되는 한복은 몸매에 따라 입체성을 드러내면서
형태가 변한다. 입는 이에 맞춰 부피감이 달라지는 가변적 특성으로, 몸
과 옷 사이에서 무한한 공간을 형성하는 것이다. 이 가변성이란 일정한
조건 아래 변화를 보이는 성질, 상황에 따라 변할 수 있는 성질을 의미
한다.[37] 복식에서 가변성은 옷 한 벌로 여러 스타일로 연출하는 것, 또
변형했다가 원래 형태로 전환되는 특성을 의미한다.[38] 이는 물질몸이 공
간옷을 변화시킨다는 상대성 이론을 입증하는 한국의 마음의 표상이다.
　　한복의 저고리와 포, 그리고 치마는 인체를 둘러 감싸 입는 유연한
공간성으로 신체 상태에 따라 조정할 수 있다. 앞이 터진 전개형 저고

2 한복의 예술미

리는 입는 과정에서 열린 공간과 겹치는 부분이 생긴다. 이를 허리에 대를 둘러매거나 옷고름을 묶어 입는데, 입을 때 불균형적이고 비대칭적인 형태로 다양하게 변한다.[39]

바지 역시 기하학적 면 분할에 의한 구조나 부드러운 유연미와 공간적 구성미를 보인다. 한복 바지는 마음대로 늘리거나 줄일 수 있는 동위변형同位變形으로 만들어진다.[40]

한복 바지는 트임이나 주름 없이 허리의 끈과 발목 대님을 묶어 입었을 때 풍성한 형태를 만들어낸다. 특히 고대에는 바지 입구가 넓은 대구고大口袴를 입었다. 대구고의 바짓부리에 주름을 잡아 오므리면 궁고窮袴가 된다. 그리고 바지통을 매우 넓게 해 주름을 많이 잡아 풍성한 형태를 만드는 궁고가 있다. 이렇게 통 넓은 바지를 그대로 입거나, 바짓부리를 띠로 묶거나, 주름을 잡아 상황에 따라 다양하게 연출했다.

바지 전체에 주름을 많이 잡아 활동성과 통기성을 높인 바지는 중첩의 형태미를 보이고 이는 움직임에 따라 유연한 율동성을 보인다. 주름으로 만들어진 율동성은 움직임을 통해 가변적 공간을 만들어낸다. 이는 조선시대 여성들이 말을 탈 때 입은 말군에서도 나타나는데, 풍성한 주름과 트임으로 개방성과 활동성을 준다.

치마 또한 치마폭과 허리띠 모두 사각형인 단순한 구조로 일정한 형태 없이 인체의 굴곡을 따라 자연스러운 실루엣을 이루며, 허리에 주름을 잡아 허리끈과 연결해 풍부한 공간미와 여유미를 갖는다.[41] 막힌 곳 없는 전개형으로, 입는 방법과 움직임에 따라 유동적인 실루엣을 만들어 몸 크기에 관계없이 입을 수 있다.

허리 부분에서 반복적으로 옷감을 접어 주름을 만들고, 착장 방법과

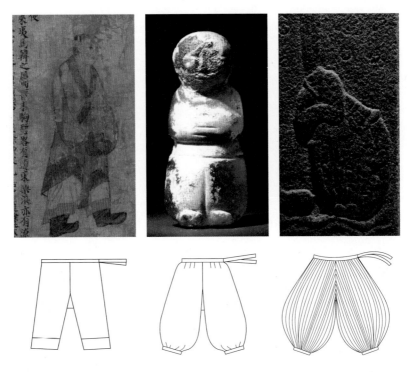

왼쪽 6세기경 백제 사신을 그린 양직공도와 대구고.
가운데 백제시대 동자상과 궁고.
오른쪽 9세기경 신라시대 이차돈 순교비의 그림과 주름바지.

구성 방법의 변화만으로 A라인에서 H라인, O라인까지 다양한 변화가 가능하다. 평면 사각 천으로 입는 이에 따라 크기가 변하며 부피감도 달라진다. 입는 사람의 몸 크기에 따라 상대적이고 가변적인 공간을 만들고 이 공간은 정형화되지 않은 무작위, 무형태의 특징을 갖게 된다.

무작위성이란 인위적인 요소가 없는 것, 기교적인 것을 거부하고 규칙성이 없는 것을 말하며, 이 공간으로 신체와 치마 사이에 빈 공간,

2 한복의 예술미

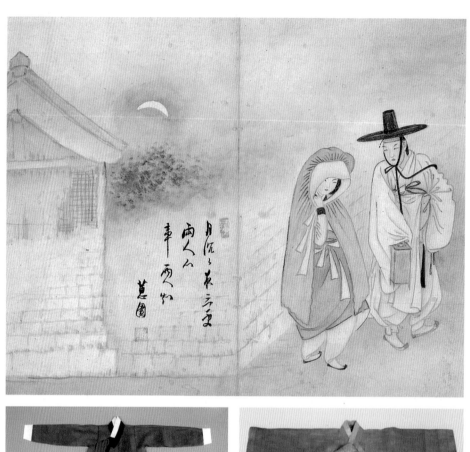

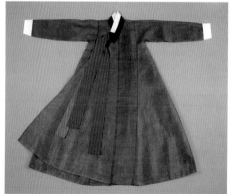

위 신윤복, 〈월하정인(月下情人)〉, 18세기, 종이에 담채, 28.3×35.2cm, 간송미술관.

아래 조선시대 여성 장옷(왼쪽)과 남성 도포(오른쪽).

즉 여백이 생긴다.[42]

고대 치마는 허리에 둘러 입기도 하고, 후대로 오면서 착장법이 변해 통일신라시대에는 가슴에 둘러 입는 변화가 생긴다. 조선시대에는 외출 때 머리에 쓰고 나가는 쓰개치마로 바뀐다. 쓰개치마는 머리에 쓰고 얼굴을 치마허리로 감싸며 속에서 손으로 앞을 잡아 여민다. 옷 한 벌을 여러 가지 방법으로 연출하는 가변성은 조선시대 두루마기가 여성의 쓰개옷인 장옷으로 이용된 데서도 확인된다.

조선시대의 포는 단령, 직령, 창의, 도포 등에서 겨드랑이 밑 일부가 트인 것, 겨드랑이 이하 옆선 전체가 트인 것, 뒤 중심선 아래 부분이 트인 경우 등이 있다.[43] 한복의 트임은 앞중심과 뒤중심, 옆, 어깨, 소맷부리, 바짓부리 등의 '열린 부분'으로 인체와 의복 사이에 개방적인 공간을 형성하고 외부와의 연계성을 부여하며, 미완인 듯 개방된 멋으로 활동에 자유를 준다.[44] 또 몸을 옷 속에 구속하거나 폐쇄시키지 않고 외부, 즉 자연과 소통이 가능하도록 배려하며 입는 이의 활동 가능성을 높이는 동시에 움직임에 따라 의복의 외형이 변하는 가변성을 높인다.[45]

무작위적 비정형성

앞에서 본 것처럼 한복은 입는 사람의 몸 크기에 따라 상대적 공간으로 변화를 보인다. 정형화되지 않은 공간은 무형태적이고 무작위적인 비정형의 특성을 갖게 된다. 무작위성이란 인위적인 요소가 없는 것, 기교적인 것을 거부하고 규칙성이 없는 것으로 의도되지 않은 자연미를 의미한다.[46]

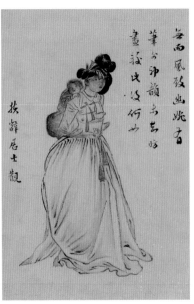

왼쪽 신윤복, 〈전모를 쓴 여인〉, 18~19세기, 비단에 채색, 28.2×19.1cm, 국립중앙박물관.
오른쪽 신윤복, 〈아기 업은 여인〉, 18세기, 종이에 담채, 23.3×24.8cm, 국립중앙박물관.

한복 치마는 입는 방법과 움직임에 따라 다양한 실루엣을 창출하며 신체 치수에 관계없이 입을 수 있다.[47] 막히지 않고 둘러 입는 치마는 몸과 옷 사이에 여백을 만들어낸다. 몸을 둘러싸는 보자기와 같은 역할이다. 신체와 치마 사이 공간은 한순간도 같은 크기, 같은 형태가 동일하게 반복되지 않으며, 시시각각 변하는 표면 주름과 함께 다양한 형태를 만들어낸다. 매번 변하는 자연적인 공간과 주름은 인위적이지 않으며, 무작위적 비정형으로 자유분방한 미감을 드러낸다.

이러한 한복 치마의 외형적 특성은 현재까지도 한국적인 패션의 주된 표현 방법이다. 불규칙한 주름이나 드레이프 등으로 착용자의 움직

　　　　　　　　　　　　　4부　한복은 과학이다

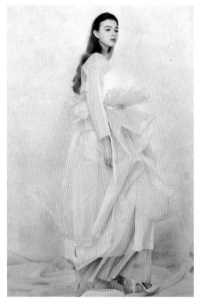

왼쪽 채금석과 김아영, 〈아스라이〉, 2016년.
오른쪽 채금석과 김영지, 〈아스라이〉, 2016년.

임에 따라 변하는 유동적인 외관을 만드는 방식인데, 이는 무작위의 아름다움, 자연스러운 불규칙성, 무균제성과 무기교성이라는 미적 특성으로 나타난다.[48]

비대칭과 비균제성

비대칭은 점이나 선분 또는 평면에서 좌우의 공간이 똑같은 형으로 배치되지 않음을 의미하며, 불규칙이란 규칙에서 벗어남, 또는 규칙 없음을 의미한다.[49]

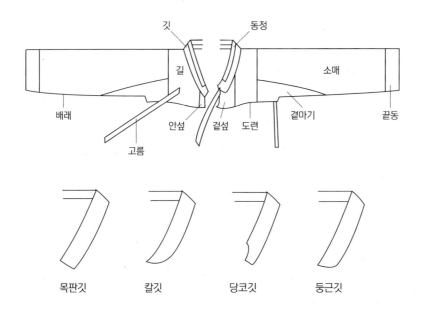

조선시대 저고리 각 부분의 명칭.

　　저고리는 전체적으로 대칭 구조이지만 섶, 고름 등 세부로 들어가면 비대칭적이고 불균형한 부분이 있다.[50] 좌우 비대칭인 여밈이나 회장의 각기 다른 배색, 좌우 옷고름 길이 차이 등 비대칭적인 요소들은 사각형의 저고리에 담긴 이색적인 조형미이기도 하다. 고대에 좌우가 거의 동일하던 가선은 조선시대에 저고리 길이가 짧아지면서 겉섶과 안섶, 겉깃과 안깃이 비대칭적인 모습으로 달라지게 된다. 겉깃은 칼깃, 안깃은 목판깃으로 구성되거나, 아니면 겉깃은 당코깃이고 안깃은 목판깃으로 비대칭적인 모습을 보인다. 또 겉섶과 안섶의 폭이 다르며, 섶의 위와 아래 길이가 다르기도 하다.

　　　　　　　　　　　　　　　　　　　　4부 한복은 과학이다

조선시대 남자 사폭바지.

또 한복은 여밈에 따라 신체 치수 조정이 자유롭고, 형태가 고정되지 않고 입을 때마다 변하는 불규칙성으로 자연스러운 불균형 스타일로 마무리된다. 고름은 앞길의 좌우에 하나씩 달되 서로 다른 위치에 고정하는데, 몸의 움직임이나 외부 영향에 따라 생동감 있는 율동미를 보인다. 옷고름은 오른쪽으로 치우쳐 있으나 그 정도가 지나치지 않으며, 리듬감을 주는 비균제성이 있다. 이렇게 작위적이지 않고 자연스러운 비대칭적 특징이 현대 패션과 통하는 한복의 특징이다.

조선시대 사폭바지는 서양의 좌우 대칭 구조와 달리 비대칭성이 특징이다. 서양 바지는 전후좌우의 대칭선이 뚜렷하며, 중국 바지는 좌우에 한 줄씩 대칭을 만든다.[51] 이와 달리 한국 바지는 큰사폭과 작은사폭이 크게 달라 비대칭 형태가 두드러진다.

또 한복 치마는 개방 형태로 한쪽으로 여며 입는다. 평면적으로 펼쳐진 형태는 좌우 대칭을 이루나 인체에 둘렀을 때는 한쪽으로 여밈으로써 겹치는 부분은 비대칭이 된다.[52] 입었을 때 나타나는 실루엣 역시

2 한복의 예술미

치마 밑단에 스란단을 장식한
조선시대 예장용 스란치마.

불규칙하다. 비대칭적이고 불규칙적인 조형성은 완벽함에서 벗어난 '비움의 미'이다. '비움'은 곧 빈 공간, 여백으로 전체적인 형태에 비대칭성을 띠게 한다. 조선시대 대란치마나 스란치마도 마찬가지다. 문양 구성이나 배치 모두 의복 전반을 채우기보다는 일부만 장식하거나 비워둠으로써 비움과 여백의 미를 표출하며, 비대칭 형태를 띤다.[53]

중첩성

한복은 평면적인 구성에 주름을 사용해 겹치게 하는 특성을 보인다. 반복적인 주름은 한복에 유동적인 겹침으로 가변성을 부여한다. 평면 옷감을 입체적인 몸에 맞추기 위해 허리나 어깨 등 일정한 부분을 긴 삼각형으로 잡아 꿰매는 서양의 다트와는 다르다.

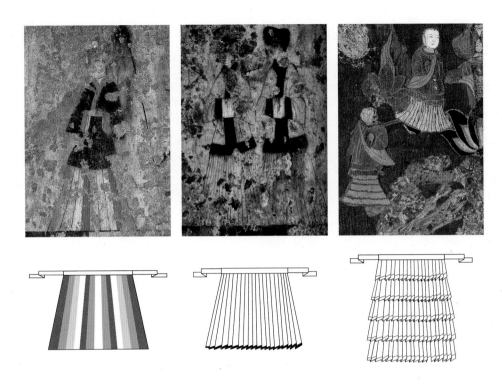

왼쪽 고구려 고분 벽화 속 귀부인의 색동치마, 5세기 말, 수산리 고분.
가운데 고구려 고분 벽화 속 여성의 주름치마. 5세기 말, 수산리 고분.
오른쪽 백제시대 천수국만다라수장 속 여성의 층층치마. 7세기, 일본 중궁사.

　　한복 주름은 저고리, 바지, 치마, 두루마기에 두루 사용된다. 고대 저고리와 포의 아랫단에도 주름 장식이 있다. 이를 란欄이라 하는데, 옷 가장자리에 따로 단을 한 폭 댄 일종의 가선을 말한다.[54] 가선과 다른 점은 마치 플리츠처럼 주름이 한 방향으로 일정하게 잡힌 입체적 선단이라는 점이다. 한복 바지에도 주름이 있다.

　　치마 주름은 세부 형태와 방식이 다양하다. 색동치마의 색상 배열

175　　　　　　　　　　　　　　　　　　　　　　　2 한복의 예술미

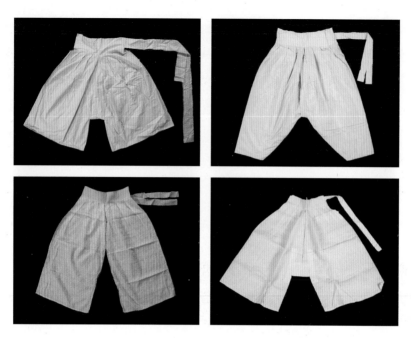

조선시대 여성의 속옷. 왼쪽 위부터 시계 방향으로 속속곳, 속바지, 단속곳, 너른바지.

과 고대의 층층치마, 신라시대 외상과 내상의 두겹치마, 조선시대의 무지기 치마에도 중첩성이 보인다. 한복 치마의 주름 형태는 움직임이나 착장 방법에 따라 무한한 아름다움, 불규칙적이고 무작위적인 공간을 만들어낸다.

무지기치마와 층층치마는 길이가 긴 직사각형 천에 주름을 잡고 치마 길이를 여러 층으로 포개 단계적인 중첩성으로 리듬감을 높인 것이다. 이처럼 조형적으로 거듭 겹치거나 포개는 것, 둘 이상을 거듭해 겹치는 것을 중첩이라 한다. 옷을 레이어드layered 형식으로 여러 겹 겹쳐 입는 것을 의미하기도 하는데, 고구려 벽화에 바지 위에 치마를 덧입고

4부 한복은 과학이다

그 위에 포를 겹쳐 입은 모습, 신라시대에 내상 위에 표상을 입은 이중 치마에서 중첩성이 나타난다.

조선시대에 치마를 풍성하게 만들기 위해 속치마와 속옷을 여러 벌 겹쳐 입은 것도 같은 경우다. 조선시대 여성은 속옷으로 단속곳, 속솟 곳, 속바지, 너른바지 등을 겹쳐 입고, 그 위에 무지기치마, 대슘치마를 입어 실루엣을 풍성하게 했다. 착장 방법으로도 중첩성을 보인다. 조형 의 각 부분이 반복되고 중첩되는 가운데 전체적으로는 하나로 합류되 는 통일성을 보이기도 한다. 현대 패션의 레이어드 룩은 이와 같이 동 양의 겹쳐 입는 중첩된 양식에서 비롯된 것이다.

직선과 곡선의 융합성

한복의 구조는 사각 천으로 다양한 면 분할을 이루며 변화되었다. 한 복은 사각형과 삼각형으로 구성된 평면형이 입체적인 인체에 입혀짐 으로써 몸과 옷, 그리고 공간 사이에 무한한 형을 창출한다. 천·지·인, 즉 하늘원, 땅방, 사람각의 기하학이 한복 조형에 투영되어 옷을 입으면 비균제적인 공간으로 곡선이 두드러진다. 고대에는 주로 한복 구조와 윤곽선이 직선적인 반면, 조선 후기에 이르면 저고리는 짧아지고 치마 주름은 길어져 완만한 곡선미와 불규칙적인 조형감을 뽐낸다.

사각형과 삼각형이 조합된 저고리의 평면 구조는 직선적이라 할 수 있는데, 저고리에 있는 삼각형 곁마기, 포의 무는 옆선이 아래로 넓어 지는 A라인 실루엣을 이루며, 이때 치마나 바지를 착용하면서 나타나 는 한복 특유의 공감각으로 비균제적인 곡선미가 함께 조형된다.

2 한복의 예술미

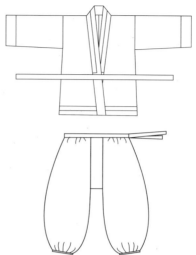

고구려 고분 벽화 속 문지기와 당시 남자의 옷.

　　고대에 직선적인 자연스러운 선을 추구했다면 고려시대에는 자연
스러운 곡선미가 나타나기 시작한다. 그리고 조선 후기에는 저고리와
당의 도련선, 배래선, 섶의 곡선에서 태극과 같은 곡선미가 나타난다.
이러한 곡선은 선적 특성과 더불어 옷감의 재질과 인체의 움직임에 따
라 유동적인 미를 드러낸다. 저고리에 나타나는 곡선미는 태극의 곡선
을 닮은 한국 복식의 특성으로, 무계획 속에 계획된 비균제적 조형 의
식이며 무작위의 미, 자유분방한 미라고 할 수 있다. 이와 같이 한복은
외형상 순환성, 가변성, 무작위성, 중첩성, 직선과 곡선의 융합성 등 다
양한 미감으로 나타난다. 평면적인 마름질 구조와 비틀어 꼬는 방식으
로 제작되는 한복이 인체에 입혀짐으로써 나타나는 특유의 공간감과
여기서 비롯되는 미감이다.

한복과 디자인

한복의 소재, 색상, 문양 또한 시대마다 변화를 거치며 현재까지 독자적인 미감을 나타내고 있다. 한국적 디자인에 접근하기 위해 소재, 색상, 문양 가운데 비교적 한국적 미감으로 가시화된 요소들을 찾아 정리해본다.

전통 소재

소재는 복식의 실루엣을 좌우하는 요소로 미적 감흥을 불러일으키며, 소재의 질감이나 분위기가 한국 복식의 실루엣과 조화되어 미적 특성으로 나타난다. 특히 한복에서는 소재가 차지하는 비중이 매우 크다.

한복 원단은 저마다 고유한 특징이 있는데, 형태 변화가 크지 않은

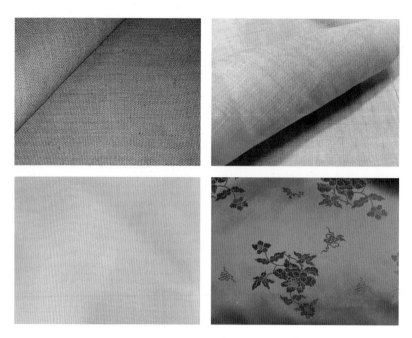

한복 원단. 왼쪽 위부터 시계 방향으로 삼베, 모시, 단, 노방.

대신 시대, 계절, 유행에 따라 소재와 바느질 방법이 달라지면서 다양한 변화를 보인다. 고대부터 이어진 직물로 마, 면, 견 등이 있다.

　한복 업계의 조사에 따르면 한국 사람들이 전통 직물 가운데 가장 많이 사용하는 소재는 문양이 전혀 없거나 혹은 있더라도 바탕에 은은하게 나타나는 견실크이다.[55] 2002년 전주한지가 휴식복 개발을 위해 실시한 조사에서 자연적이고 부드러운 면47.58%에 이어 매끄럽고 광택 있는 견21.77%을 선호한다고 나온 결과와 동일하다.[56] 견 직물에는 명주를 비롯해 각종 주紬, 사紗, 라羅, 능綾, 금錦, 단緞 등이 있으며, 이 밖에도 마 직물인 삼베와 모시, 면 직물인 무명과 광목 등이 한복에 많이 쓰인다.[57]

왼쪽 위부터 시계 방향으로 모본단, 섀틴, 노방, 오간자.

 봄·가을에는 무명, 국사, 갑사, 은조사, 항라를 주로 사용하고 여름에는 모시와 삼베, 겨울에는 양단과 공단을 주로 쓴다. 삼베와 모시는 작업복, 속옷 그리고 상복에 쓰인다. 모시는 섬세하고 가벼우며 투명한 느낌을 줄 뿐 아니라 시원한 이미지로 조심스럽게 비치는 특성이 있어 은근한 멋을 살려준다. 삼베는 거칠고 소박하며 독특한 질감으로 소탈한 정서를 느끼게 한다.

 명주, 공단, 양단, 호박단, 갑사, 노방 등은 직조 방법에 따라 두께와 종류가 다양하며, 수자직일 경우 아름다운 무늬를 넣을 수 있다. 견 직물은 은은한 광택이 있어 고급스러운 전통미를 살릴 수 있다. 명주는

 3 한복과 디자인

단아하고 은은한 아름다움이 있으며, 공단과 양단은 특유의 광택으로 동양적인 이미지를 보이는데, 우아한 광택과 부드러운 촉감은 서양의 새틴과 유사하다. 또 노방과 은조사는 겉감에는 많이 쓰지 않지만 투명한 옷감을 포개 겹치면 자연스러운 물결무늬가 생겨 아름답다. 빛의 반사 각도에 따라 결과 멋이 달라지는데, 서양 직물 가운데서는 오간자가 이와 비슷한 효과를 낸다.

한복 소재는 결이 곱고 광택이 나며 무늬가 아름다운 것이 특징이다. 다양한 문양은 그 자체가 목적이 아니라 복식의 전체적인 미를 보조하는 역할로 존재하므로 섣불리 두드러지지 않는다. 따라서 한복은 직물 자체의 문양보다는 배색을 통한 디자인이 효과적이며, 이는 소재의 단순성, 인체와 직물 사이의 공간으로 표현되는 한복 특유의 미감과 관련 깊다. 직물의 광택은 무늬가 없어도 움직임에 따라 변하는데, 신체의 곡선을 강조하지 않으면서 자연스러운 윤곽을 나타내는 한복의 특성에 매우 효과적이다.[58] 전통 한복 소재는 세탁과 관리가 어려워 최근에는 면과 린넨 등으로 변형한 한복이 유행하고 있다.[59] 일반적인 소재에 국한하지 않고 한지, 레이스, 오간자, 면, 린넨 등 다양한 소재를 사용하면서 한복을 현대화하려는 시도가 이어지고 있다.

전통 색상

색상은 복식의 분위기를 결정하는 중요한 요소로 형태를 통해 복식을 구체화한다. 한국의 색채 관념은 자연, 생활, 종교를 통해 한국인의 마음을 표현한다. 그 가운데서도 색과 오방색은 자연과의 조화를 동경하

고 이를 응용한 한국의 대표 색상이다. 2002년 전주한지는 휴식복 개발을 위한 연구에서 한국적 이미지를 느끼게 하는 색상을 조사했는데, 이 결과 전체 응답자 중 43.2%가 붉은색 계열, 42.7%가 색동이라고 응답했고, 흰색 계열 30.7%, 푸른색 계열 14.7%, 보라색자색 계열 13.8% 순으로 뒤를 이었다. 색동오방색과 흰색이 한국적 색상으로 인식된다는 것이 확인된 것이다.[60]

흰색

『삼국지』를 보면 한국 사람들은 흰 옷을 숭상하고 흰 옷감으로 소매가 큰 포와 바지를 지어 입었다는 기록이 있다.[61] 자연의 소색素色, 정련되지 않은 자연의 흰색 옷을 즐겨 입었음을 알게 해주는 자료다. '변한과 진한의 의복이 깨끗하다'는 기록도 있는데, 이는 물들이지 않은 백저포흰 모시, 자연 그대로의 흰색을 즐겨 입는 습속을 설명한 것으로 보인다.[62] 이처럼 고대부터 한국에서는 모시와 삼베의 자연스러운 황색이나 소색 옷을 많이 입었다. 한국인의 흰색 선호에 대해 최남선은 '태양숭배의 광명을 상징하는 것'[63]이라 했다. 한민족의 백의숭상을 두고 흰색을 선호했다거나 당시 염료가 부족했다는 등으로 설명하기도 하나, 이는 그렇게 단순한 의미가 아니다. 『삼국지』에서 부여인이 흰빛을 숭상했다 함은 한민족 스스로 하늘의 자손, 즉 천손으로 여겨 하늘을 만물의 근원으로 본 관념에서 비롯된 것이다. 따라서 하늘을 상징하는 것은 태양이고, 태양빛을 흰빛으로 여긴 고대 관념에서 흰빛 숭상의 근원을 찾아야 할 것이다. 한민족의 백색 선호는 하늘에 대한 절대적 숭앙심에서 비롯된 것이며, 백색은 한민족의 정체성인 것이다.[64]

3 한복과 디자인

왼쪽 고구려 고분 벽화 속 밥 짓는 여인 그림. 4세기, 안악3호분.

오른쪽 김홍도, 〈씨름〉, 18세기, 종이에 담채, 27×22.7cm, 국립중앙박물관.

　흰색은 모든 빛을 반사하며 아무 색도 없는 무채색이다. 또 채색 정도가 흐려지지 않고 스스로 환하게 빛나는 색이다.[65] 흰색은 자연친화적이며 소박하고 장식이 없다. 색 자체의 순수함에서 소박미, 자연미를 느낄 수 있다.[66] 현대 패션에서 흰색은 세계화된 시대의 흐름에 맞춰 전통적인 상징성 외에 현대적인 색으로 여겨지며 절제미, 지성미 등 미적 특성을 포함한다.[67] 서양의 예술사조 가운데서는 미니멀리즘을 대표하는 색으로, 흰색의 단순함과 간결함은 곧 한국의 전통적인 흰색과도 통한다. 여기에는 고대부터 이어져온 한국의 하늘을 향한 마음이 담겨 있다.

4부　한복은 과학이다

오방색

음양사상은 존재하는 모든 현상을 상극相剋 또는 상생相生이라는 기본 요소, 또는 동력인 음양으로 설명한다. 하늘은 양, 땅은 음을 상징하고 양은 하늘의 모양인 원으로 나타내며, 음은 땅의 모양인 방형으로 표시했다.[68] 오행설은 우주의 모든 존재가 다섯 가지 기본 원소로 구성되며, 이 모든 존재를 다섯 가지 기본 색과 연결 지어 그 원소들이 끊임없이 조화롭게 작용한다는 이론이다.

음양사상은 복식 색에도 적용되어 정색正色과 간색間色을 양과 음으로 구분했고, 이에 따라 우리 민족은 그 사용 범위와 용도를 정했다.[69] 오방색인 황黃, 청靑, 백白, 적赤, 흑黑은 정색으로 양에 속하고, 녹綠, 자紫, 벽碧, 율栗, 강鎠은 간색으로 음에 속한다. 정색은 귀하게 여기고 간색은 천하게 여겨 복색으로 신분과 직분을 구분했다.[70]

오방색은 고대부터 현재까지 한복을 특징 짓는 색상이다. 고구려 무용총과 백제의 고송총 벽화에서도 확인되는데 황, 청, 백, 적, 흑의 정색을 중심으로 자, 녹 등 간색을 더해 색의 범주가 다양했음을 알 수 있다.[71]

또 오방색은 고려시대 초상화, 조선시대 풍속화, 그리고 복식에도 보인다. 연령대에 따라 다르게 적용해 생기를 부여하는 색으로 옷을 지어 입기도 했는데, 특히 어린이 옷에는 생성 원리가 많이 적용되었다. 아이들이 입는 색동저고리는 색 배합이나 배열에 오방색을 두루 갖춰 무궁한 발전을 바라는 의미를 담았다.[72] 또 신부가 입는 녹원삼이나 오방장 두루마기에도 오방색 배열을 담았다.[73]

오방색은 세계 여러 곳에 다양한 색채감으로 존재한다. 특히 실크

오행사상에서 유래한 오방색의 의미

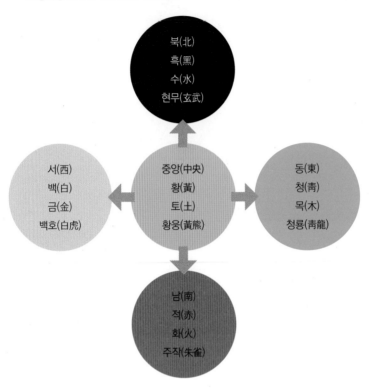

북(北)
흑(黑)
수(水)
현무(玄武)

서(西)
백(白)
금(金)
백호(白虎)

중앙(中央)
황(黃)
토(土)
황웅(黃熊)

동(東)
청(靑)
목(木)
청룡(靑龍)

남(南)
적(赤)
화(火)
주작(朱雀)

로드 문화권에서 한국과 유사한 오방색이 나타나는데, 북방기마민족
의 문화를 공유한 한국인의 색채감이 한국적인 오방색으로 현재까지
이어진다고 할 수 있다.

색동은 시대에 따라 명도와 채도에 변화가 있으나, 공통적으로 사
각형과 삼각형 도형으로 나타난다. 조각보 역시 작은 사각형과 삼각형
천을 모아 큰 사각형을 만드는데, 무작위로 오방색을 배열해 조화를 보
여주는 것이 색동과 마찬가지다.

4부 한복은 과학이다

남녀 아이들의 색동옷.

전통 문양

한국 문양은 전통적으로 사상과 감정을 전달하는 상징이었으며, 생활 주변을 아름답게 장식하는 데 활용되었다. 고대부터 사용된 문양은 식물문, 동물문, 운문, 기하학문, 길상문 등으로 매우 다양하다.

고대 복식에는 주로 기하학문이 보인다. 하늘과 땅의 조화로 이루어진 우주를 상징하며 고구려 고분 벽화의 복식에 다양한 기하학문이 나타난다.[74] 후대로 갈수록 문양이 점점 복잡해지는데, 조선시대 복식문양은 흉배의 동물문, 스란단의 문자문과 식물문, 왕의 면복에 나타나는 십이장문 등이 대표적이다.

이와 같은 전통 문양 가운데 오늘날에도 가장 눈에 띄는 문양은 무엇일까? 전주한지 휴식복 개발을 위한 조사에 따르면 한국적인 문양 선호도는 문자문32.44%, 운雲문29.77%, 태극문16.05%, 기하문12.21%, 화花

전통 문양의 종류

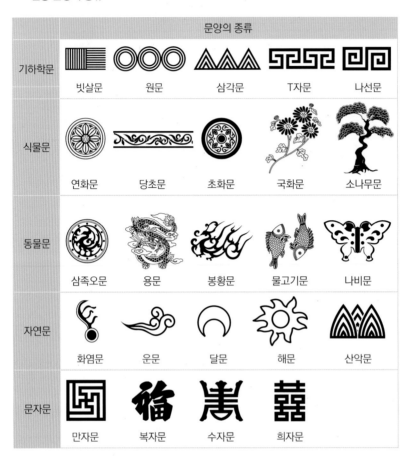

	문양의 종류				
기하학문	빗살문	원문	삼각문	T자문	나선문
식물문	연화문	당초문	초화문	국화문	소나무문
동물문	삼족오문	용문	봉황문	물고기문	나비문
자연문	화염문	운문	달문	해문	산악문
문자문	만자문	복자문	수자문	희자문	

문9.53% 순서로 나타난다. 문자문은 글자를 무늬로 삼거나 특정한 글자를 연속 배열한 문양으로, 글자 뜻대로 이뤄지기를 바라는 기원의 의미가 있다. 현재에는 한글 모양을 상품화해 한국적인 이미지로 다양하게 활용하고 있다. 태극문은 태극기를 비롯해 한국을 대표하는 문양이다. 한국 문화의 근간으로서 우주를 초공간의 세계로 인식한 한국인의 마

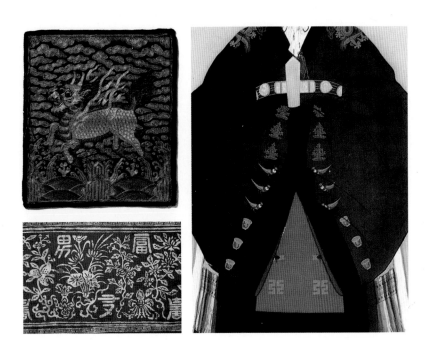

조선시대 여러 옷에 사용된 문양 장식. 왼쪽 위부터 시계 방향으로 흉배, 옷소매, 스란단.

음이다.

또 고대부터 나타나는 기하학문은 직선이나 사선으로 표현된 문양으로 자연이 변화하는 모습이나 현상을 직선과 곡선, 또는 추상적 형태로 나타낸 것이다.[75] 고대부터 세계 곳곳에서 두루 사용됐고, 한국적인 기하문은 단청, 창살, 꽃담 등에 많이 보인다. 기하문은 반복적으로 이어지기도 하고 부분적으로 배치되기도 한다. 원형, 사각형, 삼각형의 직선과 곡선이 반복되고 중첩되면서 한국적인 기하문으로 표현되었다.

한복 문양에도 반복과 중첩이 보인다. 고구려 벽화에도 사각형, 원 등 기하학 문양이 반복되며, 오늘날 양단 같은 직물에도 여러 가지로

189 3 한복과 디자인

전통 건축에 사용된 기하학적 문양. 한옥 담장과 단청.

사용되고 있다. 그러나 한복 직물의 문양은 그 자체가 중심이 아니라 배경에 그친다. 한복에서 문양은 여백 역할을 하기도 한다. 현재까지도 한복에서 문양은 직물의 문양이자 여백으로 표현되고 있다.

전통 한복의 소재, 색상, 문양 가운데 한국적 미감으로 현재에도 시각화된 요소들을 살펴보았다. 세계인에게 한국의 인상을 강하게 주면서도 보편적인 미의식으로 다가갈 수 있는 K-디자인을 만들기 위해서는 이 같은 요소들을 이해하고 발전시킬 필요가 있다.

3 한복과 디자인

한 디자인 원리

한국 문화 전반에 나타나는 공통된 미감으로서 '한 디자인'은 전통의 근본이 된 한 사상과 천·지·인 합일의 사유 체계에 뿌리내리고 있다.

수천 년 역사를 지닌 한국 전통문화는 우주 초공간 세계를 이해하는 공간미학을 토대로 형성되었으며, 한 디자인에는 우주와 인간의 상생 법칙이 투영되어 있다. 우주에 존재하는 모든 사물과 현상을 포괄하는 천·지·인 사상이 건국 신화를 이루고 한국인은 이를 마음에 담아 문화를 만들어왔다. 우주를 하늘, 땅, 사람으로 보고 이를 자연의 원형인 기하학형, 즉 원, 방, 각으로 상징화해 문화에 담아낸 것이다. 이러한 특징은 시공간을 뛰어넘어 현대 입체주의, 미니멀리즘, 추상주의와도 지극히 닮았다.

한국적 조형 정신은 한국 문화에서 공통적으로 표상화된 관념 세계다. 한 디자인의 근원을 알기 위해서는 조형의 본질적 요소와 그 배경, 그리고 원형 탐색을 선행할 필요가 있다.

모든 사물의 조형은 본질적인 요소와 원형 관점에서 시작되고, 원형은 큰 틀에서 문화 속에 들어 있다. 여기서 문화란 인류가 자연에 순

195

응하고 이상을 실현하는 과정에서 생겨난 철학, 예술, 과학, 종교, 사회, 경제 등을 가리킨다.[1] 따라서 문화는 자연을 대하는 인간의 태도, 삶의 형식을 말한다.

동아시아 문화권은 우주를 이해하고 받아들이는 사유 체계에서 많은 부분을 공유함에도 한국, 중국, 일본은 각기 특성이 뚜렷한 문화를 만들어냈다. 서로 다른 문화를 만들어낸 배경에는 서로 다른 마음이 자리잡고 있다. 한 문화에 잠재하는 한국적 미의식은 어떤 배경에서 어떤 특성으로 나타나는지, 이런 원리를 어떤 조형 언어로 말할 수 있는지 살펴보자.

먼저, 한국 문화 원형에 내재하는 사유관을 탐색하고, 한국 문화에 공통적으로 나타나는 내적, 외적 상관관계로 표현 원리를 도출한다. 이는 우주를 바라보는 마음에서 비롯된 문화적 상징들을 바탕으로 그 미감을 살펴 다양한 원리로 체계화하는 것이다. 이를 통해 공예, 조각, 미술, 건축, 패션 등 한국적 디자인에 활용 가능한 디자인 조형 원리의 기틀을 마련한다.

디자인은 구상한 바를 목적에 따라 형상화하기 위해 주제를 설정하고 그 구상에 존재하는 성질, 그리고 다른 것과 차별화되는 특질을 토대로 조형화하는 작업을 말한다. 조형造形이란 여러 재료를 사용해 필요한 형태를 만드는 행위로서, 조형 원리는 여러 조형 요소들이 유기적인 관계나 질서 속에서 창출해내는 외형적 기준과 형식 체계, 방법적인 구성 이론을 의미한다. 따라서 디자인 원리는 구상을 구체화하기 위해 조형물의 전체와 부분, 그리고 부분과 부분의 유기적인 짜임새를 논리적으로 구성해가는 형식에 대한 이론이다.

디자인의 실체는 내용적 요소, 형식적 요소, 실질적 요소로 구성된다.[2] 내용적 요소는 대상의 미적 범주, 이미지, 미의식 등이며 형식적 요소는 형태, 색, 질감 등이고 실질적 요소는 재료, 기술, 시스템 등을 말한다. 디자인의 형식적 요소들은 무한한 시각적 효과를 창출하는 데 사용되며 그래서 조형적 요소라고 하기도 한다. 조형 요소를 요리의 재료라 하면, 조형 원리는 조리법에 따라 적절한 재료를 알맞은 분량으로 손질해 의도한 요리를 만드는 과정과 같다. 조리법이 같더라도 재료에 따라 맛이 달라지듯 조형을 이루는 요소는 매우 중요하며, 같은 재료라도 어떻게 조합하고 배합하느냐에 따라 맛이 달라지는 것처럼 조형을 창출해내는 원리 또한 중요하다. 이제 한국적 디자인의 원형을 이루는 한 사상과 천·지·인을 바탕으로 한국 조형에 나타난 디자인 원리를 살펴보려 한다.

바시미 원리

한국의 전통 디자인 원리 중 한국의 멋과 아름다움을 음양사상으로 표현한 바시미 구조는 공간과 도형이 같아지는 것이 특징이다.[3] 한국 전통 건축 용어인 바시미는 못을 사용하지 않고 나무와 나무를 잇거나 끼워 맞추는 기법, 나무를 서로 마주 붙여 공간을 만들고 그 바탕에 겹친 부분을 분리하지 않는 기법에서 유래한 말이다.[4]

바시미 원리는 바탕 공간이 도형이 되고 도형이 그대로 바탕이 되는 것으로, 공간과 도형이 같아지는 위상기하학적 특징을 보인다.[5] 공간의 위상적 성질을 연구하는 위상기하학에서는 평면 위나 공간상에서 신축 변형만으로 서로 겹쳐 맞출 수 있는 도형은 그 평면 혹은 공간에서 동위同位인 것으로 본다.[6] 즉, 점들의 연속적인 위치 관계를 바꾸지 않고 서로 변형해 맞추어 포갤 수 있는 두 도형은 같은 도형으로 볼

수 있으므로 서로 동상, 또는 위상동형位相同型이라 한다.[7]

바시미 미학에서 공간은 물질과 만나고 이는 다시 마음을 만난다. 따라서 '공간=물질=정신=마음'이라는 등식이 성립하며, 어떠한 제약과 형식이 없는 요소 간의 일원적이고 초월적인 개념을 갖는다.[8] 바시미 미학은 '부분과 전체는 하나'라고 설파한 신라 승려 의상義湘의 화엄사상 원리를 담고 있다.[9] 이는 또 비유클리드 기하학의 뫼비우스 조형처럼 처음과 끝이 없는 순환성 원리와 통한다.[10] 화엄일승법계도華嚴一勝法界圖의 '하나 속에 전체가 있고 전체 속에 하나가 있어 하나가 곧 전체이고 전체가 곧 하나'라는 '一中一切 多中一 一卽一切 多卽一'은 바시미 미학의 근간을 이루는 조형 원리이자 한국 문화의 본질이다.[11] 이는 '한'이 의미하는 '하나이면서 여럿'에서 근원을 찾을 수 있으며, 바시미 안에는 천지인 합일사상에서 나타나는 우주적 관점이 내재한다.

공간과 도형이 같아지는 바시미 원리에서 작은 구조가 전체 구조와 비슷한 형태로 되풀이되는 구조는 서양 과학 가운데 전체는 부분, 부분은 전체라는 개념의 상대성 이론과 통한다.[12] 또 20세기 서양 과학의 패러다임으로 등장한 프랙탈 개념과도 연결된다. 서양 과학은 유클리드 기하학 이래 근대 과학에 이르기까지 '전체는 부분과 같을 수 없다'고 여겨졌으나 19세기 말 대두된 집합론 이후 전체와 부분 사이에 1대 1 대응이 가능하며 부분과 전체가 같다는 개념을 받아들여 이를 카오스적 프랙탈 이론으로 다양한 공리를 만들어내고 있다.[13]

프랙탈 기하학은 작은 구조가 전체 구조와 비슷한 형태로 끝없이 되풀이되는 것을 의미하며, 자기유사성과 순환성이 가장 큰 특징이다.[14] 자기유사성이란 물체를 다른 규모로 들여다보면 동일한 기본 단

1 바시미 원리

프랙탈 원리를 보여주는 코흐의 눈송이 모형과 시에르핀스키의 삼각형.

위가 반복적으로 연결되어 전체 조형을 이루는 성질이다.[15] 각 부분의 형태가 전체 형태와 유사한 자기 복제로 반복 원리를 담고 있는데, 어느 부분을 확대하더라도 유사한 모양이 나타나는 재귀적인 특징을 갖는다.[16] 이러한 도형을 자기유사도형이라 하며, 자기유사성은 부분이 전체가 되고 전체가 부분이 되는 바시미 원리와 통한다고 할 수 있다.

 20세기 들어 우주 공간에 대한 인식의 전환점에서 등장한 프랙탈 기하학은 시간을 거슬러 올라가 한 사상의 근원이 되는 '하나one이면서 여럿many' 개념과 유사하다. 고구려 고분 벽화 속 의상을 보면 사각형이 반복되는 패턴으로 프랙탈 도형이 보이는 자기유사성, 즉 부분과 전체가 같은 유사 구조를 보여준다. 또 고구려 저고리 구조를 보면 각 부분의 옷꼴이 모두 크고 작은 사각형이어서 사각 천이 연결되어 옷이 되고 옷이 다시 천이 되는, 부분이 전체이고 전체가 부분이 되는 바시미 구조를 보인다.

 서양 과학의 카오스와 프랙탈 이론은 우주를 무질서한 것으로 보고

조선시대 사방탁자, 국립중앙박물관.

그 속에 내재된 규칙성을 밝히며, 자연의 본질을 변화와 순환으로 인식하고 모든 현상을 상대적 관점에서 바라보고 포용한다는 점에서 한국의 전통 세계관인 바시미 원리와 맥을 같이함을 알 수 있다.[17] 한국이 고대부터 체득해온 바시미 미학을 서양은 20세기에 와서 현대 물리학을 통해 입증하고 있다. 현대 물리학은 공간과 도형의 구분, 부분과 전체의 구분은 무의미하며 우주가 바시미 논리를 따르고 있음을 보여준다.[18]

　　바탕으로서의 공간이 도형이 되고 도형이 그대로 바탕이 되는 바시미 미학은 한국의 건축, 가구, 생활용품, 한글, 한복 등 전통 조형을 특

징짓는 원리로서 우주 공간을 형상화한 한국의 마음이다.[19] 바시미 원리에 뿌리를 둔 한국 전통 가구를 살펴보자. 장롱, 사방탁자, 문갑, 병풍 등은 종류나 크기에 관계없이 사각형을 바탕으로 한 심층 구조의 원형을 간직하고 있다.[20] 농처럼 분리되는 것이나 장처럼 관 하나로 된 것이나 모두 층을 갖는다. 삼층지장三層地欌이나 서안은 같은 형태의 층을 반복해 쌓아 전체와 부분이 같아지는 바시미 원리를 보여준다.

한옥 또한 바시미 원리를 담고 있다. 이는 건축의 공간과 형태에서 지속적인 변화와 유기적인 연속성구조적 개방성을 제공하는 기하학적 요소다.[21]

한옥의 공포나 마루는 부분과 전체의 형상이 같은 바시미 원리로 건축되며, 바시미는 한 영역과 다른 영역을 연결하는 요소로도 사용된다.[22] 즉 건축에서 제외된 부분을 건축 속으로 끌어들이는 역할을 하며, 이를 통해 새로운 건축적 맥락을 구성하는 것이다.[23]

솟을대문이나 중문을 통해 한옥의 안을 들여다보면 문과 비슷한 모양이 앞뒤로 반복되는 경우를 볼 수 있다. 닮은 요소는 주로 지붕으로, 문에 달린 지붕이 닮은꼴로 풍경에서 반복된다. 문을 통해 바라본 풍경은 거울에 비춰본 것처럼 비슷하다. 이를 액자의 모양새와 풍경 요소의 모양새가 닮았다고 해 '거울 작용'이라 부르기도 한다.[24]

안동 하회마을의 충효당과 창덕궁 연경당은 지붕을 얹은 사각 중문으로 바라본 풍경에도 지붕이 있다. 마치 거울에 비춰본 것 같은 자기 유사성을 보여준다.[25] 이는 넓게 보면 중첩 현상이지만 중첩 사이에 닮은꼴이 반복되는 바시미 원리가 작용함을 알 수 있다.

한복 역시 전체 속에 부분이 있고 부분 속에 전체가 있는 바시미 구

전통 목조 한옥에 보이는 바시미 원리.

조를 따른다.[26] 한국의 마음은 몸을 부분으로 나눠 보지 않고 신체 전부를 한 덩어리로 인지한다. 한복 구조도 부분과 전체가 닮은꼴로, 유사한 꼴이 반복되는 바시미 원리로 구성된다. 한복은 사각형 꼴이 반복되면서 부분의 형태가 전체 모습과 유사한 구조적 특징을 보인다. 바시미 원리는 이같이 전체와 부분, 공간과 도형이 같아지는 것을 의미한다.[27] 한복 저고리, 바지, 치마, 자루, 전대 등이 같은 원리로 만들어진다.[28] 여기서 사각형 천을 공간이라 하고 옷의 부분을 도형이라고 할 때 한복은 공간과 도형을 같이 보는 바시미 원리에 따라 재단된다. 천은 옷이 되고 옷은 천이 되며 이는 바탕과 그림, 공간과 도형이 같아지는 것이다.[29]

1 바시미 원리

한복의 저고리, 바지, 치마는 사람이 입었을 때 비로소 형태가 완성되며 별도로 자기 형태를 갖지 않는다. 바지 앞면은 사각형 마루폭의 앞과 뒤가 마주 붙어 사람이 입었을 때 비로소 형태가 완성된다. 한복 바지를 만들 때는 우선 큰사폭을 자른 뒤 남은 천으로 작은사폭을 만들어 붙이는데 여기에는 옷감과 옷꼴의 구분이 없이 전체가 부분이 되고 부분이 전체가 되는 바시미 논리, 즉 자기유사성이 적용된다. 한복 치마 역시 사각 천이 반복되어 큰 사각형을 이루며 이는 천이 옷이 되고 옷이 천이 되는 바시미 원리로 공간과 도형이 같아지는 원리를 보여준다.

조각보는 천 조각을 이어 붙인 한국 전통 보자기다. 조각보의 조형적 배경은 우주의 공간 미학을 바탕으로 한 음양의 이원론적 사유와 함께 한국 전통의 토대가 된 천·지·인 사상, 즉 원, 방, 각에 근원을 둔다.[30]

조각보는 사각형, 원형, 삼각형의 기하학 패턴을 반복하고 선, 면, 색으로 상호 보완해 심미성을 높인다. 가히 현대 예술 작품에 비견할 만하다. 원형은 하늘, 양을 의미하고 사각형은 땅, 음을 상징하며 삼각형은 인간이자, 하늘과 땅이 맺어지는 관련성을 의미한다. 따라서 조각보에는 천·지·인 삼재의 원리가 스며 인간과 자연의 관계, 우주의 순환성에 대한 통찰이 투영되었음을 알 수 있다.

바람개비형 조각보를 보면 중앙 네모꼴을 중심으로 긴 직사각형의 면을 반복적으로 배치해 마치 바람개비가 돌아가는 양상으로 구성했다. 또 크기가 같은 작은 사각형을 반복해 전체 큰 사각으로 연결되기도 한다. 이는 가로와 세로 각 4개씩 구성된 중앙의 사각형이 퍼져나가 일정 단위의 사각형이 점층적으로 확대되는 패턴으로 변형된다. 작은 사각이 4개 모여 중간 사각이 되고, 중간 사각이 다시 반복되는 구조로

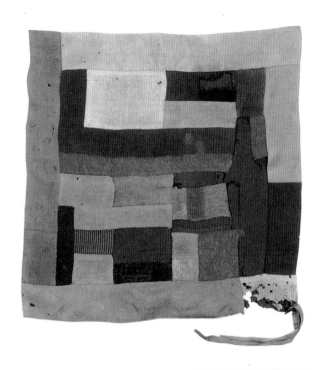

위 조각보, 19세기, 한국자수박물관.

아래 몬드리안,
〈빨강·노랑·파랑·검정이 있는 구성〉,
1921년, 캔버스에 유채, 59.5×59.5cm,
네덜란드 헤이그 시립현대미술관.

역시 바시미 원리를 담고 있는 것이다. 패턴 안의 패턴, 부분과 전체가 겹치고 반복되는 조각보의 구조는 프랙탈 기하학의 자기유사성으로 연결된다.

조각보는 기하학적 면 분할과 색면 구성에서 강한 현대성을 나타낸다. 특히 절제의 미학과 한국 전통색인 오방색은 20세기 추상 미술을 대표하는 몬드리안의 미감과 매우 닮았다. 몬드리안의 사각형은 배경과 형태를 분리하지 않고 같은 비중으로 처리한 점에서 조선의 조각보와 유사하다. 그는 자연적인 회화 개념에서 벗어나 공간은 형태가 되어야 하고 평면이어야 한다고 생각했다. 이는 공간은 도형이고 도형은 공간이라는 바시미 원리를 그대로 따르는 것이다.[31]

바시미 원리는 고구려 감신총 벽화에도 그대로 담겨 있다. 몬드리안의 색면 구성 작품들은 조선시대 조각보의 사각형 반복 구성이 매우 유사하다. 크고 작은 사각형이 반복되고 작은 사각형 조각은 전체 사각형과 형태가 같은 자기유사 도형으로, 몬드리안의 작품과 조각보 모두 자기유사와 반복이 큰 특징이다.

한국 사회에서 평범한 여인들의 생활 공예로 창조된 조각보는 이미 십수 세기 전에 우주 과학을 형상화한 한국 정신 문화의 결정체로 볼 수 있다. 그 시대에 이미 우주의 생명 창출과 소멸의 영원한 순환성을 인식한 한국의 사유 체계와 미의식은 20세기 이후 카오스의 세계관으로 전환된 서양과학과 예술로 세계성이 입증되고 있다.

한국 춤에서도 바시미 원리를 볼 수 있다. 서양 발레가 개별 동작의 조합, 혹은 신체 부위별 움직임의 결합으로 이루어진다면 한국 춤은 동작과 신체가 전체를 이룬다.[32] 이는 유와 무, 그리고 동작과 정지 상태

처럼 개별적 대립물의 이원론적 투쟁을 중시하는 서구적 사고와 달리, 전체와 융합을 강조한 한국인의 일원론적 사고방식이 반영된 것이다. 한국 춤에서는 개별 동작의 구성이나 형식보다는 전체와의 관계와 흐름을 중시한다.[33]

이와 같이 한국은 사물을 개별적으로 인식하기보다 전체 속에서 개체들의 관계를 중시하는 종합적 사고관을 바탕으로 형성되었다. 그리고 이러한 부분과 전체의 관계는 한국 문화 전반에서 바시미 원리로 나타난다.

의상에서의 바시미 원리는 같은 단위를 반복해 부분과 전체가 일체를 이루는 디자인을 생각해볼 수 있다. 또 같은 문양을 확대하는 구조, 곡선이나 직선 등 다양한 요소를 반복시키는 등 부분과 전체가 같아지는 구조로 접근할 수 있다. 옷감 자체가 옷이 되고 옷 자체가 옷감이 되는 한복 치마의 개념으로 구상하면 다양한 조형 이미지에 접근할 수 있을 것이다.

1 바시미 원리

비유클리드적 순환 원리

비유클리드적 순환성은 우주의 공간감을 입체적으로 사유하고 체득해 온 한국 문화의 대표적인 특성이다. 우주를 고정된 실체로 바라본 서양 의 유클리드적 평면성에 반대되는 한국 특유의 미감이다.

순환이란 주기적으로 되풀이해 돎, 또는 그런 과정을 의미한다. 순 환은 생명 유지를 위한 끊임없는 움직임으로 대우주 자연에서도, 소우 주인 인간의 몸에서도 동일하게 일어난다.

한 문화에 나타나는 비시원성은 기의 순환을 상징적으로 나타낸 '비 틀어 꼬는 띠 문화' 개념을 보여준다. 이는 비유클리드적 특성으로, 우 주에 존재하는 만물은 음과 양의 역학에 의해 생성되어 끊임없이 순환 한다는 천지창조와 생성의 원리를 말하며, 이는 바로 '태극'을 말한다.

세상 만물에는 음양의 상대성 이론이 적용되는데, 이는 상대적 동

시성과 순환적 연속성, 조화적 통일성을 함축한 태극을 의미한다.[34] 상대적 동시성은 정신과 물질, 선과 악, 미와 추, 참과 거짓, 영혼과 육체, 좌와 우 등 상대적 개념의 공존을 가능하게 한다. 순환적 연속성은 모든 만물이 통일과 분리를 끊임없이 반복함을 의미한다. 태극의 음과 양은 극단적으로 대립하는 기운이지만 떨어질 수 없는 존재로서 서로 순환하고 조화를 이루는 가운데 만물이 만들어진다. 태극은 우주와 생명의 원천으로서 형체가 없는 형이상학적 존재다.

순환과 반복의 원리는 이와 같이 태극 세계와 연관이 있으며 한국 문화의 정체성 그 자체다. 순환 원리는 만유의 존재 법칙과 존재 양상의 근원적인 이치로 동양에서는 보편적이다.[35] 노자는 『도덕경』에서 모든 존재가 결국 원점으로 돌아갈 수밖에 없음을 보편적 진리로 풀어나갔다. '逝曰遠 遠曰反'에서 순환성을 나타내는 '遠'은 멀다는 의미이다.[36]

'멀다'는 것은 물리적 거리를 뜻하는 데 그치지 않고 '궁극'을 말한다. 두루 다니면서 그 극을 다하지 아니함이 없으니 그것은 인간의 마음으로만 느끼는 '감' 혹은 '촉'이라는 것에 국한되는 것이 아니다. 그렇기 때문에 '멀다'고 한 것이다. 그러나 그 감에 집착하지 않고 그 몸 됨은 홀로 서 있는 전체이다. 그러므로 항상 '되돌아온다'라고 해 순환성을 나타낸다. 이렇게 우주에서 일어나는 유기체의 피드백 시스템을 노자는 평면적으로 '순환성'이라고 해설했다. 동양 문화에서 우주 공간감에 대한 철학적 해석은 한국 문화에서 초공간적인 입체감으로, 비틀어 꼬는 비시원적 공간감의 세계, 즉 태극으로 형상화되었다.

일찍이 한국 선조는 우주에 대해 파波가 흐르는 공간감을 비틀어 휘고 접혀 돌아가는 선과 면의 연속적인 흐름으로 보았으며 따라서 방향

성을 예측할 수 없는 것으로 인지했다. 이를 '기'라고 인식하고 '태극'으로 명상화했다. 그리고 태극은 국기의 상징이 되고 수많은 선동문화에 스며들었다.

한국인의 마음에 담긴 태극 세계의 우주 에너지, 기의 운동은 비틀어 돌아가며 휘고 접히는 선과 면으로 나타나는 파의 곡률 변화로서, 볼 수도 만질 수도 없는 무형의 존재감으로 방향성을 예측할 수 없다. 그래서 비시원적, 비유클리드적이라 한다. 한국 조상은 구불거리는 기다란 선을 사용해 이를 삼태극으로 형상화했고, 이것을 마음에 담아 키우는 과정에서 '비틀어 꼬는 띠 문화'를 탄생시켰다.

우주를 고정된 실체로 인지한 서양이 19세기에 우주의 순환성을 인식해 뫼비우스 띠로 형상화한 것을 감안할 때, 한국의 조상이 철학적으로 정리하고 예술적으로 발현시킨 우주에 대한 통찰과 미감은 가히 세계적이라 해도 과언이 아니다.

고구려 무용총에서 보이는 물결 모양이나 매듭, 전대, 한복 봉제 구성, 한복의 외형선, 새끼줄, 지공예, 멍석을 비롯해 살풀이, 부채춤 등 한국 무용과 먹거리 문화에도 태극 형상은 수없이 나타난다.

시작과 끝이 없이 하나로 통하는 '기'의 공간감은 비틀어 꼬는 비유클리드적 순환 원리로 한국 전통문화에 다양하게 나타나고 있다.

한옥에서도 비유클리드적 순환 원리를 볼 수 있다. 순수한 공간 관점에서 보면 한옥은 뫼비우스 띠에 비유할 수 있다. 물론 건물은 사람이 사는 공간이기 때문에 뫼비우스 띠와 형상이 같을 수 없다. 물리적인 골격은 만들 수 있을지 모르지만 그 속에서 사람이 거주하는 것은 불가능하다. 그럼에도 한옥 공간은 뫼비우스 띠에 비유될 만하다. 한옥

은 안팎 구별이 없고 채와 마당이 서로 교차해 감싸는 공간이며, 나의 위치는 전후, 상하, 좌우를 토막 낸 확정적 지점으로 정의되지 않는다. 늘 흐르는 과정의 중간에 있으면서 빈 구멍을 따라 이동하다 보면 공간의 여정을 거쳐 처음 자리로 되돌아오게 된다. 위상기하학을 동선 이동과 공간 경험이라는 건축적 구성으로 치환해보면 한옥은 뫼비우스 띠에 비유될 수 있다. 현대 건축가들이 구현하고자 한 해답이 한옥 안에 들어 있는 것이다.[37]

한옥의 공간은 막히지 않고 순환한다. 이 방에서 저 방으로 가는 길은 여러 갈래이며 형식도 여러 가지다.[38] 사방으로 적당히 뚫리고 적당히 막혀 있다. 사방을 막으면 방이 되지만 이는 가변적이어서 언제든 틀 수 있고 트면 길이 난다. 방과 방 사이에 문이 난 경우도 많아 이 방에서 저 방으로 가는 길이 작은 여로가 된다.[39]

한옥 공간이 순환한다는 것은 시작과 끝이 없고 하나로 통하는 원통의 뜻을 담고 있다. 원은 시작과 끝이 없이 순환하는 완전한 도형으로, 한국에서는 고대부터 하늘을 상징하는 표상으로 여겨 신성시했다. 동·서양 모두 하늘의 형상을 모방한 원형을 건축에 차용하되, 차용 범위는 둥근 천장을 조형하거나 돔 지붕을 조형하는 데 그쳤다. 하지만 한옥은 원이 지닌 상징성을 공간에 적용해 막힘 없이 둥글둥글 도는 동선 구조를 만들어냈다.[40]

김동수 고택 안채는 전田 자 공간에서 빙빙 도는 구조가 방 하나에서 일어난다. 이는 단순히 도는 것이 아니라 방 하나에서 사방팔방으로 동선이 닿는다는 뜻으로, 집 전체로 보면 기의 흐름이 막힘 없이 원융무애한 공간을 이루는 것이다.[41] 윤증 고택은 3차원인지 4차원인지, 벽

2 비유클리드적 순환 원리

관가정, 우재(愚齋) 손중돈(孫仲暾)의 집, 15세기, 경상북도 경주시 양동마을, 보물 제442호.

을 세운 목적이 나누려는 것인지 통하려는 것인지, 공간은 실내인지 실외인지, 방인지 마당인지 모호하다.⁴² 관가정을 보면 수직선과 수평선이 만나는 축에 길을 하나 더 내어 진정한 순환의 경지를 보여준다.⁴³

이와 같이 한옥은 '원'이라는 형태에서 기하학적 형상이 아니라 기가 순환해 통하는 비유클리드의 입체적 공간감으로 읽었다. 집의 순환 원리를 통해 사람과 집과 우주가 기로 통하는 공간을 만들어낸 것이다.

한국 전통 공예인 지공예, 즉 종이접기도 비틀어 꼬며 돌아가는 순환의 원리를 담고 있다. 종이접기는 2차원 평면을 비틀어 돌려 접어 입체적인 형태를 만드는 것이 특징이다. 바지저고리 종이접기를 보면 먼저 사각 종이에 선을 낸 다음 네 귀를 가운데로 접어 맞추고 뒤집는다. 다시 네 귀를 가운데로 접어 맞추기를 반복하고 주머니 네 개를 열어 펼친 뒤 반을 내려 접으면 저고리가 완성된다. 바지는 저고리를 거꾸로 잡고 양소매를 풀어 뒤집어 내린다.⁴⁴ 동서남북 종이접기 역시 바지저고리와 같이 사각 종이로 3번까지 접은 뒤 뒤집어 각 모서리의 주머니를 열어 완성한다.

이와 같이 다양한 종이접기 기법은 대체로 사각형 종이를 접고 돌려 삼각형, 사각형, 원형 등 기하 형태를 만든다. 여기서 원형, 사각형, 삼각형은 하늘, 땅, 사람, 즉 천·지·인을 상징하며, 사상적 원리와 기하학적 특성에 내재된 미적 의미 역시 한국인의 철학적 사유를 바탕으로 한다. 평면에서 시작해 입체적인 우주 세계를 형상화시킨 것이다.

또 종이접기는 면을 접어 뒤집거나 돌리는 방법으로 우리의 사상 체계를 표현하며, 고대부터 고차원적으로 조형된 기법이다. 여기에는 우주를 형상화한 뫼비우스 띠의 원리가 적용되어 있다. 면을 휘고 꼬고

　　　　　　　2 비유클리드적 순환 원리

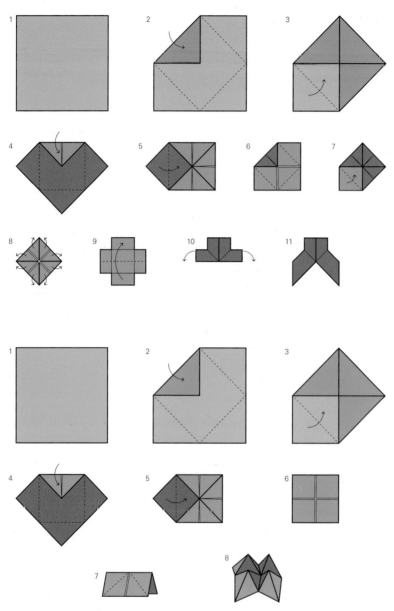

위 바지저고리 접기

아래 동서남북 접기

지승 광주리와 병, 조선 후기.

비틀어 전후 좌우 상하 내외가 없는 비정향성을 다룬다는 점에서 비유 클리드 기하학 그 자체다.

한지 노끈을 이용한 지승紙繩 공예에도 비틀어 꼬는 순환의 특성이 여실히 나타난다. 지승은 닥 섬유를 수천 번 두드리고 쪼개고 걸러 말린 뒤 이를 비틀어 꼬아 만든다. 지승을 만드는 방식부터 이미 비유클리드적인 순환성을 담고 있다. 비틀어 꼬는 방식으로 현대적으로 해석한 강성희의 지승 그릇은 조선의 달항아리처럼 질박하고 구수하다.

한국 옛 마을 어귀나 고갯마루를 보면 돌을 쌓아놓은 곳이 종종 보인다. 마을을 수호하는 서낭당이다. 그 옆에는 마을 굿을 할 때 제를 올

2 비유클리드적 순환 원리

리는 커다란 나무가 있다. 하늘과 땅을 연결한다는 뜻에서 신목이라 불린다. 이 나무에는 오방색 헝겊 띠를 매다는데 여기서도 끈 문화로 상징[45]되는 한국의 비유클리드적 순환 원리를 볼 수 있다. 한국 문화에서 '끈'은 우주의 순환성을 담은 뫼비우스 띠의 비유클리드적 표상이다.

한국 음식에도 비유클리드적 순환 원리가 보인다. 한국 음식을 대표하는 비빔밥을 보면 한국인이 유달리 섞어 먹기를 좋아한다는 것을 알게 된다. 한국인처럼 섞어서 비비고 끓이는 음식을 좋아하는 경우도 흔치 않다. 비빔밥은 골동반骨董飯, 혹은 화반花飯이라 불렀는데 골동반은 '어지럽게 섞는다'는 의미다. 비빔밥은 중국, 일본과 달리 섞음의 미학을 가장 잘 구현한 음식이다. 다양한 재료를 가지런히 차려놓은 비빔밥은 단번에 질서가 파괴되지만, 곧이어 여러 재료가 섞이고 맛의 조화를 이뤄 새로운 질서로 나아간다.

비유클리드적 순환을 보여주는 태극의 곡선은 한복에도 있다. 한복은 1차원에서 3차원 공간을 형성하는 조형성을 지닌다. 끈紐이나 포布 자체를 몸에 둘러 입기보다는 포의 면을 자르고, 꼬고, 휘는 방법으로써 한국인의 사상 체계를 일관성 있게 표현했다. 돌리고, 비틀고, 감아매는 방식의 우주 순환 원리가 그대로 표상된 것이다.

저고리에서 옷고름을 비틀어 돌려 매는 법이나 저고리, 당의의 도련선, 조선시대 치마의 실루엣, 버선이나 신발 등에 나타나는 곡선미, 흉배의 봉황이나 용 무늬 배치, 옷감 무늬에도 태극 형상이 보인다. 조바위, 남바위 등 쓰개류도 수평선과 수직선의 대립적인 만남을 유연하게 곡선으로 처리해 중용과 중정 사상, 원융무애[46]의 이상을 대변한다. 이는 음양의 태극지묘를 뜻하는 조화와 균형을 추구하는 것이다.

5부 한 디자인 원리

삼작노리개,
노미자.

　조선시대 바지에도 비유클리드 순환 원리가 나타난다. 사폭바지
는 비대칭성이 특징이다. 김상일은 한복 바지가 뫼비우스 띠에 원기둥
을 접목시킨 클라인 병 개념을 반영한 것으로 비정향성을 지닌다고 했
다.[47] 겉면과 안면을 비틀어 상하를 붙인 뒤 대각선으로 잘라내 좌우 바
짓가랑이를 만들어 안감과 겉감이 밀리지 않도록 봉제하는데,[48] 안감
과 겉감의 연결 방식이 마치 전후 안팎이 180도 방향을 바꾸어 연결된
뫼비우스 띠처럼 꼬인 구조가 된다. 또 저고리의 안감과 겉감을 이어
붙인 소매를 '고대'로 비틀어 돌려 빼는 과정이 전통 사상의 상징인 비
틀려 휘어 돌아가는 태극의 비유클리드적인 순환성과 연결된다.
　한국 전통 장신구에도 비유클리드적 순환 원리가 보인다. 전통 노
리개의 매듭법은 긴 끈을 돌려가며 반복적으로 얽으면서 형태를 만든

다. 전통 가방인 전대 역시 긴 직사각형 띠를 45도 비틀어 얽어 만든다. 이렇게 한국 전통 장신구는 태극의 순환성을 상징하는 피피우스 띠를 45도 각도로 비틀어 돌려 만들어 비유클리드적인 순환 원리를 보여준다.

버선 역시 발을 감싸면서도 발의 생김새를 따르지 않고 독자적인 형태와 선을 지닌다.[49] 발목과 앞부리의 완만한 곡선이 마주쳐 살짝 솟아오른 섬세한 형태로 버선에서도 태극의 순환적인 곡선 형태를 볼 수 있다.

한국 풍속놀이인 '강강술래'에서도 순환 원리를 찾아볼 수 있다. 강강술래는 풍요를 기원하면서 손에 손을 잡고 둥글게 원을 그리며 그 중심을 향해 안쪽으로 말려 돌아가는 춤이다. 한국인들의 우주를 향한 태극 정신세계를 형상화한 대표적인 놀이라 하겠다. 사물놀이, 농악놀이에는 모자 중심에 긴 끈을 달아 허공에 돌리는 상모돌리기가 있다. 커다란 원을 그리며 끈을 돌리는데 이 역시 태극의 순환성을 나타낸다.

한국 전통 춤인 살풀이도 띠를 연상시키는 기다란 천을 가지고 추는 춤이다. 천의 움직임은 눈에 보이지 않는 기의 순환을 표현한다. 부채춤, 탈춤 역시 한국을 상징하는 전통 춤으로 나선형으로 돌아가는 우주의 순환성을 연상시키는 동작들로 구성되어 있다.

한국 전통 춤의 정수라고 일컫는 승무는 북과 함께하는 격렬한 춤이다. 무아의 경지에서 해탈의 기쁨을 맛보며 절정을 향한 뒤, 북소리가 멎고 느린 굿거리장단에 맞춰 감정을 가라앉히며 춤을 마무리한다. 승무의 움직임은 맺고 풂과 음양의 이치를 담고 있다. 호흡을 위로 한 번 올리면 아래로 내리고 발 놀림은 앞으로 가면 반드시 뒤로 돌아온다. 장삼을 크게 한 번 휘두르면 그다음은 작게 가고, 감으면 풀고 풀면

붉은 가사와 흰 장삼, 흰 고깔 차림으로 추는 승무.

다시 감는 순환 과정을 보여준다. 승무에는 시작부터 끝까지 정지 상태가 없다. 한 동작의 끝은 다음 동작의 시작으로 이어지면서 순환한다.

　태극의 음양오행 순환사상은 한국 전통 음악에도 담겨 있다. 음계에 음양오행을 반영한 궁상각치우宮商角徵羽가 이를 상징하며, 다섯 음으로 분배함으로써 『악학궤범樂學軌範』의 5음 12율을 이루는 근본이 되었다. 그리고 무속 음악인 시나위와 농악 연주에도 음양의 순환에 의한 연주가 뚜렷하게 나타난다.[50]

　한국 국악에서 중요한 환입還入 형식도 순환성을 보여준다. 환입 형식은 도드리 형식, 환두換頭 형식이라고도 하며, '환입'은 '도드리'의 뜻

왼쪽 채금석과 표선희, 〈얽어매다〉, 2016년.
오른쪽 채금석과 배수영, 〈얽어매다〉, 2016년.

대로 악곡의 특정 부분을 돌려가며 반복한다는 뜻이다.

이렇게 한국의 전통놀이와 춤, 음악 모두 생성과 소멸의 순환성을 상징하는 태극의 초공간 세계를 담고 있다.

비유클리드적 순환 원리는 한국 전통 디자인을 대표하는 원리다. 현대 의상에서도 천 한 장을 비틀어 돌려 얽는 방식과 태극 형상의 공간감 등을 디자인에 다양하게 응용할 수 있다. 다음 작품들은 한국의 비유클리드적 순환 원리를 적용해 원단 자체를 비틀어 돌려 얽으면서 다양하게 현대화한 한 스타일 패션을 보여준다.

5부 한 디자인 원리

무형태 원리

무형태란 말 그대로 형태가 없음을 의미한다. 동양 철학의 기본 개념인 '무無, nothingness'의 우주관에서 유래한 것이다.

동양과 서양은 오랜 세월 멀리 떨어져 서로 다른 마음으로 각각 문화를 발전시켜왔다. 마음의 차이는 우주를 바라보는 사유 체계의 차이에서 비롯되고 이는 사물에 대한 동·서양의 인식 차이를 가져왔다.

동양의 사상은 전통적으로 서양의 유有, being와 대조되는 무의 우주관이 기본을 이룬다. 무란 '아무것도 없음'을 의미하나 비가시적인 기의 존재를 말하는 것이기도 하며, 정해진 것이 없다는 뜻이기도 하다. 이는 동양 철학의 핵심을 이루는 '도道'로 설명되는데, 도란 구체적인 사물이 아니다. 무는 도의 특징 중 하나이며 본질적 의미를 갖는다. 천하 만물은 모두 유에서 생기는데 유는 무에서 생기는 것이므로 무가 근

본이며, 무에서 유로 나아간다.[51] 다시 말해 텅 빈 우주의 무의 공간은 기로 가득 차 있고 기의 여하 사용으로 이뤄지는 생성과 수멸의 끊임없는 작용에 의해 유로 나아감을 말한다. 이는 기의 작용에 의한 존재감을 상징적으로 나타내는 동양의 마음이다.

무의 우주관은 공空과 허虛 개념을 낳는다.[52] 한국을 포함한 동양에서 우주는 공, 허 상태이나 이는 눈에 보이지 않는 기, 즉 에너지로 가득 찬 공간이다. 기는 볼 수도, 만질 수도 없고 형태도 갖지 않으며 마음에 따라, 그리고 상황에 따라 변한다. 여기서 虛란 비어 있음, 또는 여유 공간을 뜻한다. 이는 보이지도, 손에 잡히지도 않지만 느낄 수 있다. 무형의 우주와 여기에 존재하는 기의 세계를 형용하는 동양적 사유관이다.[53] 이를 일컬어 '모습 없는 모습이요, 물체 없는 형상無狀之狀 無物之象'[54]이라 한다. 있다, 없다를 말할 수 없는 상태지만 모습이 없는 것 자체로 하나의 모습을 말하는 것이다. 모습이 없음이 곧 모습이요, 모습이 있는 것은 곧 모습이 없음을 말하는, 다시 말해 어느 한쪽에 치우치지 않는 것이다. 이러한 무형태의 형상화는 특히 동아시아 가운데서도 한국 문화의 본질로 나타났다.

한국 산수화는 의도적으로 빈 공간을 두어 여백의 미를 표현했다. 비어 있기에 보는 이에게 생각할 수 있는 여유를 준다. 동양에서는 눈에 보이는 실체만큼이나 허의 존재에 의미를 둔다. 허는 변화의 가능성, 즉 잠능태를 내포하며, 자연의 모든 사물은 순환하고 변화하는 가변적인 존재임을 보여준다. 그래서 동양은 변화의 영원성을 주장한다.[55]

무와 관련해 동양 사상에서 중요한 것은 '사혹존似或存, 있는 것 같다'이다.[56] 현실적 존재로 보지 않는 기 철학적 세계관을 대표하는 문구다.

윤두서, 〈익암관월도〉,
17세기 말, 비단에 수묵,
21.5×24cm,
간송미술관.

사似라는 반신반의한 표현은 모든 존재를 실체로 확정 지을 수 없다는
'도가도비상도道可道非常道'의 인식론이다. 여기에서 도道는 존재가 아니
며 동시에 실체가 아니다. 따라서 그 존재에 관해 '있는 듯이 보인다'라
고 할 수밖에 없다.[57] 이것은 도의 존재를 부정하는 것이 아니라 긍정하
는 것이다. 존재의 긍정이란 존재의 존재성을 뛰어넘는 것을 말한다.

　한국은 이원성을 거부하는 종합적 사고관holism이 강하다. 우주를 기
의 세계로 바라보는 것은 동양의 공통된 사유 체계다. 그러나 예술에서
외형을 명료하게 하지 않고 덩어리로 뭉뚱그려 본질만 표현하는 무형
태성은 한국만의 독특한 미의식이다. 뚜렷한 실체를 보여주기보다 존

3 무형태 원리

신라시대 토우.
악기를 연주하는 인물상.
국립중앙박물관.

재의 측면을 나타내고자 하는 미적 감정이라 할 수 있다.[58] 따라서 한국
에서는 조형 역시 각 부분을 인지하지 않고 전체를 한 덩어리로 인지한
다. 이는 실존 이전을 보여주는 한국만의 미적 감정이라 하겠다.

신라시대 토우는 부분 묘사를 생략한 채 인체의 뚜렷한 특징만 드러
내며 덩어리로 표현했다. 백제의 쌍계인물상이나 유리동자상도 인체라
는 본질만 나타낼 뿐 뭉뚱그려진 형태로 전체적인 느낌만 표현했다.

무형태성은 회화에도 나타난다. 한국화는 민족의 얼을 상징적으로
표현한 그림으로 먹의 농담과 선의 굵기, 속도, 강약 등 운필의 효과를
최대한 살린다.[59]

이중섭이나 한국화의 새로운 장을 개척한 김기창, 서예 추상이라는
독창적 세계를 창조해 세계적 명성을 얻은 이응노도 풍경이나 동물을
전체적인 느낌을 뭉뚱그려 표현했다. 붓의 필치만으로 형상을 나타내

방짜유기 좌종,
중요무형문화재 이봉주,
놋쇠, 42×28cm.

는데 부분보다 전체를, 그리고 직관을 중시하는 한국인의 사고를 표현한 것이다. 서양 고전 예술에서 비례, 대칭 등 수치를 맞춰 섬세하게 표현하는 것과는 대조적이다.

붓은 동양을, 펜은 서양을 대표하는 필기구다. 붓은 끝이 부드럽고 뭉툭해 농담 표현에 적합하고, 펜은 뾰족하고 단단해 정밀한 선 표현에 적합하다.[60] 형태의 경계보다 전체적인 직관을 중시한 동양에서는 붓이 발달하고, 물체 하나하나를 객체로 보고 부분의 형태를 개별적으로 분석하는 서양에서는 펜이 발달했다.

한국 고대 토기나 조선시대 달항아리에서도 한국의 무형태성을 읽을 수 있다. 감정의 원형을 암시할 뿐 추구하는 바가 분명하게 드러나지 않아 존재 그 자체에 마음을 둔 무심함을 보여준다. 철저한 비균제성, 비정형감을 나타내는 것이다. 방짜유기 또한 매끈한 표면이 아니라

수많은 메질로 다져진 자연스러운 질감과 한 덩어리로 보이는 무형태적 조형을 보여준다.

건축 역시 마찬가지다. 한국 건축은 대체로 기의 순환을 중시해 폐쇄성 없이 열린 공간을 지향하며, 뚜렷한 형태를 보여주지 않는다. 삶의 터를 보여줄 뿐 거주 공간의 구체적인 형태를 강조하지 않는 것이다. 한국 고대 가옥에 대해서는『삼국사기』와『삼국유사』에 가락국의 김수로왕이 세운 가궁假宮은 토계土階 위에 세우고 초가지붕을 이었으며 초가지붕 끝을 가지런히 자르지 않은 소박한 형상이었다고 기록돼 있다.[61]

초가지붕의 외형이나 윤곽은 형태가 고정되지 않고 구조하는 사람들의 심성에 따라 구현된다.[62] 자연 속에서 함양해온 마음에 따라 건축물을 축조하고 조형한 것이다. 자연친화적이고 뚜렷한 형태가 없는 무심의 존재감을 느낄 수 있다.[63]

한옥의 담과 기단 역시 무형태성을 보인다. 들쑥날쑥 울퉁불퉁한 면이나 입체로 돌을 막쌓기로 쌓았다. 한옥과 마찬가지로 조경 역시 자연을 그대로 살려 작위적이지 않다. 한옥의 마당은 일부러 꾸미지 않는다. 문만 열면 보이는 모든 환경 요소가 곧 정원이기 때문이다. 방과 벽, 천장이 이루는 면의 공간과 바깥 광경은 대조를 이루면서 한 폭의 풍경화를 연출한다.[64]

반면 일본 조경의 핵심인 분재盆栽를 보면 판에 박은 듯 정교하게 이상적인 모양을 꾸며내 작위적이고 정형적이다. 일본 건축 역시 만들어진 공간에서 자연을 관조해 한국과 미적 감정이 매우 다르다.

이와 같이 한국 문화에 나타나는 무형태성은 한국의 정신과 밀접한 관계가 있다. 한국을 포함해 동양 복식에서 바탕이 되는 미의식은 자연

관에 근거한다. 한복은 천·지·인 사상에 기초해 인간과 자연의 합일과 융화에 주안점을 두었고, 인체를 드러내기보다는 의복과 인체가 자연과 조화롭게 어우러지게 했다. 인체를 부분이 아닌 전체로 인식하며 형태에 있어서도 자연스러운 비정형을 추구했다. 한국 사람들은 천·지·인 우주를 복식에 반영했다. 원, 방, 각형 면을 바탕으로 한 비구조적 디자인으로 구현한 것이다. 중국이나 일본은 형태가 명확한 정형성을 보이며, 이는 한복과는 차별되는 특성이다.

한복의 무형태성은 치마에서 뚜렷하게 나타난다. 몸과 옷 사이의 여유로운 공간감을 살려 자유분방한 자연미를 표현하는 것이 한국 치마의 특징이다. 직사각형 옷감을 주름잡아 둘러 입는 치마, 그리고 바지의 풍성한 형태는 여유롭게 열린 의복 사이에 인체가 자리하면서 형성한 한국만의 조형감이다. 형식에 무관심하고 외형을 초월해 내적 정신성에 집중함으로써 무형태를 창출하는 것이다. 이와 같이 열린 공간을 통해 인간과 자연의 경계를 허물고 자연과 더불어 살아가려는 한국인의 마음이 한복에 배어 있으며 이는 한국의 우주관을 보여준다.

한복 치마는 입었을 때는 풍성하지만 벗으면 완벽하게 평면이 된다. 외형은 인체와 무관한 드레이프형이며, 착장법에 따라 새로운 각도에서 인체를 강조하는 무형태의 조형미를 창출한다. 따라서 한국 복식에 나타난 무형태는 서양의 인체형을 토대로 정형화된 의복형이나 착장 방식을 거부하고 어떠한 틀에도 얽매이지 않는 여유와 자율성을 갖는다.[65]

한국적인 무형태 원리를 현대 디자인에 적용할 때는 본질만 나타내고 나머지는 생략하는 조형 기법으로 접근해볼 수 있다. 무형태성으로

3 무형태 원리

왼쪽 채금석과 손연주, 〈달보드레하다〉, 2016년.
오른쪽 채금석과 유세영, 〈아스라이〉, 2016년.

나타나는 한국 디자인의 특징은 존재 이전의 존재를 나타내고자 하는 한국적 마음의 표상이다. 동양에서 디자인이란 생각의 디자인, 마음속 존재감의 형상화를 의미한다.[66] 디자인에서 무형태 원리란 형상화하기 위한 존재의 측면, 다시 말해 뚜렷한 형태감을 나타내지 않는 어떤 존재의 가능성을 상징화하는 것이라 할 수 있다.

　의상 디자인에서 무형태성과 한국미는 인체 형태에 구애되지 않고 덩어리로 뭉뚱그려 인지하도록 크기와 부피를 확대시키는 데 초점을 둔다. 한복 치마가 보이는 공간성에 의한 부조화, 비대칭, 덩어리 등의 조형 요소들을 둘러 감싸는 형식으로 접근해볼 수도 있다. 한복의 특징

　　　　　　　　　　　　　　　　　　　　　　　　　5부 한 디자인 원리

인 커다란 사각 틀이 인체를 감싸는 형식으로, 그 가운데서도 인체라는 상징적 요소를 기본으로 뚜렷한 형태감을 나타내지 않는 방식으로 표현한다. 크고 작은 직사각형과 삼각형 등 기하학형을 다양하게 배치하고 연결해 대략적인 형태를 평면적으로 구성하되, 착장법에 따라 조형미에 차이를 두는 방법을 고려한다.

한국적 무형태성을 드러내는 방법은 깃, 소매 배래, 고름 등 한복의 대표적인 세부 가운데 하나를 강조하는 것이다. 또 조선 후기 여성 의상을 상징하는 상박하후의 항아리 실루엣은 태극의 곡선미와 함께 비균제미를 드러내는 좋은 방법이 될 것이다. 무형태를 표현하는 색 감정은 콘셉트에 따라 다르겠지만 꾸밈없는 소색으로 강조할 수도 있고 오방색을 활용할 수도 있다.

비움과 여백 원리

우주를 무, 공, 허의 기로 가득하다고 본 한국의 마음은 눈에 보이는 실체 세계보다 눈에 보이지 않는 세계를 더 중시했으며 이는 디자인에서 비움과 여백의 미학으로 나타난다. 여백이란 회화의 화면에서 그려진 대상 이외의 부분을 의미하며, 특히 한국을 포함한 동양에서는 예부터 여백을 편재遍在하는 기의 표상으로 여겼다. 여백은 빛과 연남煙嵐, 그리고 기를 뜻한다.[67]

비움의 미학은 허虛 개념을 포함하며 무위無爲를 의미한다. 동양 사유의 전반에 깔린 핵심 주제가 모든 존재는 객관적으로 그 자체로서 존재하는 것이 아니라, 그 존재를 존재이게끔 하는 어떤 기능에 의해 존재가치가 결정된다고 보는 것이다. 고정된 실체는 없고 단지 그것을 어떤 기능으로 규정하느냐에 따라 존재가치가 바뀌는 것이다.[68]

집, 나무, 책상, 옷 등 많은 사물이 바로 그것이게 하는 것은 제각기 서로 다른 맥락의 기능에 있다. 만물에 공통된 기능을 동양의 마음은 '빔', 즉 '허'라고 부른다. 동양은 우주 만물의 존재가 '빔' 때문에 존재한다 했다. 비어 있는, 즉 허가 없는 존재는 존재가 아니다. 허의 한 존재가 그 존재를 규정하는 기능을 상실하면 그 존재는 존재가 아닌 것이다. 기능 상실은 곧 허를 상실하는 것이며 이는 나아가 존재 상실을 의미한다. 다시 말해 비워둠으로써 그 기능의 가능성이 존재한다는 의미다.[69]

따라서 동양의 마음에 잠재하는 우주의 허는 공간 개념이 아니다. 기로 가득 찬 간間 개념인 것이다. 따라서 동양에서 허란 기의 한 양태에 불과하다. 무어라 규정지을 수 없는 어떤 형상의 가능성을 내포하는 양태다. 이 허가 우리가 생각하는 공간을 창출하며, 여기서 공간이란 존재가 아닌 존재를 이른다.[70]

한국의 마음을 표상하는 '태극 세계'는 바로 매크로한 우주 전체를 말한다. 태극을 무극無極으로 말하는 것은 경계 없는 우주가 텅 빈 듯해 아무리 써도 고갈되지 않음을 의미한다.

'빔'을 극대화하는 인간의 행위를 무위라 하고, 이는 가능성을 극대화하는 행위로 이해할 수 있다. 따라서 채움을 향하는 것은 존재에 있어서 허의 상실이라 할 수 있다.

비움은 단순히 공간적인 개념이 아니다. 마음을 공간적으로 구상할 수 있는가? 마음은 공간이다. 볼 수도, 만질 수도 없는 무형의 세계다. 오로지 감정으로만 느낄 뿐인 마음의 우주와도 같은 것이다. 그러나 우리는 '마음을 채운다', '마음을 비운다'고 이야기한다. 마음을 채우는 작용은 유위有爲요, 마음을 비우는 심적 작용은 무위인 것이다. 마음이 차

면 무언가가 드나들 여백이 사라진다. 이러한 의미에서 비움, 허는 공산이 아니며 모든 존재가 존재로서 존재할 수 있는 기본 기능이다. 이는 모든 존재의 가능성이며, 실현되기 이전의 잠능이며 잠재태다. 존재의 모든 가능성인 것이다. 따라서 디자인 원리에서도 여백은 자연스럽게 가변 원리로 이어진다.[71]

한국의 비움 미학은 탈속의 의미를 내포한다. 여백의 미, 공간을 채우지 않고 비워두는 데서 나오는 한적함, 정적 공간에서 느껴지는 여유, 가능적 잠재성을 상상으로 유도하는 미감을 말한다.

비움을 불교의 불이不二 사상과 연관해 살펴볼 수도 있다. 『유마경維摩經』 입불이법문품入不二法門品을 발췌하면 "비움과 모습 없음과 지음 없음이 둘이라 하나 비움이 곧 모습 없음이요, 모습 없음이 곧 지음 없음"이라 했다. 즉 있는 상태와 없는 상태가 서로 다른 것이라 하나 실은 모두 비움이라는 한 가지 같은 상태라는 가르침이다.[72]

이러한 특징이 한국의 전통 미술과 건축, 음악, 문학 등 다양한 분야에서 나타난다. 동양화는 공간을 비우는 방식으로 배치해 빈 공간에 의한 기에너지를 표현하며, 정신성이 살아 있는 시공을 초월한 화법으로 공간을 구성한다. 비움과 여백 원리는 이와 같이 동양에서 공통적으로 나타나는 미적 감정이다.

'여백의 미'는 대상의 형체보다는 거기에 담긴 내용의 가능성을 표현하는 것으로, 보이지 않는 것이 보이는 것보다 깊고 넓다는 것을 보여주는 방법이다. 이는 유有의 미학을 추구해온 서양의 방식, 즉 개별적 실체와 그 대상에 집중해 화면을 채우는 표현법과는 상반된다. 한국화에서 여백은 광활한 우주 속 인간을 표현하는 것이다. 여백은 보이는

것보다 훨씬 넓은 공간, 모든 것을 받아들일 수 있는 거대한 가능태의 공간임을 암시한다. 여백 원리는 비단 한국의 산수화, 풍속화뿐 아니라 인물화에도 적용된다. 조선시대 허련許鍊의 〈완당 선생 초상〉은 면보다 선조線條가 중심이 된다. 인물 외에는 배경을 비워 아무것으로도 장식하지 않았다. 선으로만 그린 그림에서 인물의 풍모, 인격, 자태 등 전체적인 형상과 내면을 부각시킬 수 있다는 점이 놀랍다.[73] 조선 중기 문신인 오달제의 매화 그림은 흰 바탕에 어우러진 검은 먹이 담백한 멋을 풍긴다. 점, 선, 먹의 조화가 특색이며 빈 공간이 암시하는 상징성도 두드러진다. 여백 원리는 외형을 비슷하게 묘사하는 형사形似보다는 대상의 정신을 묘사하는 전신傳神에 중점을 둔다. 문인화가 윤두서尹斗緖의 자화상을 보면 이러한 전신이 잘 나타나는데, 간결과 압축 기법을 사용해 숨겨진 것이 드러난 것보다 깊고 광활하다는 미학을 추구한다. 여백 원리는 자연과 인간, 인간과 인간, 인간과 사회의 관계를 우주의 보편적 원리 속에서 파악하려 한 것으로 이해할 수 있다.[74]

비움의 미학은 한국 전통 건축 공간에서도 찾아볼 수 있다. 한옥에서 공간을 얘기할 때 가장 큰 특징으로 꼽는 것이 바로 '비움'이다. 개방성과 더불어 기운 소통을 위해 빈 허공을 중시하고, 그곳으로 기가 드나듦으로써 총체적인 조화를 이루게 한다. 여기서 비운다는 것은 그릇을 비우는 것처럼 방에서 살림살이를 뺀다는 뜻이 아니다. 아무것도 들지 않은 단순한 비움이 아니라, 무엇으로든 공간을 채울 여지를 갖는 그 이상의 개념이다.

마당, 마루, 정자, 누대, 누각 등은 빈 공간을 통해 자연과 천도天道를 체득하려는 공간적 허의 대표적인 예다. 한옥의 안채, 사랑채, 행랑채

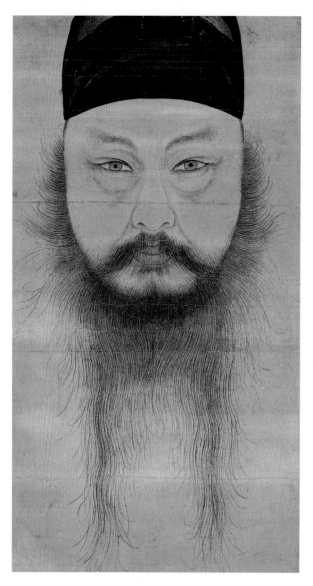

〈윤두서 자화상〉, 1710년, 종이에 수묵담채, 38.5×20.5cm, 고산 윤선도 종가.

는 마당을 통해 연결되고, 사랑마당과 안마당은 개방성과 폐쇄성을 유지하기 위해 구성을 각기 달리한다. 사랑마당은 외부와 가까워 접근이 용이하고 담이나 채로 둘러싸여 개방성을 띠나, 안마당은 외부로부터 멀고 채로 둘러싸여 폐쇄적으로 구성된다.[75]

한국 전통 마당에 대해 선조들은 '빈 공간'으로, 마당 가운데 나무를 심거나 채우지 않는다. 여기에서 '빈다'는 것은 모든 것을 수용할 수 있다는 가능성의 의미다. 채워진 공간보다는 빈 공간, 즉 여백이 더 많아 공간을 여유롭게 한다는 뜻이다. 이는 서양과 확연히 다르고, 같은 동양이라 해도 화려함으로 가득 채운 중국이나 작위적으로 조형한 일본과 다른 한국만의 특성이다. 고요함 가운데서 생명력을, 비움 가운데서 새로운 가능성을 읽을 수 있는 한옥의 특징이다.[76]

마당을 비우는 것은 방을 비우는 것과 달리 한옥의 '비움의 미학'의 핵심이다. 창덕궁 연경당을 보면 빈 방과 빈 마당이 어울려 비움의 미학을 완성한다. 일단 그 자체로 한국화의 여백처럼 독립적인 미학적 가치를 지닌다. 마당을 가득 채우는 것보다 여백이 미학적일 수 있는 이유는 일반론적으로 말하면 '쉼'의 가치 때문이다. 비움으로써 심리적 부담과 시각적 피로 등에서 해방되는 쉼의 미학을 담은 것이다.[77]

다소 심심하고 적막감을 보이는 한옥 마당은 채와 채 사이에 다양한 관계 맺기를 유발하며 문밖과 안채에 관계를 형성해준다. 또 처마선이 내려놓는 그림자를 조형 요소로 활용하기에 더없이 유용하다. 계절과 시간, 날씨에 따라 수시로 변하는 자연의 조형 요소를 집으로 끌어들여 즐기게 해준다. 빈 마당은 햇빛과 바람을 들여 함께하게 하는 중요한 통로로, 한국인이 자연과 기의 감정을 중시했음을 보여주는 예

　　　　　　　　　　　4 비움과 여백 원리

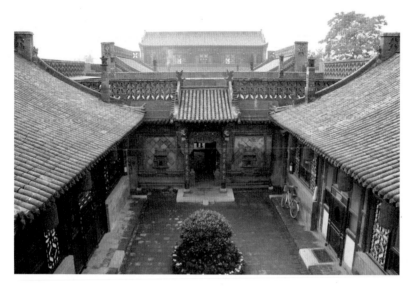

중국 전통 민가 건축 구성 방식인 사합원 원리.

라 할 수 있다.[78]

한옥의 비움과 여백의 미를 보여주는 또 다른 특징 중의 하나는 창
호가 많다는 것이다. 창과 문을 의미하는 창호가 많다는 것은 한옥이
개방된 공간임을 뜻한다. 창호를 올려 걸쇠에 걸면 공간이 열려 빈 공
간, 여백이 도드라진다. 이와 같이 열린 공간과 기의 흐름을 중시한 한
국인들은 기둥만으로 집을 짓기도 했다. 건축 형식의 일종인 누樓가 그
런 예다. 벽면 없이 기둥과 지붕만 연결해 집을 완성하는 것이다.

이에 비해 중국이나 일본의 건축은 사방이 막힌 형태가 많아 상대적
으로 폐쇄적이다. 중국의 전통 민가는 사방을 건물로 막아 사합원四合院
이라 불린다.[79] 담도 높아 집 안에 들어가면 바깥 세계와 차단된다. 반면

5부 한 디자인 원리

경복궁 북쪽 후원에 있는 방형 연못 향원지와 육각형 정자 향원정. 보물 제1761호.

한옥의 담은 상대적으로 낮아 밖에서 안이 보이지 않는 정도로만 쌓는다. 이 역시 기의 흐름을 강조한 한국적 마음을 엿보게 하는 사례다.

경치 좋은 곳에서 자연과 풍류를 즐기기 위해 위아래를 모두 살피고 사방 멀리 바라보도록 만든 정자亭子도 같은 경우다. 이규보는 『사륜정기四輪亭記』에 '사방이 툭 트이고 텅 비고 높다랗게 만든 것이 정자'라고 썼다. 탁 트이고 빈 특성으로 정자는 인공 구조물이면서도 자연과 상생하게 하며 정신적 기능을 강조한 건축이다.[80] 이와 같이 한옥, 정자, 누각 등 한국 전통 건축은 빈 공간을 특징으로 하며 비움으로써 경우에 따라 다양하게 사용하는 가변 공간이 된다. 비움을 통해 불교에서 가장 이상적인 존재 상태로 여기는 원융무애 상태, 즉 막힘과 분별과

4 비움과 여백 원리

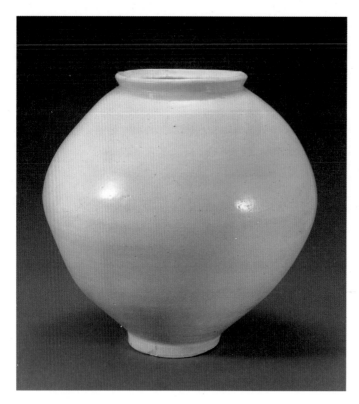

달항아리,
조선시대.

대립이 없이 두루두루 통하는 상태가 되는 것이다.[81] 한옥 공간은 건축
에서 원융무애가 구현된 예로 볼 수 있다.[82]

　한국 도자인 백자에도 비움과 여백의 미가 있다. 달항아리에는 대
체로 장식이 없으며 표면에 자잘한 흠이나 변색이 있고 유약도 완벽하
게 칠해지지 않았다. 윤곽 역시 이상적인 타원이 아니라는 점에서 겸허
의 미덕이 드러난다.

　비움과 여백의 원리는 한국 전통 목공예에도 나타난다. 한국 전통 공

예의 대표라 할 수 있는 목공예는 불필요한 장식이나 기교를 더하지 않고 나무의 성질을 최대한 살려 원료 자체가 지닌 아름다움을 드러낸다.[83]

한국 전통 가구에서 비움과 여백은 절제된 장식과 여유로운 공간으로 나타난다. 한국 전통 가구는 장식을 배제하고 서양 가구와 달리 빈 공간이 많다. 비움의 미를 잘 보여주는 사방탁자는 기둥 넷과 층널로만 구성해 사방이 트여 있다. 열린 공간은 보는 이로 하여금 여유를 갖게 하고 용도 면에서도 다양하게 사용될 수 있다. 이와 같은 형태를 사랑방에서는 문방 가구로, 안방에서는 애완물 등을 올려놓는 장식 가구로 즐겨 사용했다. 기능상 꼭 필요한 경첩, 앞바탕, 들쇠 반달 모양 쇠손잡이 외에는 금구金具 장식도 하지 않았다.

이는 한복에도 나타난다. 한복은 형태 면에서 인체와 의복 사이에 여유 공간을 많이 두어 몸을 구속하지 않는다. 또 대체로 화려한 형태를 의도하지 않고 주변 환경과 조화를 이루도록 장식을 절제하는 경향으로 디자인되었다. 그 자체로 여백과 비움의 미를 보여주는 의복이다.

여백은 한국 춤에도 담겨 있다. 서양의 춤이 춤의 본질이라 할 수 있는 동작을 순서나 형식에 따라 진행시키는 데 반해 한국 전통 춤은 동작을 절제하고 몸짓을 멈추는 데에서 독자적인 멋을 보여준다. 무용가가 빈 무대를 돌다가 두 발을 멈추고 어깨를 잠시 올리는 동작에서 여백의 아름다움이 느껴진다. 한국 전통 춤은 빈 공간에 여백의 그림을 그려낸다. 살풀이나 승무는 긴 장삼과 수건을 허공에 돌려 정중동靜中動의 몸짓으로 무한한 공간감과 마음의 여백을 창출한다.[84]

비움과 여백의 원리는 동양 예술 전반에 나타나는 특징이다. 하지만 복식 문양에 있어서 한국은 빈 공간을 그대로 두는 여백의 미를 보

4 비움과 여백 원리

여준다. 반면 같은 동양에서도 중국은 화려하고 입체적이며 전면을 채우는 경향이 있다. 일본은 섬세함, 복잡함, 장식성을 특징으로 하며 모티프들이 중첩을 이루어 회화적인 구도를 보인다.

한국의 비움과 여백 원리는 시정이나 여운을 자아내는 데 유효하다. 여백에 의해 광대한 공간을 암시하는 기법은 디자인에서도 절제미를 극대화하는 표현 수단으로 다양한 장식과 조형에 효과적으로 이용될 수 있다.

현대 의상 디자인에는 이를 문양과 디테일 생략 기법으로 적용할 수 있다. 한국적 문양을 부분적으로만 배치해 나머지 빈 공간을 비대칭적이고 불균형적으로 표현함으로써 비움과 여백의 미를 표현할 수도 있다. 이때 한복 특유의 깃이나 소매 배래, 고름 장식 등 한국적인 요소와 소재, 색상 등을 활용을 통해 한국적 미감을 상징하도록 해야 한다.

가변 원리

플라톤의 이데아 개념을 중시하는 서구적 사유는 모든 존재를 고정적이고 정형화된 '실체'로 받아들였다. 반면 동양에서 모든 존재는 고정된 실체가 없고 항상 변화한다는 의미의 '기'로 표현된다. 고정된 명사적 존재가 아니라 늘 변화하는 동사적 존재라 할 수 있다.

전통 동양 사상은 만물의 본질이 한 가지로 고정되지 않는다고 보았다. 우리에게 익숙한 '무상無常' 개념이다. '상常'이란 고정된 상태이므로 무상은 곧 고정된 것이 없다는 것을 뜻한다. '기' 개념을 바탕으로 형성된 동양 사상의 무상적 관념은 특히 한국 민족에게서 강하게 나타나 한 문화와 생활 곳곳에 반영되었다. 만물에는 한 가지 지고지순의 상태가 있다고 보고 이를 이데아라고 이름 붙여 찾아 헤맨 서양의 절대주의 세계관과 구별되는 대목이다.[85]

물체 세계에 집중한 서양이 불변의 영원을 추구했다면 동양의 지혜
는 변화의 영원을 추구했다. 우주의 생성과 소멸, 생명 창출을 의미하
는 태극 세계는 한국인에게 극極함이 없는 무한한 '영원'이고 이는 동
시에 '변화의 지속'이다. 만물 가운데 변하지 않는 것은 없으며, 단지 사
람들이 변하지 않는다고 생각할 뿐이라는 관념 세계다.[86]

모든 존재는 기능을 규정하기에 따라 바뀐다고 인식한 한국인의 열
린 사고는 디자인에서 한 가지 아이템으로 다양하게 연출하는 가변성의
미학으로 나타난다. 디자인에서 가변 원리는 한 형태를 여러 방법으로
변형하거나 변형된 것을 본래 형태로 전환할 수 있는 특징을 의미한다.

우선 한옥을 보자. 한옥은 여러 단위의 공간이 군집을 이루는데, 이
때 공간마다 언제든 바뀔 수 있도록 배치한다.[87] 뚫린 통로로 빈 공간이
연결되기에 동선이 원활하고, 여닫기에 따라 집은 수시로 변한다. 미닫
이문을 밀고, 여닫이문을 열고, 벼락치기 문을 들어올리면 다양한 공간
으로 변주된다.[88] 한옥에서는 가변적인 벽이 필수다. 벽체를 줄이고 문
을 늘리며, 문은 열고 닫기가 손쉬울뿐더러 열고 닫는 방식도 다양하
다.[89] 장지문障紙門은 연이어진 방을 다양한 용도로 쓰기 위해 문턱을 낮
추고, 직사각형 문은 미닫이 또는 여닫이 형식으로 만든다. 그래서 큰
방이 필요할 때는 장지문을 모두 열거나 혹은 떼어내고, 여닫이문을 들
어 천장에 매다는 방식으로 공간의 크기를 바꾸면서 활용도를 높였다.[90]

한옥 창호에는 다른 나라 건축에서 보기 힘든 독특한 걸쇠 장치가
있다. 창이든 문이든 틀에서 떼어내 걸쇠에 올리는 구조다. 그러면 집
은 단숨에 개방되어 안에 있어도 자연에 있는 것이나 다름없게 된다.
이렇게 건물을 순식간에 바꾸는 가변성은 다른 나라 건축에서 발견하

창문과 문을 들어서 올려놓는 걸쇠 장치.

기 어려운 한옥의 고유한 특징이다.

　이렇게 공간이 변하다보니 집에서 보는 풍경도 한 공간에서 나왔다고 보기 어려울 정도로 변화무쌍하다.[91] '가변적인 공간 구성'이란 공간 형식을 섞었다는 뜻이기도 하다. 집에는 방과 문 외에도 대청과 퇴와 누마루를 섞어 표정을 다채롭게 바꾸는 특성을 담았다. 남평 문씨 본리 세거지世居地를 보면 안에서 밖을 향하는 원심적인 구조로 공간을 구성해 문을 모두 닫으면 반듯한 집, 다 열면 시원한 정자가 된다. 이러한 가변성은 공간의 본성을 중간의 비움으로 본 결과다.[92]

　한국 전통 가옥의 마당은 생활 공간의 연장선상에 있다. 곡식을 거둬 말리고 타작하는 일터이자 아이들의 놀이터이며, 혼례나 상례 같은

5 가변 원리

고택 안채의 마당.

대소사 역시 이곳에서 이루어졌다. 또 이웃이 모여 어울리는 교류 장소인 동시에 곡식을 보관하는 수장 공간이기도 했다. 때에 따라 용도가 달라지는 가변 공간이 바로 마당이다. 한옥에서는 방도 주로 비어 있다. 잠자는 공간으로, 밥 먹는 공간으로, 공부하는 공간으로 기능과 모습을 바꿔가며 활용된다.

또 한옥에는 다양한 갈래길이 있어 질러갈 수도 있고 돌아갈 수도 있다.[93] 종종걸음으로 서둘러 움직일 때와 마음을 추스르며 소걸음으로 갈 때, 각기 들어서는 길이 다르다. 집 안에 동선이 여러 갈래 있어 상황과 상태에 따라 길을 고르는 것이다.[94]

실내 가구인 병풍屛風도 공간의 가변성을 높이는 데 활용된다. 병풍

필요에 따라 세우기도 하고 접어 치우기도 하는 병풍.

은 본래 바람을 막는 구실을 했으나 그림이나 자수, 글씨 등을 감상하는 용도로도 사용되고 주술적인 염원을 담기도 한다. 즉 실용성, 예술성, 정신성이 함께 담긴 가구다. 서양에서는 벽체를 옮기거나 열고 닫을 수 없다고 생각한 것과 달리, 접었다 폈다 하는 병풍은 허물기 위해 존재하는 벽이다. '여기'라는 공간에 '지금'이라는 순간의 무상함을 받아들인 벽이다.[95]

한국인의 가변성 미학은 금강산의 명칭에서도 찾아볼 수 있다. 금강산은 그대로지만 봄, 여름, 가을, 겨울 계절에 따라 다르게 보이므로 철마다 다른 이름을 갖는다. 고정불변의 정체성에 익숙한 서양인에게는 매우 낯선 경우지만 변화에 익숙한 한국인에게는 자연스럽다.

종이로 만들어 작은 갈피마다 색실을 보관하는 색실첩.

 한국 전통 공예인 종이접기에서도 가변 원리를 볼 수 있다. 종이접기는 천·지·인을 상징하는 원·방·각 평면을 사용해 3차원 입체를 조형한다. 평면 구성과 비구조적 구성, 면을 휘고 비틀면서 생기는 공간의 가변성을 추구하는 공예인 것이다. 또 한지 공예의 한 가지인 색실첩도 평면에서 입체를 창출하는 가변성을 보여준다. 색실첩의 '첩'은 접는다는 뜻으로, 겉보기에는 책과 같으나 펼치면 겹겹으로 공간이 펼쳐지는 종이접기 공예품이다.

 저고리, 바지, 치마, 두루마기 같은 한복은 인체를 둘러 감싸고 포개어 입는 방식이다. 특히 치마는 넉넉하게 만들어 허리를 감싸 긴 끈을 묶어 고정한다. 두르고, 비틀고, 매는 형식으로 얼마든지 변화를 줄 수 있으며, 입는 이의 몸 크기에 관계없이 조정 가능한 가변성을 잘 보여주는 예다. 한복 바지 역시 긴 끈으로 허리를 감아 여미며, 바짓부리는 대님으로 발목을 묶는다. 끈으로 묶는 결속 양식은 체형에 따라 조절이

 5부 한 디자인 원리

한국 서민들이
가는 새끼를
꼬아 만든 짚신.

가능하며, 신체를 구속하지 않는 풍성한 형태는 활동을 자유롭게 해 제
약 없이 편안하게 입을 수 있다.

이와 같이 둘러 감싸 입는 한국 전통 복식의 착장법은 유연하게 변
화하는 공간미를 창출한다. 서양 패션에선 체형에 따라 곡선으로 구성
되는 'body-fitted' 디자인이 발달해 입는 이의 몸에 맞춤형으로 제작되
며, 옷이 완성되면 입지 않은 상태에서도 입는 이의 체형을 입체적으로
보여주는 정형성을 보인다. 하지만 한복은 이와 정반대인 것이다.

옷을 만드는 과정도 한복은 가변적이다. 저고리는 배래나 도련의
시접을 잘라내지 않아 언제든지 다르게 만들 수 있다. 또 만들 때마다
도련과 배래를 다시 조형하므로 형태에도 변화가 생긴다. 저고리나 포
의 무, 섶 재단도 마찬가지다. 형편대로 옷감 한 장을 사선으로 나누어
대칭으로 붙인다. 여분에 따라 넓으면 넓은 대로, 좁으면 좁은 대로 맞
춰가며 만드는 것이다.[96]

한국의 짚신과 고무신은 좌우 구별 없이 어느 쪽으로나 신을 수 있다. 서양 신발이 발 모양에 꼭 맞춰 좌우 형태를 달리하는 반면, 짚신은 보자기와 마찬가지로 발을 감싸고 좌우 구분이 없어 두 발의 대립을 포용하며 어느 쪽으로도 신을 수 있다.[97]

서양 핸드백에 해당하는 한국 보자기에서도 가변 원리를 볼 수 있다. 보자기란 물건을 싸서 들고 다니도록 만든 사각 천이다. 서양 여성복의 중요 장신구 중 하나인 핸드백은 정형화된 틀에 따라 입체적 형태를 띠며, 물건을 넣었을 경우에도 형태가 유지되는 절대공간이다. 이에 반해 한국의 보자기는 본래 정사각형 천 한 장이지만 어떤 사물을 담느냐에 따라, 또 어떤 방식으로 싸고 매듭을 묶느냐에 따라 형태가 완성되며 그 형태는 매번 달라질 수밖에 없다. 이러한 관점에서 한국 치마 또한 인체를 둘러 감싸는 커다란 보자기에 비유된다.

복주머니 또한 가변성을 보이는 독특한 한국 문화다. 매듭 줄로 연결된 공간은 늘었다 줄었다 변한다. 서양 핸드백이 만들어진 형태 안에 물건을 제한적으로 담는 방식이라면, 한국의 보자기나 복주머니는 어떠한 물건이라도 감쌀 수 있으며 담는 물건에 따라 형태가 변하는 가변성을 보여준다.

가변 원리는 한국 전통 춤에도 나타난다. 한국 춤은 추는 이의 마음을 존중하는 춤으로 출 때마다 조금씩 다르게 다양한 동작으로 나타난다. 한국 전통 춤은 본래 흥이 나야 추는 것이고 목적에 따라 춤사위가 달라지며, 춤추는 시간 역시 정해지지 않고 춤출 때마다 늘어나거나 줄어든다. 장단도 늘리거나 줄일 수 있고 속도 역시 빠르게, 혹은 느리게 자유자재로 변한다. 시나위에서도 악기를 각기 즉흥적으로 연주해 다

채금석, 〈무상 Ⅲ〉, 2002년.
한복의 기하학적 형태에 의한 가변성을 강조해
현대적으로 재해석한 작품.

채롭게 변화를 보인다.[98] 박자 또한 비균제적으로 연출한다.[99]

　　이러한 가변성은 한국인의 유연한 사고에서 나온 것으로, 시시각각
변화하는 기의 흐름이라든지 태극이 음에서 양으로, 양에서 음으로 언
제든 변할 수 있다고 본 자연관과 통한다.[100] 가변 개념은 한국 전통 디
자인에 특징적으로 나타나는 원리로 외형 면에서 형태, 색채, 재질 변
화를 포함하며 기능적으로는 다기능, 다용도, 다변화를 의미한다.[101]

　　가변성 원리가 현대 복식 디자인에 적용될 때는 양면으로 착용 가능

한 가역성, 붙였다 떼었다 할 수 있는 탈착성, 열었다 닫았다 할 수 있는 개폐성, 주름잡기를 이용한 크기 변화, 접어넣기, 착용 위치 변경 능으로 구현될 수 있다. 여기에 한국적 패션의 가시적인 상징화를 위해 한국적인 미학을 디테일에 적용하는 것이 중요하다. 무형태적 실루엣을 사용하거나 저고리, 두루마기, 치마, 바지의 아이템을 응용할 수 있을 것이다. 또 옷깃이나 고름 같은 디테일을 응용하거나, 한국적 소재와 전통 오방색을 사용하고, 안과 밖을 다른 색으로 배색해 한국적 아름다움을 표현할 수 있을 것이다.

〈무상 Ⅲ〉은 가변 원리를 활용해 저자가 디자인한 작품이다. 한복의 기본 구조를 바탕으로 하되 전통 봉제 기법에서 탈피해, 저고리는 외형선 박음질을 하지 않고 입는 사람의 체형에 따라 그때그때 끈으로 고정하도록 구성해 대상에 따라 상대적인 가변미를 살렸다. 치마 역시 고쟁이를 해체한 기하학적 형태로 천을 떼었다 붙일 수 있게 했다.

불균형·비대칭·비균제의
자유분방성

전통적으로 한국 예술은 일정한 틀을 벗어나 격식이나 관습, 규칙 등에 얽매이지 않고 자유롭게 표현하는 경향을 보였다. 이러한 성향을 우리는 '자유분방성'이라 하며, 자유분방함은 예술 작품에서 불균형적이고 비대칭적이며 비균제적인 특성으로 나타난다.

디자인에서 균형은 무게가 어느 한쪽으로 기울지 않고 평형을 유지하면서 시각적으로 안정된 것을 말한다. 이는 디자인을 이루는 형태, 색채, 재질 등의 양과 힘에 좌우된다. 또 좌우, 상하가 똑같은 모양으로 짝을 이루는 것을 대칭이라 하며, 대칭을 이룰 때 우리는 균형감을 느낀다. 이는 서양 디자인의 대표적인 조형 원리다.

반대로 불균형이란 어느 한편으로 치우쳐 고르지 아니함을 의미하고, 비대칭은 점이나 선분 또는 평면에서 좌우 공간이 똑같이 배치되지

않음을 뜻한다. 대칭과 균형은 대체로 안정감을 주는 반면 비대칭과 불균형은 율동감과 운동감을 준다.

불균형과 비대칭의 미감은 비균제성이라고도 할 수 있다. 균세란 고르고 가지런한 것으로 대칭과 균형을 위해 좌우를 같게 배치하는 것이다. 따라서 비균제성은 비대칭적이고 불균형적인 것을 말한다. 동양에서 추구하는 '무'의 미학은 비움을 통해 여유를 찾는 한국 전통문화의 특징이다. 이는 한국 미술, 음악, 문학, 건축 등 다양한 분야에서 불균형·비대칭의 비균제적 미감으로 나타난다. 한국의 마음은 보이는 것보다 보이지 않는 것, 에너지의 흐름과 같은 비가시적인 기, 즉 정신을 중시해 이를 조형에 나타냈고 보이는 형상 위에 보이지 않는 상징적 의미를 부여했다. 따라서 한국 전통문화에 나타나는 디자인은 비물질적 정신세계를 상징적으로 표출하는 비구조적인 영역이며, 불균형적이고 비대칭의 미감의 비균제성을 띤다.

서양화와 동양화로도 쉽게 이해할 수 있다. 서양화는 대체로 비례와 균형을 중시하고 원근법과 명암 등으로 개체의 실체를 살리면서 공간을 꽉 채우는 화법을 추구한 반면, 동양화는 공간을 비우는 방식으로 기운을 표현하려 했다. 정신성이 살아 있는 시공을 초월한 화법으로 비대칭적이고 불균형적인 공간을 구성한다. 한국인은 전통 조형에서도 장식과 면, 선을 최소화하고 무한의 크기와 변화를 추구했다.

한국은 건축에서도 불균형적이고 비대칭적인 특성을 보인다. 인간이 자연을 이끌고 주도하는 것이 아니라는 인식, 그리고 그런 인식에 기초해 가능하면 자연의 이치에 맞추어 지으려 한 자연주의적 사상을 엿보게 하는 부분이다.

자금성의 방대한 스케일과 조화로운 좌우대칭.

한국의 건축 구조는 중국과 많이 다르다. 중국에서는 인간이 자연을 주도하는 경우가 많으며 따라서 중국 건축의 구조는 대체로 똑같은 형태가 많다. 중국에선 정문부터 가장 끝 건물까지 일직선 위에 놓여 좌우가 엄격한 대칭을 이룬다. 베이징의 자금성도 정문부터 제일 안쪽 건물까지 일직선으로 배열되고 좌우 대칭이다. 반면 한국의 궁궐 가운데 중국처럼 좌우 대칭으로 지은 건축물은 경복궁 밖에 없다. 그나마도 완벽한 대칭이 아니라 자연 환경 안에서 절충한 형태다. 창덕궁 지도를 보면 불균형적이고 비대칭적인 배치와 동선을 보이는데 정문인 돈화문이 왼쪽 아래 구석에 있는 것부터 파격적이다. 정문에서 정전인 인정전에 이르는 길은 두 차례 꺾이는 등 불규칙한 구조다.[102]

창경궁이나 다른 궁도 마찬가지이며 종묘 역시 불균형하고 비대칭적인 구조다. 중국 종묘는 정문에서 정전까지 일직선으로 좌우 대칭을

6 불균형 · 비대칭 · 비균제의 자유분방성

조선 왕조의 역대 왕과 왕비의 신주를
모신 종묘의 건물 배치.

엄숙하게 지키고 있다. 반면 한국 종묘는 선왕의 영혼을 모신 장엄한
정전에 이르기까지 길이 몇 번이나 꺾이는 바람에 정전이 어디 있는지
알기 어렵다.[103]

한국의 달항아리는 왕실과 관청의 생활 용기로 주로 쓰였는데, 둥
근 형태를 만드는 데 어려움이 있어 위쪽과 아래쪽을 따로 만든 뒤 하
나로 이어 만드는 것이 일반적이다.[104] 따라서 좌우 대칭으로 완벽한
원을 이루기보다는 다소 불균형하고 비대칭인 경우가 많다. 이는 정형
성을 보이는 중국 도자기와의 차이점이다. 일본 자기 역시 작위적이고
균제미를 강조한 화려함으로 매우 장식적이다.

5부 한 디자인 원리

일본 도자기에 큰 영향을
미친 조선의 막사발.

　16세기 후반, 일본에서 그릇으로 '한류 바람'을 불러일으킨 막사발
은 말 그대로 적당히 만들었다고 해서 '막사발'로 불린다. 우리나라에
서는 평범한 그릇으로 별 주목을 받지 못하다가 16세기 후반 일본에서
선풍적인 인기를 끌었다. 어느 일본 도공은 "이런 그릇을 일생 하나라
도 만들면 여한이 없겠다"고 했고, 또 누군가는 "이 그릇을 한 번이라도
만져보면 여한이 없겠다"고 했다. 신성한 그릇이라는 의미로 신기神器
라 부르면서 그릇을 모셔놓고 절을 하는 사람도 있었다고 한다.[105]

　일본인들은 왜 막사발에 매료되었을까? 규칙적이고 대칭적인 모습
을 보이는 일본의 다실은 완벽미를 추구해 빈틈을 찾기 힘들다. 이와는
반대로 한국 막사발은 불균형하고 비대칭적이다. 자유분방하며 비작
위적인 거친 모습이다. 얼핏 보면 하찮은 그릇 같지만 조선 도공이 무
심無心으로 빚은 걸작이다.

　　　　　　　　　　　　　　　　6 불균형 · 비대칭 · 비균제의 자유분방성

김설, 〈붉은 협저탈태칠기〉,
옻칠과 삼베, 나전, 2010년.

조선의 분청자 역시 그릇 모양이 자유롭고 비대칭이면서 불균형하다. 현대 추상화를 연상케 해 현대적이라고들 말한다.

고대부터 한국에서는 추상으로 한국의 마음을 표출했다. 비균제미를 보이는 백자는 좌우 비대칭한 모습으로 정형화되지 않는다. 투박하고 무심하며 자유분방한 선을 그려 여유롭기 그지없다. 이와 같은 비대칭적 비균제성은 현대 작가들의 작품에도 여실히 나타난다.

이러한 미감은 한복에도 잘 나타난다. 한복은 우주의 천·지·인을 형상화해 자연과 합일하고 융화하는 한국의 미감을 담는다. 직관적이고 비물질적인 것을 중시하는 한국의 미감은 전통 복식에서도 평면적 구조를 바탕으로 인체를 부분이 아닌 전체로 인식하고 그대로 감싸는 형태로 자연스러움을 추구한다.

원·방·각 기하학적 형태를 조합해 만드는 한복은 몸을 감싸 입는 형식을 취하고 사방이 열린 형태다. 여유분으로 감싸는 과정에서 열린 공간과 겹치는 부분이 생겨나고, 그 결과 불균형적이고 비대칭적인 형

태를 띤다.

서양은 인체를 해부학적으로 분석하고 물리적으로 인식한 결과, 복식에서 인체의 외형을 부각시키는 에로티시즘이 강조되었다. 또 시대마다 특정 부위를 드러내는 방식으로 패션이 변화했다. 따라서 서양 복식 디자인은 균형과 비례에 근거해 인체를 부위별로 정확히 드러내는 특성을 보인다. 입는 이의 몸에 맞춰 정교하게 구성되고, 정확히 계획된 위치에서 단추로 여민다. 이처럼 대칭성과 균형, 비례를 강조하며 이는 신성시되는 황금비율과 함께 절대적으로 정형화된다. 한복의 비균제적인 원리나 미감과는 상반된 조형 원리다.

한복 저고리에서도 이러한 비대칭성이 잘 드러난다. 겉섶과 안섶의 비대칭성, 좌우 길에 서로 다른 길이로 달리는 옷고름과 결속 양태 등이 대표적이다. 조선시대 회장저고리는 각각 다르게 배색해 비대칭성을 강조하면서 균형을 깨는 비균제적 변화를 준다. 저고리의 길이를 연장한 포에도 그런 예가 있다.

조선시대 사폭바지 역시 서양의 좌우 대칭 구조와는 다른 비대칭성이 특징이다. 한국 바지는 뫼비우스의 띠에 원기둥을 접목시킨 클라인병 개념을 도입한 것으로 비정향적이며 완전 비대칭을 이룬다. 또 한복 바지는 좌우, 안과 겉 구분이 모호하며, 특히 큰사폭과 작은사폭의 바이어스 재단은 불균형감을 극대화한다.

한국 전통 치마는 개방된 형태로 한쪽으로 여며 입는다. 따라서 평면으로 펼쳤을 때는 좌우 대칭이지만 입었을 때는 한쪽으로 여미어 비대칭이 된다. 조선시대 대란치마나 스란치마도 그러하다. 문양 구성이나 배치 또한 의복 전체를 채우기보다는 일부만 장식함으로써 비움의

6 불균형 · 비대칭 · 비균제의 자유분방성

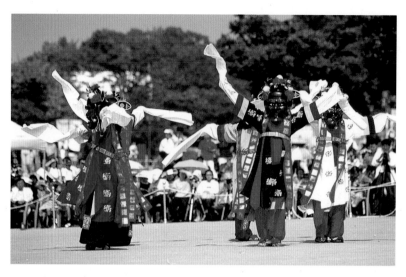

다섯 명이 처용의 탈을 쓰고 추는 궁중무용 처용무.

미를 드러내고 이를 통해 불균형적이고 비대칭적 형태를 띠게 된다.

　이와 같이 한국 복식에서 인체는 직관에 의해 전체로 인지되며 외부 세계와 기의 순환, 정신의 전달이 중시되므로 모호한 비정형, 비구조적인 조형을 이룬다. 사각 천을 접어 만든 고려시대 주머니에서도 좌우 비대칭의 비균제성을 볼 수 있다.

　이러한 특성은 한국 전통 음악에서도 나타난다. 국악의 박자는 정형화된 반복으로 흐르는 서양 음악과는 미감이 전혀 다르다. 한국 전통 춤도 불균형적이고 비균제적인 특성이 강하다. 처용무 구성을 보면 대칭 대형을 바꾸면서 비대칭 비균제적인 구성을 보여준다. 시간 구성도 느린 박자에서 점차 빨라지는데, 안정감을 주는 무게와 누그러지는 동작, 급격하고 동적이고 경쾌한 동작이 대조적이면서도 조화를 이룬다.[106]

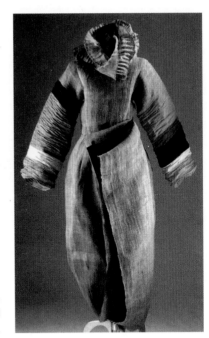

채금석, 〈무상 Ⅱ〉, 2001년.
한복의 비균제와 비대칭을 강조해
현대적으로 재해석한 작품.

불균형·비대칭·비균제적 특성은 한국 전통 디자인의 특징적인 원리로, 착장법에 따른 한복 실루엣에서 여실히 드러난다. 비대칭 공간 구성과 개방형 디자인으로 현대 의상에 적용할 수 있고, 인체로부터 공간이 확장되어나가는 불균형적이고 비균제적인 형태로 구현할 수 있다. 또 한복에서 비대칭성이 가장 가시적인 옷깃이나 고름 여밈을 차용해 한국적인 미감을 드러낼 수 있으며, 색상도 보색을 활용한 색동 등으로 다채롭게 연출할 수 있다. 〈무상 Ⅱ〉는 견직물을 주름잡아 순간순간 변하는 한복 치마의 비대칭성과 불균형성을 한국의 돌절구, 맷돌 등의 이미지로 형상화한 필자의 작품이다.

6 불균형·비대칭·비균제의 자유분방성

중첩 원리

태극 세계에서 펼쳐지는 기의 운동감은 끊임없이 비틀려 돌아가는 선과 면이 반복적으로 중첩되어 일어난다. 동양의 종합적이고 순환적인 사고관은 여러 겹이 겹쳐 부분이 전체가 되는 중첩의 미학으로 나타난다.

시작과 끝을 알 수 없이 나선형으로 돌아가는 우주의 형상을 담은 한국의 미는 둘러싸고 감아 돌아가는 형태로 나타난다. 이처럼 중첩은 한국의 국민성 전반에 깔린 특징적 미감이다. 사물을 상반된 둘로 갈라 단정하지 않는 중간적 태도와 상대주의적인 국민성이 대표적인 예다.

중첩은 한옥, 한복, 한식, 대화법, 사람 사이의 관계 등 여러 곳에 나타난다. 한옥은 공간 켜가 많은 중첩 구조가 특징이다. 방의 앞뒤로 마당이 있고 마당 건너 다른 방이 있으며 다시 문과 담 너머 다른 채가 있

는 구조는 중첩의 미학 그 자체다.[107]

한옥의 99칸 건축은 개별 건물이 ㅁ자, ㄷ자로 겹겹이 둘러싸는 형식이다. 방과 방의 관계도 미닫이문으로 단절하지 않고 개방적인 연속성에 중점을 두었다. 이는 공간 안에 공간이 들어가는 중첩 개념이며, 서양의 개별적이고 독립적인 공간과 달리 유기적인 전체성을 갖는다.[108]

추사고택을 보면 집과 집 사이에 마당이 있고 마당과 마당 사이에 집이 있다. 창덕궁 연경당은 이쪽에 문을 내면 저쪽에 구멍이 뚫리는 식으로 대응하며 다시 그 밖으로 바깥채가 겹친다.

한옥에서 볼 수 있는 특이한 장면 가운데 하나는 창호 속에 또 창호가 반복되면서 그 밖으로 보이는 풍경이다. 이는 풍경 속 풍경, 풍경 요소는 하나로 고정되고 여러 창호가 앞뒤로 거리를 달리하면서 겹쳐 만들어내는 중첩 원리다.[109] 창덕궁 연경당은 방이 네 개 겹쳐도 창호가 어긋나지 않고, 이렇게 창호가 거듭되어도 공간이 열려 기의 흐름은 막힘 없이 순환된다. 관가정 사랑채에서도 창호는 사선으로도 여러 겹 겹치지만 어긋나거나 막히는 법 없이 뚫려 기의 흐름을 원활하게 한다. 웬만큼 큰 한옥이면 집 전체에서 이런 장면이 몇 개는 만들어진다.[110]

이와 같이 한옥은 창과 문 등 서로 달라 보이는 여러 요소가 기의 흐름을 중심으로 관계를 주고받으면서 종합적으로 작용한다.[111] 엄격한 구분보다는 중첩으로 읽어야 하는 것이다. 한국의 전통적 조형 의식인 중첩 미학을 보여주는 예다.

중첩은 풍경에서도 나타난다.[112] 대표적인 경우가 이쪽 문에서 반대쪽 문을 통해 건너편을 보는 경우다. 바로 앞에 문이 있고 그 안에 방의

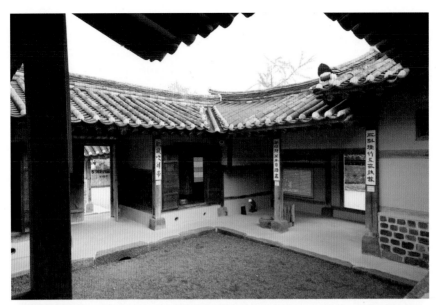

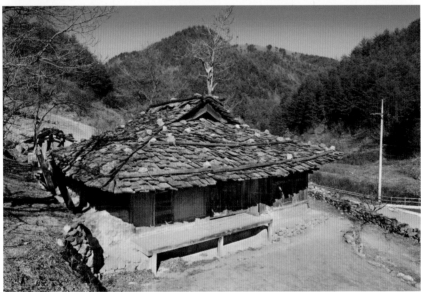

위 공간의 중첩, 시각의 중첩을 보여주는 한옥의 ㅁ자 구조.
아래 나무 널이나 굴피를 겹겹이 포개 지붕을 인 너와지붕.

켜를 지나 반대편에 문이 하나 더 있다. 다시 그 속으로 풍경이 담긴다. 공간 중첩이 풍경 중첩이 되는 순간이다. 뒷마당에서 대청 뒷문을 열고 안마당을 바라보는 경우도 마찬가지다. 보는 이가 선 쪽에 대청 뒷면 창이 나고 그 속에 대청이라는 공간이 있으며 반대편에 대청 앞 기둥과 지붕이 한정하는 액자가 하나 더 있다. 이 두 번째 액자 안으로 풍경이 들어온다. 대체로 안쪽 행랑채인 경우가 많은데, 이곳에 중문이 들어서면 한 번 더 중첩이 된다. 중문이 또 하나의 액자가 되면서 틀은 모두 세 겹이 된다. 한옥의 백미라 할 만한 중첩 현상이다.[113]

수애당의 솟을대문과 겹치는 중문, 청풍 도화리 고가의 '마당-광-건너 마당-건너 광-마당'의 다섯 겹 공간은 모두 빈 마당이 있기에 가능하다. 중첩이 일어나는 또 다른 장소로 안채 부엌과 광이 있다. 안채는 'ㄷ'자 또는 'ㅁ'자 구조가 대부분이어서 대청에서 양 옆으로 감싸는 형태를 취해 독립된 공간과 달리 유기적인 연결성을 갖는다.

담과 지붕에도 중첩 원리가 담긴다. 한옥의 담은 보통 돌 막쌓기로 쌓으며 너와지붕과 지붕을 위한 공포에도 중첩 원리가 있다.

한국 고유의 감싸는 미학은 돌을 쌓고 소원을 비는 무속 신앙에도 담겨 있으며 구절판, 송편, 만두, 쌈밥 등 싸먹기를 즐기는 음식 문화에도 잘 나타난다.

전통 지공예인 종이접기도 중첩 원리를 활용한다. '첩疊'은 접는다는 뜻으로 종이를 두껍게 배접해 골격을 만든 뒤 접어 만든 공예품을 뜻하기도 한다. 보기에는 보통 책과 같으나 펼치면 여러 겹이 펼쳐지게 만든 종이 공예품이다. 백지를 여러 겹 포개고 색지를 바르는데, 접었을 때는 단순한 첩에 불과하지만 한 겹을 펼칠 때마다 물건을 넣는 갑

7 중첩 원리

이 있어 가변적인 공간이 된다. 전통 종이접기 기법으로 만드는 지화 역시 종이를 여러 겹 중첩해 꽃을 만든다.

서양 복식이 인체에 밀착돼 몸의 굴곡을 드러내는 반면 한복은 여러 겹 겹쳐 입는 방식으로 중첩의 미를 담는다. 한국 복식에서 중첩은 레이어드 형식으로 겹쳐 입는 착장 방식이나 제작 기법에서도 나타난다.

한복을 입을 때 남성은 저고리, 바지, 배자, 마고자, 두루마기를 입고 여성은 속옷으로 속속곳, 단속곳, 너른바지 등 바지를 여러 겹 겹쳐 입는다. 그리고 그 위에 치마, 저고리, 포 등을 또 입는다. 한국 복식의 중첩 원리는 폐쇄적인 동시에 개방성을 지닌다. 모든 부분이 하나로 합류되는 통일성도 포함한다.

한복에서 중첩되는 착장 요소들은 하나하나 독립적으로 완성된 개체이며 각 개체마다 다시 여러 패턴이 중첩된다. 저고리, 바지, 치마, 두루마기 모두 평면으로 연결되어 마름질과 봉제에서 사각형 패턴이 중첩된다. 고대 층층치마와 조선시대 무지기치마도 구조상 중첩이 보이며, 기본 단위인 원 형태로 여의주 문양이 반복되는 여의주문보처럼 전통 조각보에서도 중첩 원리를 볼 수 있다. 문양 반복, 사각형 같은 기하 형태 반복, 배래선이나 도련선과 같은 곡선 반복에도 중첩성이 나타난다.

한국적인 중첩 미학은 모든 조형 요소가 한 가지 주제와 기운으로 합류되는 통일성을 지향한다. 여러 겹을 겹쳐 입는 레이어드 룩뿐 아니라 문양, 기하 형태, 태극을 상징하는 곡선 등이 반복되거나 겹침으로써 한국적 특성을 나타낸다.

〈와ㅍ〉는 속옷을 7겹 겹쳐 입었을 때 형성되는 항아리 형태를 한국

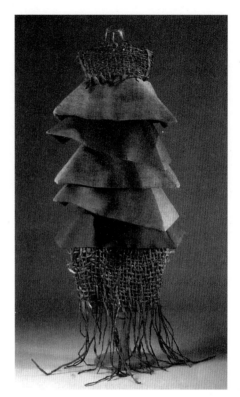

채금석, 〈와〉, 2001년.
초가와 탑 느낌을 형상화한 작품.

초가, 탑 등으로 형상화한 필자의 작품이다. 요소가 중첩될 때마다 각각 어느 정도 영역을 공유하면서 시각적으로도 깊이 있는 공간을 만들어낸 것이 특징이다.

무작위적 비정형성 원리

8

한국인의 마음에 담긴 우주는 방향을 예측할 수 없고 형태도 고정되지 않는다. 인간이 규정하기에 따라 조형되는 무작위적이고 비정형적인 공간감이다.

무작위란 인위적인 요소가 없는 것이며, 기교적인 것을 거부하고 규칙성이 없는 것이다. 한국미에서 무작위 원리는 있는 그대로의 아름다움을 드러내는 것이다.

무작위는 무기교, 비균제성이 대표적인 특징이다. 야나기 무네요시는 한국의 조형미를 자연성과 무작위, 즉 평범하고 파란 없는 것, 꾸밈 없는 것, 솔직한 것, 자연스러운 것 등으로 표현했다.[114]

무작위성은 요한 슈멜츠가 '한국미의 본질은 자연성'이라고 표현한 것이나 에른스트 짐머만의 '한국인의 자연에 대한 지향성'이란 말처럼

기본적으로 자연성을 근원으로 한 미적 특성이라 할 수 있다.[115]

자연성을 바탕으로 한 무작위의 미는 고대부터 한국 예술 전반에 드러났다. 기교 없는 세부 표현이나 기술적 완벽성이 결여된 표현성이 그러하다. 예술에서 무작위성은 우연의 효과로 미적인 충격을 체험하게 한다. 관찰자가 작품을 볼 때 그냥 지나치지 않고 머물러 생각하도록 시선을 잡아둔다.[116]

한국의 무작위성은 중국, 일본의 조형미와도 차이를 보인다. 중국은 광활한 영토, 압도적인 높이 등 장중하고 거대한 형식미를 추구하면서 심오한 정신세계를 조형적으로 표현했다. 초인간적일 만큼 사실적인 묘사와 기교의 극치가 이를 잘 보여준다.[117]

일본은 서정적이고 매혹적이며 세련미가 있으나 자연의 아름다움을 상징화로 표현해 한정된 공간에 응축하려는 특성이 있다. 결과적으로 일본의 미는 자연을 인위적으로 가공하는 데 능숙하며 오히려 자연스러움을 놓치는 경우도 있다.

한국 전통 디자인에서 무작위 원리는 자유분방성과 연결되며 이는 자연과 융합을 중시하는 사상에 뿌리를 내리고 있다. 인간과 자연을 명확하게 구분 짓거나 안팎 경계를 나누지 않고, 경계를 허무는 자연주의 사상을 바탕으로 자연적인 미감을 구현한 것이다. 무작위성은 질서가 없는 듯 보이지만 그 이면에는 최소한의 규칙과 제한이 내재되어 있다.[118]

한옥은 현대적으로 산업화된 건축 방식의 관점에서 보면 짓다 만 것 같기도 하고 대충 지은 것처럼 보이기도 한다. 우선 재료부터 인공적 손질을 최소화해 자연 그대로 활용한다.[119] 따라서 가공하지 않은 재

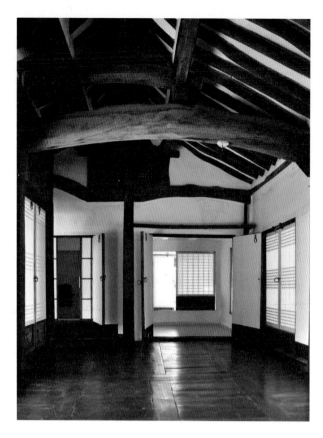

자연스러운 형태를
다듬지 않고 그대로
골재로 사용한 한옥.

료의 성질이 드러나 불균형하고 비대칭적이며 무작위적이다. 김동수
고택과 강릉의 임영관에는 다듬지 않은 돌과 나무가 그대로 주춧돌, 들
보, 서까래로 쓰였다. 건축 재료도 생명이 있는 존재로 보아 각기 쓰임
새를 찾아주고 나와 관계를 맺는다. 객체를 존중하는 한국의 철학이 엿
보이는 부분이다. 김동수 고택은 너무 휘어서 버려야 할 나무를 아치로
활용해 자연 재료의 형상에 내재된 미를 살렸다. 기둥, 대청, 천장에 들

5부 한 디자인 원리

어가는 대들보, 2차보, 서까래 등에도 휘어진 나무를 다듬지 않고 그대로 사용한 경우를 흔히 볼 수 있다.[120] 다듬지 않은 재료는 자기들끼리 어울려 자연스러운 무작위의 아름다움을 만들어내는데, 이것이 한옥의 멋이다.[121]

사찰 구조에도 무작위 원리가 담긴다. 한국의 절은 정문에서 들어가는 길이 굽거나 꺾이며, 정문과 법당의 축도 일치하지 않는다.[122] 중국 절이 대부분 정문부터 법당까지 일직선으로 이뤄진 것과 다르다. 그래서 건물 위치가 분방하며 얼핏 보면 질서 없이 나열된 것처럼 보인다.

전통 민화에도 파격적이고 자유분방한 무작위 원리가 담겨 있다. 왕실과 양반 등 지배 계급이 즐긴 고졸하고 엄격한 문인화와 달리 민화는 서민들의 애환과 해학이 드러난 그림이다. 호랑이 그림 두 폭을 비교해보자. 하나는 이십 대 초반에 이미 궁중화원이 된 조선 최고 화가 김홍도의 〈송하맹호도松下猛虎圖〉이다. 호랑이가 당장이라도 그림 밖으로 뛰쳐나올 것처럼 기세등등하다. 역동적인 자세, 정치한 비례미, 그리고 털 하나하나까지 사실적이고 세련된 묘사가 형형한 힘을 불어넣는다.

다른 하나는 민화 속 호랑이다. 민화 속 호랑이는 무섭다기보다 천진난만하고 익살스럽다. 몸통도 한쪽은 앞에서 본 대로, 다른 한쪽은 옆에서 본 대로 그려 우스꽝스럽게 따로 논다. 사물을 한 방향에서 보이는 대로 그릴 필요가 없다고 생각한 듯 파격적이고 무작위적이다. 이런 화법은 서양 입체파와 피카소를 떠올리게 한다. 실물과 닮게 그리는 데는 뜻이 없고 자유로운 표현으로 무작위적인 해학미를 보여준다.

책거리 그림은 책과 문방사우가 가득 찬 책꽂이를 그린 것이다. 귀

김홍도, 〈송하맹호도〉,
18세기 후반, 비단에 채색,
90.4×43.8cm,
삼성미술관 리움.

작자 미상, 〈까지호랑이〉,
19세기, 종이에 채색,
134.6×80.6cm, 국립중앙박물관.

한 책으로 벽을 가득 채울 수는 없으니 대신 책거리 그림을 방에 두고 학자연하는 것이다. 책을 많이 읽고 학문을 좋아하는 사람처럼 보이고 싶은 마음을 충족시키려는 목적으로 생겨난 그림이다. 이런 실용성을 갖추려면 마땅히 책꽂이를 사실적으로 그려야 할 텐데, '책거리 민화' 조차 무작위성이 두드러진다. 선반도 없이 책이 둥둥 떠다니고, 가지런 한 질서를 거부하고 책을 흩뜨려 새로운 아름다움을 이끌어낸다.

작자 미상, 책거리 그림, 19세기, 비단에 채색, 198.8×39.3cm, 국립중앙박물관.

　　미술사가들이 가장 한국적인 그릇으로 꼽는 분청자에도 무작위 원
리가 보인다. 청자나 백자는 중국에도 있지만 분청자는 다른 나라에서
발견되지 않으며, 기교 없이 자유로운 선과 문양을 특징으로 한국적인
멋을 담고 있다. 투박하며 무작위적인 미의식이다. 양쪽을 눌러 만든
편병 분청자는 도형 분할이라든가 선의 향방들이 무작위적으로 자유
로우면서도 나름의 높은 질서를 따른다. 전체적으로는 대범한 선과 자
유분방한 스타일로 굽이나 목을 무심하게 처리한다든지, 기교를 부리
지 않고 만들어 무작위적이며 투박하다.

　　평면적이고 비구조적으로 구성하는 한복도 인체와 복식 사이에 생
겨나는 여유로운 공간미를 특징으로 무작위적이며 자유분방한 아름다
움을 표현한다. 특히 치마에서 이러한 특징이 두드러지게 나타난다. 천
한 장을 몸에 둘러 끈으로 고정하는 방식으로 일정한 형태를 갖지 않는
다. 인체의 굴곡에 상관없이 불규칙한 주름이나 드레이프 등으로 몸과
옷, 옷과 옷 사이에 여유가 생기며, 이에 따라 외관 역시 입은 이의 움직

침선장 김효중 외 8인,
한산모시 조각보.

임에 따라 유동적으로 변한다.[123] 이는 인간을 자연의 일부로 보고 서
로 소통하면서, 인체를 구속하지 않는 자연성과 여유로운 기 순환을 추
구하는 것이다.

전통 공예인 조각보에서도 무작위성을 찾아볼 수 있다. 수많은 사
각 면은 크기나 비율이 제각각이지만 전체적으로 조화롭게 흐른다. 크
고 작은 사각형이 결합해 다시 다양한 크기의 사각형을 만들고, 이렇게
끊임없이 형태 변화를 보이면서 무질서 속의 질서를 이룬다.

무작위 원리는 전통 음악에도 스며 있다. 즉흥 연주는 한국 국악의
중요한 특성이다. 그러나 국악에서 즉흥 연주란 순간적으로 만들어내
는 일회적 형태가 아니라 오랜 시간 음악을 수없이 반복하면서 한 가지

8 무작위적 비정형성 원리

양식으로 정착된 결과로서의 즉흥 연주다. 예를 들어 판소리에서 본래 소리에 자기 소리를 짜넣어 소리를 확대 변형시키는 더늠, 산조 연주자가 스승의 가락에 자기 가락을 더하고 새로운 음악으로 다듬는 것, 비슷한 내용의 파생곡과 변주곡이 많다는 점 모두 한국의 즉흥 연주 전통에 뿌리를 둔 것이다.[124]

한국 전통 음악으로 세계에 이름난 사물놀이 역시 무작위 원리를 보여준다. 엄청난 음량과 강한 비트로 휘몰아치는 사물놀이의 핵심은 무아경, 즉 엑스타시에 있다. 연주에 몰두하다 보면 어느 순간 무아경, 혹은 황홀경에 빠져드는데, 이때 연주자는 변화무쌍하게 리듬을 변주해 듣는 이가 예측할 수 없게 만든다.

즉흥곡인 시나위는 무당이 육자배기토리로 된 무가를 부르면 악기마다 무가의 대선율對旋律로 허튼가락을 연주한다. 시나위는 전적으로 연주자의 즉흥성과 우연성에 의지하는 다성 진행이다. 이때 선율 진행과 장단은 글자 그대로 허튼가락, 즉 비고정 선율로 연주자들의 현장 호흡에 맞춰지므로 시나위는 비정형성, 무작위성, 비균제성의 즉흥 음악이다.

한국 춤에서도 무작위의 원리를 찾아볼 수 있다. 흔히 한국 춤을 '흥의 춤', '신명의 춤'이라고 하는데 이는 즉흥적이고 자유로운 춤의 특성이다. 정형화된 춤사위가 없는 한국 춤의 무작위성을 말하는 것이다.[125] 시간도 고정되지 않고 장단도 정해지지 않아 자유자재로 갖고 놀 수 있는 무작위성이 한국 춤에 담긴 미학이다. 『고려사』「악지樂志」에 따르면 왕모王母 한 사람을 중심으로 4인이 오양선무伍羊仙舞를 추는데, 이때 동서남북 방향을 정확히 맞추는 것이 아니라 사이사이 방향으로 조금씩

5부 한 디자인 원리

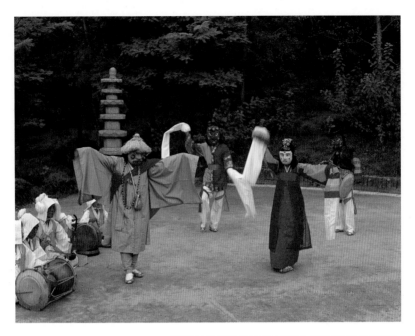

황해도 봉산군에서 전승돼온 봉산탈춤. 대표적인 한국 탈춤이다.

엇나가게 추었다고 기록되어 있다.[126]

봉산탈춤도 무기교의 기교, 무정형의 정형, 무작위적인 한국인의 심성을 담고 있다.[127] 우리 춤 일반에 두루 보이는 자연스러운 멋은 천·지·인 3재를 통해 도가 작용하는 무아자연無我自然 그 자체를 의미하며, 도에 순응하고 이와 일체가 되려는 인륜의 미에 바탕을 둔 것이라 하겠다.[128]

한국 문화에 나타난 무작위 원리는 현대 의상에도 쉽게 접목된다. 몸에 붙지 않는 한복 치마의 여유로움과 자연스러운 착장, 고정되지 않은 실루엣, 비대칭적 형태와 자연스러운 입체감을 활용할 수 있다. 또

왼쪽 채금석과 김지현, 〈달보드레하다〉, 2016년.
오른쪽 채금석과 정수정, 〈아스라이〉, 2016년.

한 주름과 여밈으로 공간성을 더하거나 착장법에 따른 무작위성을 살려 정형화되지 않은 자연미를 표현한다.

기하학적 단순미와
곡선의 융합미

어느 사회에서나 예술에는 전통 사상이 녹아 있다. 미의식의 바탕이 되는 요소들은 공동체가 전통적으로 공유하는 풍습이자 정체성이기 때문이다. 한국인의 미의식은 '멋'이라는 말로 응축된다. 멋은 한 가지로 구체화할 수 없는 다양함이 융합된 것이다. 그것은 천·지·인을 상징하는 기하학적 조형미와 우주의 순환을 형상화한 곡선 융합으로 드러난다. 일반적으로 서구 문화는 직선으로, 동양 문화는 곡선으로 이해하곤 한다.[129]

동·서양 예술의 본질적인 분기점은 우주를 바라보는 마음, 자연에 대한 관점 차이에 있다. 우주의 비가시적인 에너지, 나선형으로 돌아가는 가변적인 공간감을 초공간 세계로 품은 한국 문화는 '비틀어 꼬는 띠 문화'로 형상화되었다. 이러한 한 문화 근저에는 한국의 마음인 태

극과 천·지·인의 세계가 담겨 있다.

우주의 초공간 세계를 구성하는 현실 세계, 즉 하늘, 땅, 사람을 수의 원리로 적용시킨 원·방·각 표현은 한국의 의식주 모든 것에 형상화되었다. 천·지·인을 상징하는 원·방·각의 조형감은 단순하고 절제된 기하학적 직선 미학으로 나타난다. 또 고정된 실체 없이 상황에 따라 변하는 기 흐름의 가변성과 비정향성을 마음에 담은 한국의 미는 선과 면을 비틀고 꼬는 지혜로 나아가고, 비틀려 돌아가는 추상적 미감과 곡선의 미학으로 나타난다.

한국 전통 조형에서 가장 먼저 눈에 띄는 형태적 특징은 선이다. 형을 이루는 선은 어느 나라에서나 예술의 필수 요소이지만, 유독 한국에서 선이 강조되는 것은 보편적인 선들이 어우러져 독특한 미감을 표현하기 때문이다.[130] 한국에서 지향하는 선은 작위적이지 않고 지극히 자연스럽다. 자연 속 기의 흐름을 중요시한 한국의 마음은 문화 예술에서도 인공적인 형식미보다 자연미를 강조하는 미의식을 발달시켜왔기 때문이다.

한국인에게 태극은 하늘을 상징하며 생명의 시작이자 끝이다. 이는 끊임없이 다시 시작하는 반복이며, 끝없이 이어지면서 비유클리드적 순환성을 나타내는 곡선이다. 태극은 한쪽에서 보면 볼록이고, 다른 쪽에서 보면 오목이다. 긴장과 이완이 반복되고 직선과 곡선으로 함축된 것이다. 어떤 것이든 하나로 규정하지 않는 한국의 정신문화를 표현한다. 태극에 나타나는 곡선의 미학은 우주에 대한 한국인의 마음이며 완만한 산세를 가진 한국의 지형과도 연관된다.

한국인은 우주를 입체 공간으로 인식했고 이를 태극의 곡선으로 상

한국의 산 알프스의 산

고유한 시각 문화에 반영되는 지역 산세와 지형.

징화했다. 그리고 다시 기와지붕, 초가, 음식, 공예, 도자기, 한복 등에 조형적으로 담아냈다. 자연에 순응적인 한국인에게 사연의 생김새는 조형예술에 더 깊은 영향을 주었다.[131] 노년기에 속하는 한국의 완만한 지형 속에서 한국인들은 특유의 완만한 곡선 미학을 탄생시켰다.

한옥은 터를 닦을 때 사각 방형을 기본으로 하며, 창이나 창살과 문도 모두 사각형이다. 여기에 기와지붕 옆면은 삼각형으로, 지붕의 와당은 원형으로 조합하는데, 모두 원·방·각을 기본 틀로 삼은 사례다.

서양 건축에서 지붕이 인공적 형식미를 대표하는 반면 한옥 지붕은 완만하고 고요한 절제미를 보인다. 한옥 지붕은 추녀와 처마의 절묘한 흐름과 함께 직선미와 곡선미를 동시에 보여준다. 처마는 곡선으로 휘었지만 정면에서 보면 절제된 직선의 미감을 암시한다. 또 초가 지붕은 아쉬움을 남기는 곡선미로 기와지붕과는 전혀 다른 음양의 미학을 보여준다.

전통 가구 역시 기하학형을 기본 구조로 하고, 태극의 음과 양을 상

9 기하학적 단순미와 곡선의 융합미

원·방·각의 기하학적 형태를 보여주는 한국의 방패연.

징하는 곡선으로 표현한다. 이러한 디자인은 고대부터 현대에 이르기까지 수천 년 동안 이어졌으며, 우주를 형상화한 한국의 마음과 사유 체계를 나타내는 기본 양식이다.

기하학적 단순성과 곡선의 융합미는 한식에서도 돋보인다. 한국 음식에는 다양한 원·방·각 형태가 그대로 나타난다. 떡은 원이나 마름모 모양으로 만들어 빗살무늬를 찍는 등 기하학적 형태이며, 전통과자인 한과 또한 사각형과 원 모양이 대부분이다. 한국 식문화는 음식부터 그릇까지 모두 원·방·각형이다.

한복도 기하학적 형태로 기 순환의 공간감을 형상화했다. 한국은 고대부터 천·지·인 사상에 입각한 원·방·각의 단순한 기하학적 형태를 복식에 즐겨 사용했으며 장식과 기교가 없는 단아한 선을 바탕으로 단순하고 간결한 선을 즐겼다. 한복은 현대 과학의 비유클리드적인 원리가 담겨 있어서, 입지 않고 펼치면 직선이 주를 이루지만 입으면 입

5부 한 디자인 원리

체적인 곡선미가 살아난다. 치마는 태극처럼 중심으로 말려갔다가 다시 풀려나오는 구조다. 고름 자체는 직사각형으로 직선적이지만, 긴 고름과 짧은 고름을 돌려 얽어 고리를 만듦으로써 곡선을 만든다. 이와 같이 한복에는 기 순환 속에서 일어나는 방향 전환의 상징성과 이를 은유한 비틀어 꼬는 문화가 재단부터 착장까지 전 과정에 담겨 있다.

한국의 전통 춤도 기하학적 단순미와 곡선미의 융합을 특징으로 한다. 태극 음양론을 바탕으로 한 천·지·인 사상은 춤에도 그대로 담겨 있다. 정재呈才의 삼진삼퇴三進三退, 3박 계열의 장단 구조가 그러하다. 한국 무용은 자연의 알고리즘처럼 단조로우면서도 때로는 복합적이고, 조화와 부조화가 서로 맞물리거나 어긋나면서 융합미를 보인다.[132]

한국 춤은 움직임을 뜻하는 춤사위는 물론이고, 내면에서 일어나는 기운으로도 선을 만들어낸다. 춤에서 단순미란 정지된 동작, 혹은 꾸미지 않아 단조로운 데서 드러나며, 곡선미는 손과 발의 움직임, 강강술래처럼 순환하는 방식, 살풀이나 승무에서 허공을 흐르는 한삼 자락 등 비정형이고 무작위적인 흐름에서 찾아볼 수 있다. 한국 춤은 발 디딤새보법도 뒤꿈치에서 앞꿈치로 힘을 이동시켜 자연스러운 걸음걸이를 유지한다.[133] 서양 발레에서 일상적으로 쓰지 않는 발 모양을 훈련해 몸동작을 만드는 것과 대조적이다.

한국 춤은 수평이나 수직선이 나타나는 듯하다가도 곧바로 곡선을 그리는 동작이 뒤따른다. 직선적인 춤은 서양 춤에 많은데, 팔이나 발을 쭉 펴 예리한 직선을 만드는 것이 그런 경우다. 자연을 정복할 대상으로 보기 때문에 춤도 밖으로 뻗어나가는 동작이 많다.[134]

한국 춤에서 수평선은 땅을 향한 민중의 어깨춤에 드러난다. 양팔

을 들어 올리는 어깨춤은 저고리 소매선과 어우러져 수평적인 춤사위를 보여준다. 학춤에서 두 팔을 펴 학의 날갯짓을 묘사할 때도 수평선을 그린다. 수직선은 무당의 신무에 보이는데, 무당은 하늘과 수직으로 교감해 신령스러운 기운을 부여받는다고 믿는다. 무당은 신이 들리면 위아래로 격렬하게 뜀뛰듯 춤을 춘다. 승무처럼 위로 한삼을 뿌렸다가 내려오는 팔 동작에서는 사선이 보이며, 이렇게 한국 무속 춤에는 단순하고 직선적인 춤사위가 많이 보인다.[135]

한국 춤의 특징인 곡선은 궁극적으로 큰 원, 나선, 태극을 지향한다. 강강술래나 농악 같은 군무에는 나선이 많이 나타나는데 이 모든 요소는 태극으로 이루어진다. 한쪽 팔이 올라가면 다른 쪽 팔이 내려가고, 한쪽 무릎이 굽으면 자연스레 다른 쪽 다리가 올라가는 등 오르내림을 통해 자연스러운 곡선을 그린다.[136] 시작과 끝이 따로 없는 춤의 공간에서 원이나 태극 곡선은 우주를 바라보는 한국인의 마음, 기의 공간감을 표현한 것이라 할 수 있다. 처용무의 구성을 보면 일자, 사각, 원형, 마름모 등으로 대열을 만들면서 동작은 8자선이나 태극 형태를 그린다.

한국적인 직선과 곡선의 융합미를 현대 디자인에 적절히 활용할 수 있다. 중요한 것은 정형성을 탈피해 무심한 직선과 곡선이 어우러지게 하는 것이다. 패션에서는 직선적인 재단법과 소매나 도련선의 곡선, 혹은 착장에 따른 곡선미, 직선과 곡선이 융합된 고름 같은 디테일을 활용한다. 또 저고리 등솔기나 소매 이음선, 끝동, 수구, 무와 길의 연결 등 직선을 활용해 면을 분할하거나 이를 다시 원형 네크라인, 단령 깃이나 방심곡령처럼 완벽하지 않은 비정형 곡선과 결합시킨다. 전체적인 실루엣에서도 완만한 곡선을 드러내는데, 특히 한복 치마의 직선적

왼쪽 채금석과 안아리, 〈얽어매다〉, 2016년.
오른쪽 채금석과 권준희, 〈얽어매다〉, 2016년.

인 재단과 완만한 항아리형을 활용할 수 있다. 도련의 수평선과 풍성한
치마의 곡선미도 조화롭게 연출할 수 있다.

 단순한 기하학적 패턴과 직선적인 사각 띠를 꼬는 데서 오는 자연
스러운 곡선, 저고리의 직선적인 실루엣과 바지의 둥근 곡선 등 조화로
운 융합미를 살리는 것이다. 저고리의 직선적인 V 네크라인과 바지의
곡선 느낌을 동시에 드러내며, 상의에서 이어지는 직사각형 띠는 직선
적이지만 움직임과 함께 만들어내는 율동적 곡선미와 융합되어 새로
운 미를 창출할 수도 있다.

9 기하학적 단순미와 곡선의 융합미

'비틀어 꼬는 띠'로 정의되고 형상화되는 한韓 문화는 카오스 우주와 혼돈 세계, 즉 태극의 사유 체계 위에 서 있다. 천·지·인과 태극 세계를 뼈대로 하는 한국의 사유 체계는 무無의 사상, 자연성, 전체적이고 종합적인 사고관, 가변성 등으로 확장되었고 다시 원·방·각 원리로 집약되어 전통문화의 기본 구조로 발현되었다. 이와 같이 오랜 시간에 걸쳐 이어진 '생각'의 흐름을 살펴 한국 미학을 관통하는 9가지 디자인 원리를 도출했다. 바시미 원리, 비유클리드적 순환 원리, 무형태 원리, 비움·여백 원리, 가변 원리, 비균제 원리, 중첩 원리, 무작위 원리, 융합 원리가 그것이다.

생명 창출과 소멸을 반복하는 태극 세계에는 음양의 역학에 의해 비틀어 휘고 접힌 선과 면의 곡률 변화와 끊임없는 운동감이 존재한다. 이는 방향을 예측할 수 없고 형태도 없으며 상하, 좌우, 전후, 내외를 구분할 수 없는 비정향성, 비정형성이 특징이다. 한국인은 이를 마음에 담아 '비틀기, 꼬기, 묶기'의 '비틀어 꼬는 문화'를 만들어냈다.

'비틀어 꼬는 문화'는 불교 화엄사상의 원융무애 감성으로 통한다. 원융은 대칭적인 갈등이 없는 조화를 상징하고, 무애는 어디에도 막힘 없이 두루 통하는 것을 말한다. 시작도 끝도 없고, 위도 아래도 없는 원

이다. 그래서 비시원적이다. 상하, 좌우, 전후, 내외의 대칭이 모두 사라질 때 비로소 공간은 자유로워지며 이것이 '자유자재'이다. 우주를 본받아 인간의 마음속에도 원융무애의 자유로움이 있어야 하는데, 마음속 원융무애의 순간을 '깨달음'이라 한다. 해탈의 순간인 것이다.

이것은 180도 뒤집힌 내가 다른 차원의 나를 만나는 '깨달음'이다. '비틀어 꼰다'는 은유는 자기부정을 통해 자기를 다시 만나는 것이며, 본래의 내가 차원을 달리해 나를 마주하는 것이다. 다른 차원의 나를 직시하는 변화에는 고통이 따른다. 이를 불교는 깨달음이라 하고 기독교는 회개라 한다. 결국 본래의 나를 버리고 뼈를 깎는 고통의 성찰을 통해 환골탈태한 새로운 나를 만나는 순간이 해탈이다.

'비틀어 꼬는 띠'韓의 띠, Korean line는 본래의 나에서 나아가 새로운 나를 만나는 태극 세계를 상징화한 것이다. 태극은 우주의 본원으로서 무한한 창조를 향한 변화의 잠재력이다. 태극에는 끊임없이 순환하는 창조의 열기, 하나이면서 여럿을 지향하는 통합과 다양성의 조화가 담겨 있다.

과거로부터 이어져온 우리 문화의 특성을 살피고 심미적 원리를 체계화하는 목적은 다른 문화를 밀어내고 우리 문화가 우수하다고 독선적으로 주장하려는 것이 아니다. 오히려 우리 문화의 정체성을 이루는 DNA를 밝혀 새로운 창조의 토양을 일구는 동시에, 세계가 우리 문화를 공유하고 융합할 수 있는 접점을 넓히는 데 의의가 있다.

모든 문화는 다층적이다. 어제의 문화가 쌓여 오늘과 내일의 문화를 만들고, 이 지역과 저 지역의 문화가 서로 영향을 주고받는다. 시간축으로도, 공간 축으로도, 혼입되고 축적되어 영향을 미치는 다층 구조

다. 우리 문화도 오랜 세월에 걸쳐 동양의 인접 국가는 물론 서양의 영향도 받았고, 한국 문화의 고유한 특성 또한 현대 서양 문화에 혼재되어 나타나고 있다.

지금 세계는 문화의 무경계라는 흐름 속에서 지구촌이 한데 섞이고 어우러지고 있다. '세계는 하나로'의 시대에서 인류는 지구적으로 공감하고 소통할 수 있는 사상 초유의 기회를 선용하되, 문화 다양성이 훼손되지 않도록 보호하는 데도 각별한 노력을 기울여야 한다. 고대부터 한국인의 삶을 품어온 우리 문화의 DNA는 일시적인 인기에 따라 명멸한 유행이나 습속과 달리 우리의 사유 체계와 감성의 저류에 부합했기에 문화의 근간으로 성장해온 것이다. 우리 문화의 DNA는 미래 가치를 창출하는 원천이며, 우리의 자긍심인 동시에 인류 공동의 재산이다.

여럿이 모인 세계는 하나를 향해 섞이는 융합 문화를 만들어내고 있다. 동시에 각각의 문화적 정체성과 다양성을 세심하게 살피고 체계화하는 데 대한 관심도 높아지고 있다. 세계적으로 문화의 구심력과 원심력이 역동적으로 상호작용하며 조화와 균형을 이뤄가는 모습은 '하나이면서 동시에 여럿'을 의미하는 한 개념과 흡사하다. 바야흐로 한의 시대다.

주

I 한류와 문화 원형

1 김상일,『초공간과 한국 문화』, 교학연구사, 1999, 10쪽.

2 옷꼴: 한복의 평면 구조를 구성하는 각 단위. 김상일, 앞 책, 63쪽.

3 김상일,『오래된 미래의 한철학』, 상생출판, 2014, 23~24쪽.

4 김상일, 앞 책, 1999, 10쪽.

5 앞 책, 143쪽.

6 앞 책, 29쪽.

7 김용환,「직지와 흔사상」, 고조선단군학회, 고조선난군학 세15호, 2006, 325·-326쪽 참고.

8 義湘, 華嚴一勝法界圖, "一中一切多中一 一卽一切多卽一".

9 임석진 외,『철학사전』, 중원문화, 2009.

10 프리초프 카프라 지음, 김용정·이성범 옮김,『현대 물리학과 동양 사상』, 범양사, 2008, 135쪽.

11 유영만,『지식생태학』, 삼성경제연구소, 2006, 42~43쪽 참고.

12 김상일,『화이트헤드와 동양 철학』, 서광사, 1993, 102쪽.

13 김상일, 앞 책, 2014, 36~38쪽 참고.

14 전종식,『大乘起信論을 통해 본 法性偈(華嚴一乘法界圖) 연구』, 불교학연구회, 불교학 연구 제17호, 2007, 113~159쪽 참고.

15 김상일, 앞 책, 1999, 71~73쪽 참고.

16 최명식·남주현,「脫物質化 시대에 있어서 디자인 스타일 接近方法 硏究」, 경희대학교 디자인 연구원, 경희대학교 부설 디자인 연구원 논문집 제7권 2호, 2005, 11쪽.

17 김상일, 앞 책, 1999, 72쪽.

18 최명식, 앞 글, 2010, 487쪽.

19 박근형,「디지털 건축에서의 프로세스 비교 분석을 통한 형태변이 인자에 관한 연구: 위상기하학과 프랙탈 기하학 중심으로」, 단국대학교 대학원 석사학위논문,

2008, 53쪽.

20 김제범,「華嚴一乘法界圖와 '한' 사상」, 계명대학교 한국학연구원, 한국학논집 제57집, 2014, 185쪽.

21 김상일, 앞 책, 1999, 73쪽.

22 앞 책, 72쪽.

23 앞 책, 31~32쪽 참고.

24 채금석,『한국복식문화: 고대』, 경춘사, 2017, 81쪽 참고.

25 『後漢書』卷85 東夷列傳 "皆絜淨自憙 暮夜輒男女群聚爲倡樂 好祠鬼神 社稷 零 星 [四] 以十月祭天大會 名曰 東盟 其國東有大穴 號襚神 亦以十月迎而祭之": 한밤중이 되면 남녀가 무리 지어 노래 부른다. 귀신, 사직, 영성에 제사 지내기를 좋아해 10월 에 제천대회를 여는데 이를 동맹이라 한다. 나라 동쪽에 있는 큰 굴을 수신이라 하며 10월에 이를 영접하고 제사 지낸다.

26 권일찬,『동양학원론』, 한국학술정보, 2012, 186~187쪽 참고.

27 김상일, 앞 책, 1999, 13쪽.

28 앞 책, 24쪽.

29 앞 책, 13쪽.

30 앞 책, 22쪽.

31 앞 책, 13~14쪽 참고.

32 배강원 · 김문덕,「한국 전통 건축 공간에 나타난 위상기하학적 특성에 관한 연구」, 한 국실내디자인학회, 한국실내디자인학회 논문집 제13권 6호, 2004, 76쪽.

33 김상일, 앞 책, 1999, 22쪽.

34 미르치아 일리아데, 이재실 옮김,『이미지와 상징』, 까치, 1998, 158쪽.

35 방영주,「조선조 태극 문양 연구」, 홍익대학교 대학원 석사학위논문, 1985, 7쪽.

36 허균,『한국 전통 건축 장식의 비밀』, 대원사, 2013, 22쪽.

37 앞 책, 22~23쪽 참고.

38 우실하,「삼태극 · 삼원태극 문양의 기원과 삼파문의 유형 분류」, 동양사회사상학회, 동양사회사상 제21집, 2010, 117쪽.

39 김상일, 앞 책, 1999, 72쪽.

40 김용운 외,『도형에서 공간으로』, 우성, 2002, 105쪽.

41 김상일, 앞 책, 1999, 19쪽.

42 배강원 · 김문덕, 앞 글.

43 김상일, 앞 책, 1999, 46~59쪽 참고.

44 앞 책, 18~19쪽 참고.

45 앞 책, 같은 곳.

46 John G. Hocking, *Topology*, Dover Publication, 1961, p.348; 배강원·김문덕, 앞 글.

47 김상일, 앞 책, 1999, 42~43쪽 참고.

48 김재영·과학창의재단, '양자역학', 네이버캐스트: 오늘의 과학 – 물리산책, 2011.6.14. 발행.

49 김상일, 『러셀 역설과 과학 혁명 구조』, 솔, 1997, 131쪽.

50 배강원·김문덕, 앞 글, 76쪽.

51 앞 글, 75쪽.

52 심상일, 앞 책, 1999, 10쪽.

53 배강원·김문덕, 앞 글.

54 앞 글.

55 정재승, 『천부경의 비밀과 백두산족 문화』, 정신세계사, 1996, 95쪽.

56 배강원·박찬일, 「디지털 건축 공간에 나타난 위상기하학적 불변항의 표현 특성에 관한 연구」, 한국실내디자인 논문집 제14권 3호, 2005, 65쪽.

57 김상일, 앞 책, 1999, 22쪽.

58 앞 책, 3쪽.

59 앞 책, 4쪽.

60 김영균·김태은, 『탯줄 코드』, 민속원, 2008, 306~307쪽 참고.

61 고하수, 『한국의 美, 그 원류를 찾아서』, 하수출판사, 1997, 20~23쪽 참고.

62 권일찬, 앞 책, 80~83쪽 참고.

63 고하수, 앞 책.

64 앞 책.

2 세상을 바라보는 서로 다른 마음

1 이광모, 「카오스이론과 동양사상의 비교연구」, 서경대학교 통일문제연구소, 통일연구 제5권, 2000, 139쪽.

2 이혜현, 「현대 패션에 나타난 카오스적 현상에 관한 연구: 동·서양 비교를 중심으로」, 숙명여자대학교 대학원 석사학위논문, 2007, 5쪽.

3 신승환, 『포스트모더니즘에 대한 성찰』, 살림, 2003, 24쪽.

4 이광모, 앞 글.

5 임석진 외,『철학사전』, 중원문화, 2009, 837쪽.

6 과학적인 연구를 위해 객관적 사실(fact)만을 대상으로 하고, 주관적 가치에 대한 판단을 배제하는 것을 말한다. 베버(Weber)는 윤리적 가치 판단은 가치철학 문제이지 경험과학인 사회과학의 방법이 될 수 없다면서 사회과학의 몰가치성을 내세웠다. 자료 수집과 분석 과정에서 객관성 확보를 매우 중시하며, 타인이 검증할 수 있는 증거 제시를 강조했다. 이철수 외,『사회복지학사전』, 2009.

7 이광모, 앞 글.

8 권일찬,『동양학원론』, 한국학술정보, 2012, 87쪽.

9 앞 책, 41쪽.

10 앞 책, 같은 곳.

11 김용옥,『老子』, 통나무, 1998, 192쪽 참고.

12 권일찬, 앞 책, 187쪽.

13 박유진,「한국 건축에서 카오스-프랙탈 개념의 적용 가능성에 관한 연구」, 연세대학교 대학원 석사학위논문, 2004, 9쪽.

14 이혜현, 앞 글.

15 김상일,『초공간과 한국문화』, 교학연구사, 1999, 16쪽.

16 프리초프 카프라, 김용정·이성범 옮김,『현대물리학과 동양사상』, 범양사, 2006, 216쪽.

17 김상일, 앞 책, 1999, 4쪽.

18 이혜현, 앞 글.

19 신승환, 앞 책, 25쪽.

20 박유진, 앞 글, 5쪽.

21 임석진 외, 앞 책, 726쪽.

22 이혜현, 앞 글, 7쪽.

23 앞 글, 같은 곳.

24 김상일, 앞 책, 1999, 28~34쪽 참고.

25 이혜현, 앞 글, 7~8쪽 참고.

26 앞 글, 8쪽.

27 김명진·EBS 동과서 제작팀,『EBS 다큐멘터리 동과 서』, 지식채널, 2012, 19쪽.

28 박유진, 앞 글, 9쪽.

29 김명진·EBS 동과서 제작팀, 앞 책, 127쪽.

30 앞 책, 27쪽.

31 앞 책, 46~48쪽 참고.

32 김용옥, 앞 책, 184~185쪽 참고.

33 김상일, 앞 책, 1999, 16쪽.

34 앞 책.

35 앞 책, 72쪽.

36 앞 책, 30쪽.

37 앞 책, 34쪽.

38 이근무, 「현대예술과 비유클리드 기하학」, 한국멀티미디어학회, 추계학술발표 논문집, 2008, 550쪽.

39 김상일, 앞 책, 1999, 72쪽

40 앞 책.

41 Chanel A, 《나는 몸신이다》, 4회, 2015.1.14. 방영.

42 박근형, 「디지털 건축에서의 프로세스 비교분석을 통한 형태변이 인자에 관한 연구: 위상기하학과 프랙탈 기하학 중심으로」, 단국대학교 대학원 석사학위논문, 2008, 53쪽.

43 최종덕, 『부분의 합은 전체인가』, 소나무, 1995, 35쪽.

44 제임스 글리크, 『카오스: 현대 과학의 대혁명』, 동문사, 2006, 17쪽.

45 앞 책, 183쪽.

46 앞 책.

47 앞 책, 190쪽.

48 프리초프 카프라, 앞 책.

49 박우찬·박종용, 『동양의 눈, 서양의 눈』, 재원, 2016, 127쪽.

50 박현신, 「카오스·프랙탈적 사고에 기초한 의상의 해체 경향에 관한 연구」, 한국복식학회, 복식 제38권, 1998, 180쪽.

51 앞 글, 181쪽.

52 앞 글, 182쪽.

53 앞 글.

54 최종덕, 앞 책.

55 제임스 글리크, 앞 책.

56 송록영, 「프랙탈 기하학에 근거한 텍스타일 디자인 연구」, 한국기초조형학회, 기초조형학연구 제7권 1호, 2006, 311쪽.

57 장파, 유중하 옮김, 『동양과 서양, 그리고 미학』, 푸른숲, 1999, 39쪽.

58 앞 책, 40~41쪽 참고.

59 앞 책, 51쪽.

60 BBC,《고대 문명의 유산: 그리스》, SKY A&C 방송.

61 프리초프 카프라, 앞 책.

62 채금석,『현대복식미학』, 경춘사, 2002, 12쪽.

63 윤순향,「Karl Rosenkranz에 있어서 추의 미학 연구」, 홍익대학교 대학원 석사학위논문, 1985.

64 인간은 영혼과 육신으로 구성되는 바, 생명이 다해 죽음에 이르는 것은 육체가 소멸되는 것일 뿐 영혼은 영생불멸하는 것으로 다음 생에 몸을 받아 환생한다는 불교 사상. 채금석, 2002, 앞 책, 18쪽.

65 F. Nietzsche, *Die Geburt Der Tragödie*; 채금석, 앞 책, 2002, 13~22쪽 재인용 .

66 앞 책, 18~20쪽 참고.

67 하인리히 뵐플린, 박지형 옮김,『미술사의 기초개념』, 시공사, 1994, 32~33쪽 참고.

68 김용옥, 앞 책, 22쪽.

69 앞 책, 184~187쪽 참고.

70 권일찬, 앞 책.

71 김용옥, 앞 책, 22쪽.

72 앞 책, 187쪽.

73 앞 책, 192쪽.

74 앞 책, 184~185쪽 참고.

3 디자인은 생각이다

1 『한국민족문화대백과사전 8』, 한국정신문화연구원, 1994, 462~463쪽 참고.

2 장파, 유중하 옮김,『동양과 서양, 그리고 미학』, 푸른숲, 1999, 23~24쪽 참고.

3 김명진·동과서 제작팀,『EBS 다큐멘터리 동과 서: 서로 다른 생각의 기원』, 지식채널, 2012, 49쪽.

4 박현신,「카오스·프랙탈적 사고에 기초한 의상의 해체 경향에 관한 연구」, 한국복식학회, 복식 제38권, 1998, 180쪽.

5 앞 글, 181쪽.

6 류명걸,『서양과 한국의 미와 예술』, 형설출판사, 2000, 40쪽.

7 장파, 앞 책, 112쪽.

8 류명걸, 앞 책.

9 앞 책.

10 앞 책, 41쪽.

11 앞 책, 42쪽.

12 앞 책, 43쪽.

13 윤내한, 「산업 디자인의 미적 가치와 범주에 관한 연구」, 국민대학교 대학원 박사학
 위논문, 2004, 9쪽.

14 채금석·김주희, 「현대 패션에 내재된 한·일 미적관점 비교연구(제1보)」, 한국의상
 디자인학회, 한국의상디자인학회지 제18권 2호, 2016, 163쪽.

15 조요한, 『예술철학』, 미술문화, 1994, 24~29쪽 참고.

16 사카베 메구미 외, 신철 옮김, 『칸트 사전』, 도서출판b, 2009, 142~143쪽 참고.

17 조요한, 앞 책, 1994, 24~26쪽 참고.

18 류명걸, 앞 책, 37~38쪽 참고.

19 미학대계간행회, 『미학의 역사』, 서울대학교 출판부, 2008, 303쪽.

20 류명걸, 앞 책, 67쪽.

21 앞 책, 66쪽.

22 조요한, 앞 책, 29~30쪽 참고.

23 류명걸, 앞 책, 68~69쪽 참고.

24 권영필, 「한국 전통 미술의 미학적 과제」, 한국학 연구 제4집, 1991, 228~231쪽 참고.

25 김주희, 「패션에 내재된 한·일 미적 관점 비교연구」, 숙명여자대학교 대학원 석사학
 위논문, 2009, 13~14쪽 참고.

26 이상우, 「철학·미학, 동양 철학·동양 미학 그 분류와 범주의 문제에 관한 고찰」, 한
 국미학회지 제33집, 2002, 18쪽.

27 장파, 앞 책, 534~536쪽 참고.

28 마정혜, 「박물관 디자인에서 카오스이론의 적용 가능성에 관한 연구」, 한국공간디자
 인학회, 한국공간디자인학회 논문집 제2권 2호, 2007, 96쪽.

29 토머스 먼로, 백기수 옮김, 『동양 미학』, 열화당, 2002, 23쪽.

30 박우찬·박종용, 『동양의 눈, 서양의 눈』, 재원, 2016, 127~170쪽 참고.

31 야나기 료우, 진경돈·박미나 옮김, 『황금분할』, 시공문화사, 2012, 72~74쪽 참고.

32 앞 책, 75쪽.

33 최광진, 『한국의 미학』, 미술문화, 2015, 39~40쪽 참고.

34 리처드 니스벳, 최인철 옮김, 『생각의 지도』, 김영사, 2004, 27~31쪽 참고.

35 민주식·조인수,『동서의 예술과 미학』, 솔, 2007, 83쪽.

36 앞 책, 같은 곳.

4 한복은 과학이다

1 『三國遺事』仙桃聖母傳; 채금석,『한국복식문화: 고대』, 경춘사, 2017, 86쪽 재인용.

2 김소희,「한국 전통복식 조형에 나타난 프랙탈적 현상」, 숙명여자대학교 대학원 박사학위논문, 2015, 35쪽.

3 꼴은 사물의 생김새를 말한다. 도형은 기하학에서 어떤 도형을 위치와 모양, 크기만으로 생각할 때 점·선·면·입체 또는 이들 집합으로 이루어진 것이다. 특히 점·선·면·입체를 기초 도형이라 한다. 이희승,『국어사전』, 민중서림, 1994, 614쪽·942쪽.

4 김선호·김미령,『옷본』, 동문선, 2008, 12쪽.

5 "저의 길일 옷ᄆᆞ르ᄂᆞᆫ길흔 날이라 (중략) 우 길일 (중략) 긔쩌리ᄂᆞᆫ 날은…".『閨閤叢書』卷之二.

6 채금석·김소희,「한국 전통복식 조형에 나타난 프랙탈적 현상」, 한국의상디자인학회, 한국의상디자인학회지 제18권 3호, 2016, 171쪽.

7 앞 글, 172쪽.

8 一始無始 一析三極無盡本 天一一地一二人一三 一積十鉅無匱化三 天二三地二三人二三 大三合六生七八九運 三四成環伍七一 妙衍萬往 萬來用變不動本 本心本太陽昂明人中天地一 一終無終一.

9 尺: 손을 펼쳐 물건을 재는 형상에서 온 상형문자. 18cm 정도였다가 차차 길어져 고려와 조선 초기에는 32.21cm가 1자였다. 세종 12년 개혁 때 31.22cm로 바뀌었다가 1902년에 일본 곡척(曲尺)으로 바뀌면서 30.303cm가 통용되었다.

10 『학원 세계대백과사전 24』, 학원출판공사, 555쪽.

11 뒷목 중심에서 어깨, 팔꿈치를 지나 팔목에 이르는 길이.

12 정혜경·권영숙,「조선시대 저고리의 구성 원리에 관한 고찰: 深衣 구성과의 관련성을 중심으로」, 한국의류학회, 한국의류학회지 제12권 1호, 1988, 39쪽.

13 領襟: 삼국시대 저고리의 목둘레에서 앞깃을 지나 도련까지 연결된 가선을 총칭. 領은 목둘레를 의미하고 襟은 옷 가장자리에 선을 두른다는 의미다. 채금석,『우리 저고리 2000년』, 숙명여자대학교 출판부, 2006, 66쪽.

14 채금석·김소희, 앞 글, 174쪽; 최명식·남주현,「脫物質化 시대에 있어서 디자인 스타일 接近方法 研究」, 경희대학교 디자인연구원, 디자인연구: 경희대학교 부설 디자인

연구원 논문집 제7권 2호, 2005, 10쪽.

15 전철, 「우리나라 종이접기 공예품에 대한 역사적 고찰」, 한국 펄프·종이 공학회, 펄프·종이기술 제47권 4호, 2015, 168~176쪽 참고.

16 김소희, 앞 글, 77쪽.

17 앞 글, 78쪽

18 채금석·김소희, 앞 글, 173쪽.

19 김상일, 앞 책, 1999, 69쪽.

20 최명식·남주현, 앞 글.

21 『宣和奉使高麗圖經』 卷29 供張 紵裳 "三韓 (중략) 紵裳之制, 表裏六幅, 腰不用橫帛, 而繫二帶".

22 채금석·김소희, 앞 글.

23 앞 글.

24 김희수, 「프랙탈 기하학의 이해와 디자인에의 응용 가능성에 관한 연구」, 이화여자대학교 대학원 석사학위논문, 1994. 23쪽.

25 최명식·남주현, 앞 글, 11쪽.

26 김상일, 앞 책, 1999, 63~73쪽 참고.

27 앞 책, 95~109쪽 참고.

28 채금석·김소희, 앞 글, 174쪽.

29 김상일, 앞 책, 1999, 10쪽.

30 김소희, 앞 글, 103쪽.

31 임영자·박미자, 「한복에 나타난 위상기하학적 구성에 관한 연구」, 한국복식학회, 복식 제30권, 1996, 69~84쪽 참고.

32 이어령, 『한국인의 손, 한국인의 마음』, 디자인하우스, 2000, 54쪽.

33 최명식·남주현, 앞 글.

34 김소희, 앞 글, 137쪽.

35 채금석·김소희, 앞 글, 177쪽.

36 이희승, 앞 책, 2204쪽.

37 앞 책, 20쪽.

38 박상숙, 「현대 패션에 나타난 가변성 디자인 연구」, 홍익대학교 대학원 석사학위논문, 2007, 5~6쪽 참고.

39 채금석·김소희, 앞 글, 178쪽.

40 김상일, 『對』, 새글사, 1974, 25쪽.

41 채금석 · 김소희, 앞 글, 178쪽.

42 채금식 · 김주희, 「패션에 내재된 한 · 일 미적 관점 비교 연구」, 한국의상디자인학회, 한국의상디자인학회지 제18권 2호, 2016, 161~175쪽 참고.

43 채금석, 앞 책, 2002, 43쪽.

44 채금석, 「한국 전통복식의 정신 문화연구: 포(袍)를 중심으로」, 대한가정학회, Family and Environment Research 38권 11호, 2000, 26쪽.

45 채금석, 앞 책, 2002, 44쪽.

46 채금석 · 김주희, 앞 글, 161~175쪽 참고.

47 채금석 · 김소희, 앞 글, 177쪽.

48 채금석 · 김주희, 앞 글.

49 이희승, 앞 책, 1694쪽.

51 채금석 · 김소희, 앞 글.

52 앞 글.

53 김소희, 앞 글, 124쪽.

54 關根眞隆, 『奈良朝服飾の硏究: 本文編』, 吉川弘文館, 1974, 81쪽.

55 이은진 · 조효숙 · 김선경 · 안세라, 「전통 직물의 데이터베이스를 활용한 한복 소재 개발」, 한복문화학회, 한복문화 제9권 3호, 2006, 43~56쪽 참고.

56 채금석, 앞 책, 2002, 93쪽.

57 민길자, 『전통 옷감』, 대원사, 1997, 7쪽.

58 안동진, 『TEXTILE SCIENCE Merchandiser에게 꼭 필요한 섬유 지식』, 한올, 2015, 143쪽.

59 성지형 · 박영경, 「원단 종류에 따른 한복 전통 배색의 이미지 차이 연구」, 한국색채학회, 한국색채학회 논문집 제30권 제1호, 2016, 69~78쪽 참고.

60 채금석, 앞 책, 2002, 89~91쪽 참고.

61 『三國志』卷30 魏書30 烏丸鮮卑東夷傳 夫餘傳 "在國衣尙白 白布大袂袍袴 (중략) 大人加狐狸狖白黑貂之裘".

62 『三國志』卷30 烏丸鮮卑東夷傳 第30 韓(弁辰) "衣服絜淸 長髮".

63 최광진, 『한국의 미학』, 미술문화, 2015, 339~342쪽 참고.

64 『三國志』卷30 魏書30 烏丸鮮卑東夷傳 夫餘傳 "在國衣尙白 白布大袂袍袴 (중략) 大人加狐狸狖白黑貂之裘".

65 김지원, 「한국 춤에서 흰색의 표상과 미적 의미 연구」, 한국동양예술학회, 동양예술 제28호, 2015, 5~28쪽 참고.

66 채금석·김주희, 앞 글.

67 신다애, 「한국인의 전통 생활 속에 나타난 백색 선호의식에 대한 연구」, 경희대학교 대학원 석사학위논문. 2009, 60쪽.

68 채금석, 앞 글, 15쪽.

69 앞 글, 16쪽.

70 채금석, 앞 책, 2002, 24쪽.

71 벽화의 오채색은 태양빛에 여러 색이 있음을 이미 감지한 고대인들의 예지에서 비롯된 것이다. 채금석, 앞 책, 2017, 284쪽.

72 채금석, 앞 글.

73 채금석, 앞 책, 2002, 25쪽.

74 임영주, 『한국의 전통 문양』, 대원사, 2013, 22쪽.

75 김선경, 「현대 한복 소재 문양의 조형적 특성」, 한복문화학회, 한복문화 제7권 2호, 2004, 73쪽.

5 한 디자인 원리

1 하용훈, 「한국 디자인의 조형적 발상과 원형에 관한 연구」, 커뮤니케이션디자인학회, 커뮤니케이션디자인학 연구 제37권, 2011, 41쪽.

2 임경근, 『HAIR DESIGN&ILLUSTRATION』, 광문각, 2003, 19쪽.

3 최명식·남주현, 「脫物質化 시대에 있어서 디자인 스타일 接近方法 研究」, 경희대학교 디자인연구원, 경희대학교 부설 디자인 연구원 논문집 제7권 2호, 2005, 11쪽; 김상일, 『초공간과 한국문화』, 교학연구사, 1999, 5쪽.

4 최명식, 「동양 사상과 한국적 조형 미학 고찰을 통한 자연과 인간의 상생적 디자인 방향성 연구: 한국적 '선(SEON: 旋) 디자인' 제안」, 한국기초조형학회, 기초조형학연구 제11권 5호, 2010, 12쪽.

5 김상일, 앞 책, 71~72쪽 참고.

6 앞 책, 18~19쪽 참고.

7 앞 책, 20~21쪽 참고.

8 최명식, 앞 글, 488쪽.

9 김상일, 앞 책, 5쪽.

10 최명식, 앞 글, 487쪽.

11 김상일, 앞 책.

12 김상일, 앞 책, 72쪽.

13 김소회, 「한국 전통복식 조형에 나타난 프랙탈적 현상」, 숙명여자대학교 대학원 박사 학위논문, 2015, 98쪽.

14 박근형, 「디지털 건축에서의 프로세스 비교분석을 통한 형태변이 인자에 관한 연구: 위상기하학과 프랙탈 기하학 중심으로」, 단국대학교 대학원 석사학위논문, 2008, 53 쪽.

15 박유진, 「한국 건축에서 카오스-프랙탈 개념의 적용 가능성에 관한 연구」, 연세대학 교 대학원 석사학위논문, 2009, 29쪽.

16 박근형, 앞 글, 58쪽.

17 이혜현, 「현대 패션에 나타난 카오스적 현상에 관한 연구: 동·서양 비교를 중심으 로」, 숙명여자대학교 대학원 석사학위논문, 2007, 79쪽.

18 정수경, 「전통조형물에 적용된 바시미 구조를 응용한 디자인 연구: 해체주의 이론적 접근」, 경희대학교 대학원 석사학위논문, 2004, 37쪽.

19 최명식·남주현, 앞 글, 11쪽.

20 최명식·정수경, 「전통 조형물에 적용된 바시미 구조를 응용한 디자인 연구」, 경 희대학교 디자인연구원, 경희대학교 부설 디자인연구원 논문집 제7권 1호, 2004, 198~205쪽 참고.

21 정수경, 앞 글, 42쪽.

22 앞 글, 37쪽·42쪽.

23 앞 글, 42쪽.

24 임석재, '거울 작용', 네이버캐스트: 건축기행 – 한국의 건축, 2010.5.9. 발행; 임석재, 『나는 한옥에서 풍경놀이를 즐긴다』, 한길사, 2009, 229~231쪽 참고.

25 앞 글; 앞 책, 232~239쪽 참고.

26 김상일, 앞 책, 69쪽.

27 앞 책, 71쪽.

28 앞 책, 5쪽.

29 앞 책, 69쪽.

30 Keumseok Chae·Sohee Kim, *Jogakbo(Korean Patchwork Wrapping Cloth) and Modern Abstract Art*, International Textile and Apparel Association, 2014.

31 김상일, 앞 책.

32 정선희, 「'처용무'와 '봉산탈춤'에 나타난 한국의 사상과 미의식 연구」, 이화여자대학 교 대학원 석사학위논문, 2008, 35쪽.

33 앞 글.

34 문진수,「상모춤의 미적 탐색」, 한양대학교 대학원 박사학위논문, 2010, 73~77쪽 참고.

35 원불교대사전 편찬위원회,『원불교대사전』, 원불교출판사, 2013, 634쪽.

36 이은봉,『노자』, 창, 2015, 91쪽.

37 임석재,『지혜롭고 행복한 집 한옥』, 인물과사상사, 2013, 97~125쪽 참고; 임석재,
 '항변과 다양성', 네이버캐스트: 건축기행 – 한국의 건축, 2010.7.8. 발행.

38 앞 책, 112쪽.

39 앞 책, 137쪽.

40 앞 책, 138쪽.

41 앞 책, 136쪽.

42 앞 책, 104쪽.

43 앞 책, 136~138쪽 참고.

44 이철수,『우리가 정말 알아야 할 우리 놀이 백 가지』, 현암사, 2004, 191쪽.

45 이어령,『한국인의 손, 한국인의 마음』, 디자인하우스, 1994, 40쪽.

46 圓融無礙: 막힘과 분별과 대립이 없으며 일체의 거리낌 없이 두루 통하는 상태. 불교
 의 이상적 경지. 특히 화엄종의 특징으로 정의하며, 원불교에서는 일원상의 진리와
 부처의 경지를 형용하는 의미 등으로 사용된다. 원불교대사전 편찬위원회,『원불교
 대사전』, 원불교출판사, 2013, 823쪽.

47 김상일, 앞 책, 95~105쪽 참고.

48 김은정,「남자 한복 바지의 구성 특성에 관한 연구」, 한국의류학회, 한국의류학회지
 제29권 7호, 2005, 909~917쪽 참고.

49 정수경, 앞 글, 23쪽.

50 박경은,「음양오행의 상생상극론을 적용한 무용 창작 작품 '휘(暉), 빛의 노래'에 관
 한 연구」, 이화여자대학교 대학원 박사학위논문, 2013, 4쪽.

51 장파, 유중하 옮김,『동양과 서양, 그리고 미학』, 푸른숲, 1999, 37~51쪽 참고.

52 앞 책, 40~46쪽 참고.

53 김용옥,『노자와 21세기 1』, 통나무, 1999, 187쪽.

54 노자,『도덕경』제52장.

55 김용옥, 앞 책, 106쪽.

56 노자,『도덕경』제4장.

57 김용옥, 앞 책, 100~108쪽 참고.

58 앞 책, 187쪽.

59 박영순,『우리가 정말 알아야 할 한국 문화』, 현암사, 2008, 199쪽.

60 김명진·EBS 동과서 제작팀,『동과 서』, 예담, 2008, 84~85쪽 참고.

61 『한국민족문화대백과사전 22』, 웅신출판수식회사, 1994, 329쪽

62 앞 책, 330쪽.

63 앞 책.

64 박명덕,『한옥』, 살림출판사, 2005, 30쪽.

65 채금석,「현대 일본 패션에 내재한 반꾸밈 미학」, 한국복식학회, 복식 제54권 8호, 2004, 142쪽.

66 김용옥, 앞 책, 22쪽.

67 『미술대사전: 용어편』, 한국사전연구사, 1998.

68 김용옥, 앞 책, 184쪽.

69 앞 책, 185쪽.

70 앞 책, 187쪽.

71 앞 책, 192쪽.

72 임석재,『한국의 전통공간』, 이화여자대학교출판부, 2005, 81쪽.

73 류명걸,『서양과 한국의 미와 예술』, 형설출판사, 2000, 266쪽.

74 공상철,『중국, 중국인 그리고 중국문화』, 2011, 다락원, 230쪽.

75 박명덕, 앞 책, 28쪽.

76 박명덕, 앞 책, 29쪽.

77 임석재, '비움의 미학', 네이버캐스트: 건축기행 – 한국의 건축, 2010.6.28. 발행.

78 앞 글.

79 최준식,『우리 예술 문화』, 주류성, 2015, 199쪽.

80 류명걸, 앞 책, 225~228쪽 참고.

81 임석재,『한국 전통건축과 동양사상』, 북하우스, 2005, 29쪽.

82 임석재, 앞 책, 2013, 137~138쪽 참고.

83 박영순, 앞 책, 217~218쪽 참고.

84 박선옥,「한국 창작 춤 무대 의상 디자인 분석: 무용가 임학선의 '태극 구조 기본 춤'을 중심으로」, 성균관대학교 대학원 석사학위논문, 2005. 44~45쪽 참고.

85 임석재, 앞 책, 2013, 126~127쪽 참고.

86 김용옥, 앞 책, 106쪽.

87 임석재, 앞 책, 북하우스, 2005, 42쪽.

88 앞 책, 129~130쪽 참고.

89 앞 책, 220쪽.

90 앞 책, 130~133쪽 참고.

91 임석재, 앞 책, 이화여자대학교출판부, 2005, 72~75쪽 참고.

92 임석재, 앞 책, 2009, 56쪽.

93 임석재, 앞 책, 2013, 146쪽.

94 앞 책, 147~148쪽 참고.

95 이어령, 앞 책, 1994, 62~63쪽 참고.

96 박선옥, 앞 글, 45쪽.

97 이어령, 앞 책, 1994, 80~81쪽 참고.

98 박선옥, 앞 글. 46쪽.

99 정병호,『한국무용의 미학』, 집문당, 2004, 173~175쪽 참고.

100 박선옥, 앞 글.

101 조우빙칭,「가변성을 응용한 모자 디자인 연구」, 호남대학교 대학원 석사학위논문,
 2014, 41쪽.

102 최준식, 앞 책, 2014.

103 앞 책,

104 김상일, 앞 책, 13쪽.

105 최준식, 앞 책, 2015, 209쪽 참고; 최준식, '공간미학', 네이버캐스트, 문화유산 – 위
 대한 문화유산, 2010.4.29. 발행; 최준식,『한국인은 왜 틀을 거부하는가』, 소나무,
 2002, 319쪽.

106 김미경,「전통 춤의 한국적 미의식 연구: 처용무를 중심으로」, 이화여자대학교 대
 학원 석사학위논문, 1990, 68쪽.

107 임석재, 앞 책, 이화여자대학교출판부, 2005, 105·109쪽.

108 앞 책.

109 임석재, 앞 책, 2009, 183쪽.

110 임석재, 앞 책, 2013, 84쪽.

111 임석재, 앞 책, 2009, 153~165쪽 참고.

112 앞 책, 180쪽.

113 앞 책, 183쪽.

114 김주희,「패션에 내재된 한·일 미적 관점 비교 연구」, 숙명여자대학교 대학원 석사
 학위논문, 2009, 33쪽.

115 앞 글.

116 박현신, 「카오스·프랙탈적 사고에 기초한 의상의 해체 경향에 관한 연구」, 한국복식학회, 복식 제38권, 1998, 183쪽.

117 최명식, 앞 글, 477~490쪽 참고.

118 박근형, 앞 글, 60쪽.

119 임석재, 『우리 건축 서양 건축 함께 읽기』, 컬처그라퍼, 2011, 46~47쪽 참고.

120 앞 책, 47쪽.

121 앞 책, 382쪽.

122 김진민, 「한·일 여성 복식의 현대화에 나타난 미적 특성」, 서울대학교 대학원 박사학위논문, 2005, 90쪽.

123 박영순, 앞 책, 182~183쪽 참고.

124 박선옥, 앞 글, 46쪽.

125 앞 글.

126 박경은, 앞 글, 46쪽.

127 정선희, 앞 글, 93쪽.

128 김미경, 앞 글, 62쪽.

129 정승희, 「무용적 측면에서 본 한국 곡선미 연구」, 상명대학교, 상명대학교 논문집 제27권, 578쪽.

130 박선옥, 앞 글, 28쪽.

131 김영기, 「한국미의 이해」, 동아시아문화포럼, 동아시아 문화와 사상 제6권, 274~278쪽 참고.

132 김기화, 「한국 전통 무용 양식화에 대한 미학적 연구: 이동안류 살풀이춤을 중심으로」, 성균관대학교 대학원 박사학위논문, 2011, 50쪽.

133 박선옥, 앞 글, 45쪽.

134 김미경, 앞 글, 68쪽.

135 박선옥, 앞 글, 31~33쪽 참고.

136 앞 글, 34~35쪽 참고.

사진 저작권

17쪽 ⓒ meunierd/Shutterstock

26쪽 ⓒ Wasan Ritthawon/Shutterstock(오른쪽)

30쪽 ⓒ JUN3/Shutterstock

31쪽 ⓒ NASA images/Shutterstock

51쪽 ⓒ Chokchai Suksatavonraphan/Shutterstock

52쪽 ⓒ kim tae sang/Shutterstock

58쪽 ⓒ mnimage/Shutterstock(위 왼쪽), ⓒ wizdata1/Shutterstock(아래 오른쪽)
　　　ⓒ wizdata1/Shutterstock(아래 왼쪽)

86쪽 ⓒ ThomasPhoto/Shutterstock(왼쪽), ⓒ Roman Dombrowski/Shutterstock(오른쪽)

93쪽 ⓒ Samot/Shutterstock

133쪽 ⓒ e뮤지엄

136쪽 ⓒ 문화재청(왼쪽), ⓒ 한국학중앙연구원(오른쪽)

137쪽 ⓒ 문화재청

138쪽 ⓒ 문화재청(위), ⓒ Stuart Monk/Shutterstock(아래)

176쪽 ⓒ 국립민속박물관

189쪽 ⓒ 국립중앙박물관

190쪽 ⓒ aaron choi/Shutterstock(아래)

201쪽 ⓒ 국립중앙박물관

212쪽 ⓒ 문화재청

219쪽 ⓒ 문화재청

225쪽 ⓒ 한국공예·디자인문화진흥원/이봉주

237쪽 ⓒ KANNOI/Shutterstock

244쪽 ⓒ mihyang ahn/Shutterstock

245쪽 ⓒ TK Kurikawa/Shutterstock

253쪽 ⓒ Scia/Shutterstock

258쪽 ⓒ wizdata/Shutterstock

273쪽 ⓒ 한국공예·디자인문화진흥원/김효중 외 8인

문화와 한 디자인

한국 문화의 원형을 찾아서

ⓒ 채금석

2017년 4월 3일 초판 1쇄 인쇄
2017년 4월 10일 초판 1쇄 발행

지은이 채금석
펴낸이 우찬규 박해진
펴낸곳 도서출판 학고재
등록 2013년 6월 18일 제2013-000186호
주소 04034 서울시 마포구 양화로 85 동현빌딩 4층
전화 02-745-1722(편집) 070-7404-2810(마케팅)
팩스 02-3210-2775 | **이메일** hakgojae@gmail.com
블로그 blog.naver.com/hakgobooks
페이스북 www.facebook.com/hakgojae

ISBN 978-89-5625-346-6 03600

잘못된 책은 구입한 곳에서 바꿔드립니다.
이 책은 저작권법에 의해 보호를 받는 저작물입니다. 이 책에 수록된 글과 이미지를
사용하고자 할 때에는 반드시 저작권자와 도서출판 학고재의 서면 허락을 받아야 합니다.

이 책은 한국출판문화산업진흥원의 출판콘텐츠 창작자금을 지원받아 제작되었습니다.